# 素　描

# 素 描

José M. Parramón 著

盛　力 譯　　林文昌 校訂

## 林文昌

臺灣省彰化市人，
國立臺灣師範大學美術系畢業，
美國密蘇里州聖路易市Fontbonne學院美術研究所碩士。
現任教於輔仁大學應用美術系、
銘傳學院商業設計系與商品系，
專事於素描教育、色彩學與壓克力技法的研究。
繪畫作品展於國內外各美術館與文化機構，
且多次獲獎。

1

# 目錄

獻給卡曼，麥塞德與荷西・瑪利亞

2

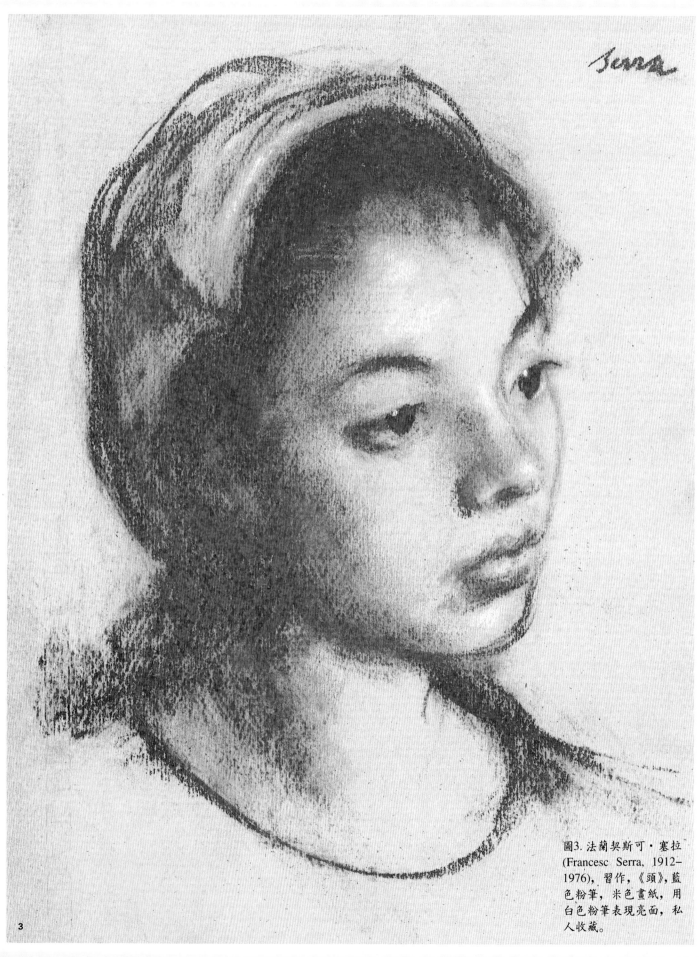

圖3. 法蘭契斯可·塞拉
(Francesc Serra, 1912–
1976)，習作，《頭》，藍
色粉筆，米色畫紙，用
白色粉筆表現亮面，私
人收藏。

# 前言

過去偉大的畫家在創作一幅畫時，會先畫出素描草圖，然後再進行著色，這種畫法一直延續到今天。但也有一些畫家一開始就著色：他們先在畫布上或一塊木板上塗一層膠水和石膏，再著手調色，如提香(Titian)、委拉斯蓋茲(Velázquez)喜用偏紅色的赭色，而魯本斯(Rubens)則喜用銀灰色作底色，然後他們在底色上塗白色及另外一至兩種顏色。魯本斯在上了銀灰色底色後，再用黃褐色描繪對象的輪廓，並用白色來加強高亮度區；最後，他用調色板上的顏料完成作品。

約翰・斯隆(John Sloan)是垃圾桶畫派(Ash Can School)的創建人，以描繪紐約骯髒的貧民區而著名。他在一部關於藝術理論的著作中闡明了自己的觀點：「過去偉大的畫家將描繪對象的形狀與色彩分為兩個步驟。首先他們用中間色勾勒出對象的素描輪廓，然後再進行著色。」他還指出：

繪畫創作與素描創作是截然不可分割的。

確實如此，當我們畫畫時，同時也在進行素描。例如，畫家畫一棵樹，首先必須採用素描的方法描繪出樹的輪廓、明暗區域，然後再上色彩。另外，像安格爾(Ingres)等畫家也說過：「繪畫創作意味著重複前面的素描創作。」

因此，本書的宗旨是為了讓藝術愛好者掌握素描理論與實踐方法，但在書的末尾也論及了創作繪畫的過程，這是因為作者認為繪畫創作與素描創作是息息相關的。

本書以總論素描歷史作為開端，為增添本章風采，我們選了達文西(Leonardo da Vinci)、米開蘭基羅(Michelangelo)、拉斐爾(Raphael)、魯本斯、華鐸(Watteau)和其他素描大師的作品作為插圖。此外，有關各種繪畫材料，如色鉛筆、蠟筆、粉彩筆、甚至水彩顏料也將在本書中討論。你或許會感到驚訝，為什麼一本談論素描理論的書要涉及如此多的材料，這是因為它們同時都可運用於繪畫及素描的創作，因此它們是連接這兩種藝術形態的重要環節。

在討論素描材料時，我對各材料的品牌及製造商都抱持著客觀的態度，並對各材料的使用及技術要求都加以說明。另外，請記住：透視的基本原則、比例、光線與陰影、明暗對比、構圖、形狀與立體空間的理論都可運用於素描畫與繪畫創作，而由於本書的專題是素描，因此我們選擇了素描作品作為範例。

4

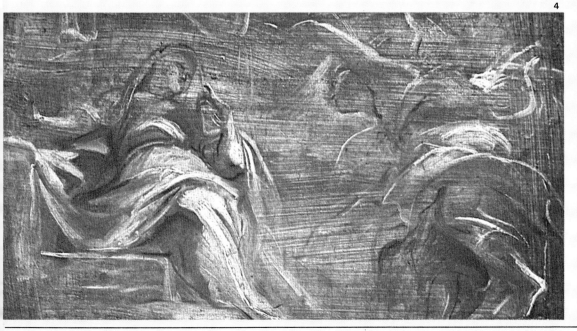

圖4. 魯本斯(1577-1640)，《聖告圖》(*The Annunciation*)，英國牛津大學，阿希莫林博物館(Oxford, Ashmolean Museum)。魯本斯首先在畫面上塗上一層銀灰色，然後用黃褐色顏料作筆觸，描繪對象的輪廓，最後用白色來表現亮面。

我們想藉由本書來強調：學習素描必須懂得發掘生活中隨手可得的題材；並了解創作一幅真正完美的作品需要掌握的工具和技巧。學好素描的最重要因素是始終不懈地練習。馬諦斯 (Matisse) 說：「我們應該像工人那樣工作，誰這樣做了，誰就付出了他值得付出的代價。」從某種角度來看，工作就是思考，莫內 (Monet) 即說：「心有靈犀」。達文西也曾說：「走在路上時不要忘記去捕捉能觸發自己內心靈感的事物；在陰天的日子裡，也要去觀察男男女女的表情。」充分利用你的時間也是十分重要的。德拉克洛瓦 (Delacroix) 曾說過這樣的話：「人人對我創作了那麼多的作品而感到驚訝，但問題的關鍵是當許多畫家在外東奔西跑的時候，我卻將自己關在畫室裡。」吉納維夫‧拉波特 (Geneviéve Laporte) 是畢卡索 (Picasso) 的一位女友，她寫了一本名為《畢卡索的祕戀》(*Picasso's Secret Love*) 的書，在書中，她描述了畢卡索與她在一起時，曾談論過的觀點以及當時的狀況：「我們經常談論年輕的畫家們，畢卡索這樣對我講：『年輕的畫家們以為我在他們這般年齡時只會打牌、喝酒、抽煙、進餐館……，然後坐享名譽和成功的到來。』他噴出了一口煙，煙霧繚繞遮住了他的眼睛，接著他說道：『這並不是事實，你得工作才行。』」

荷西‧帕拉蒙
(José M. Parramón)

5

6

圖5和6. 創作出一幅優秀的素描作品有許多的可能性，這不僅僅是因為在生活中蘊藏著許多題材，如肖像、風景、靜物畫等等，而且還有各種作畫的工具，如炭筆、炭精蠟筆、粉彩筆及色鉛筆。如上圖所示，在細紋理的畫紙上，畫家用一支 HB 型的鉛筆，描繪出了一張女孩子的臉部輪廓圖，而仙人掌則是用蠟筆描繪。

圖7. 莫利士‧康坦‧德‧拉突爾 (Maurice Quentin de La Tour) (1704–1788)，《自畫像》，巴黎羅浮宮。

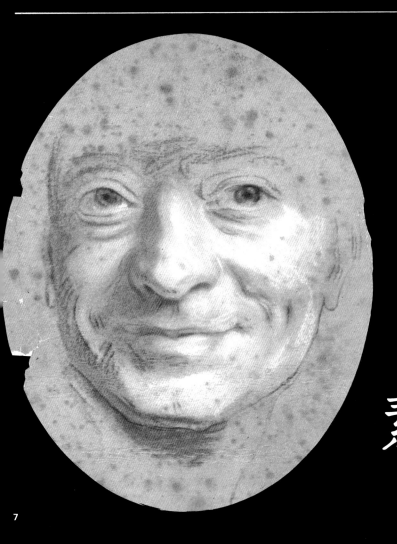

# 素描藝術的歷史

藝術的理論，通過畫家用簡單的作品來闡述，要遠比卷帙浩繁的文字來得生動。

左叔華・雷諾茲
(Sir Joshua Reynolds, 1723–1792)

# 公元前20000年及埃及法老王的永恆藝術

本世紀初，德國人類學家里奧‧弗羅本紐斯
(Leo Frobenius)發現：「土著為了要獵殺鹿，會
先在巖石上畫出鹿的形象，然後用箭射擊，之
後才開始狩獵。」

弗羅本紐斯及大部分的人類學家認為，這一習
慣不僅僅只是為了練習箭法，早在20000多年
前的舊石器時代，人們就在他們居住洞穴的巖
石壁上畫獵物圖，目的是祈求神幫助他們捕捉
到魚和動物。

他們是現今公認最早的畫家。他們畫的動物形
體很大，氣勢磅礴。他們喜歡用燧石作鑿子在
堅硬的巖壁上雕鑿出動物的側面造型，用炭勾
勒出動物的輪廓，然後用各色泥，如黑色泥、
褐色泥、黃色泥，偶爾用紫色泥，混合血、動
物油脂和菜油，塗在動物畫的表面。

這些人過著自由自在的游牧生活，因此，他們
的繪畫風格純屬寫實。到了數千年後的新石器
時代，人們開始學會了在土壤上精耕細作，有
了自己的住宅、馴養了家畜、建造了村莊和鄉
鎮，並有了完善的經濟體系。與此同時，新石
器時代也帶來了繪畫領域的變遷，人們淘汰了
舊石器時代的寫實主義風格，而將各種物體外
貌作幾何化處理，這些代表新石器時代藝術風
格的抽象圖案，主要出現在器皿、花瓶、工具
和武器上，直到公元前3200年，歷史上才又出
現了一種新的藝術形式，而古埃及的歷史也就
此展開。

## 埃及：永恆的藝術

在古埃及，國王或法老被奉為上帝，法老及其
統治者相信死後世界的存在，因此，他們不僅
生前壟斷埃及的藝術，死後，還將這種藝術帶
進他們所認為的另一個世界——墳墓中。他們
以雕刻的壁畫或紙莎草紙(Papyrus)的繪畫裝
飾墓室，這些古埃及的繪畫作品塑造了死者生
前的光輝形象，再現其生前的豪華場面。這類
題材的作品首先被塑造在稱為「貝殼」
(Ostraca)的平面石灰板上，也就是說，畫家在
牆上或木板上創作前，先要在牆上或木板上覆
蓋一層白色的細石灰。

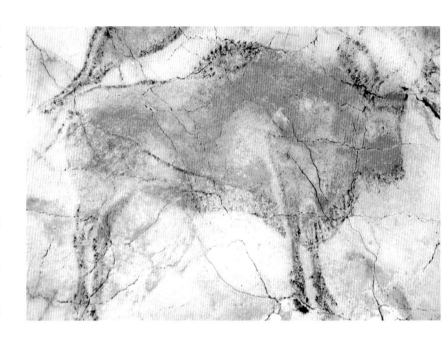

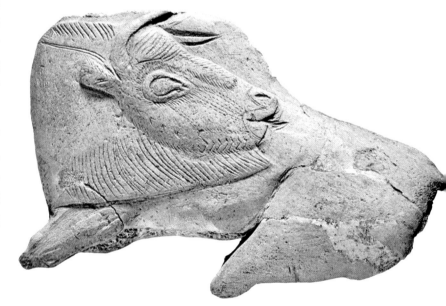

圖8.《野牛》，西班牙，
阿爾塔米拉洞窟。

圖9.《由兩鹿角雕刻的
野牛》，馬德萊娜石窟
(Madelaine's Grotto)。法
國，聖日耳曼昂萊博物
館 (France, Museum of
St. Germain-en-Laye)。
13,000 年前，人們已經
能夠用氣勢磅礴的藝術
手法描繪動物的輪廓形
狀。

埃及的畫家將燈心草一端壓碎，製成精巧的畫
筆，並用阿拉伯樹膠和蛋白膠合成鐵紅顏料，
勾勒出對象的輪廓後，塗上樸素單調的顏色，
而不考慮明暗的效果。

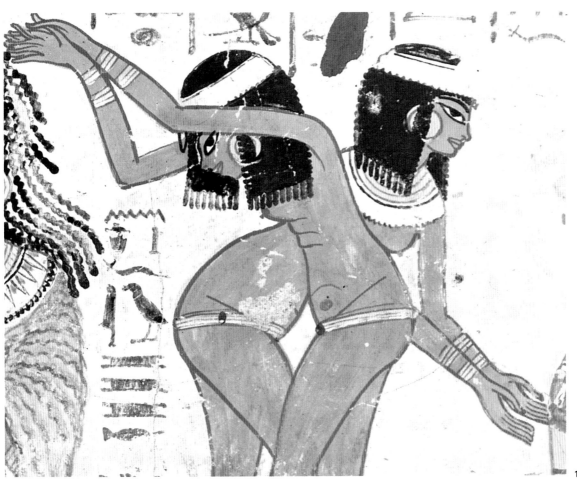

圖10. 新帝國，底比斯流派壁畫，《埃及舞女》(Egyptian Dancers)，倫敦，大英博物館 (London, British Museum)。埃及的藝術受到傳統的約束，所以人物臉部毫無表情，不具性格特徵；頭和腿是側面造型，而人體的軀幹部位則是正面造型。古埃及藝術初期，女性的身體是用黃褐色描繪，而男性則用紅色。令人費解的是，這一傳統藝術的表現手法並不運用於描繪動物，古埃及畫家用各種不同的顏色來描繪動物，因此，它們看起來更為逼真。

**10**

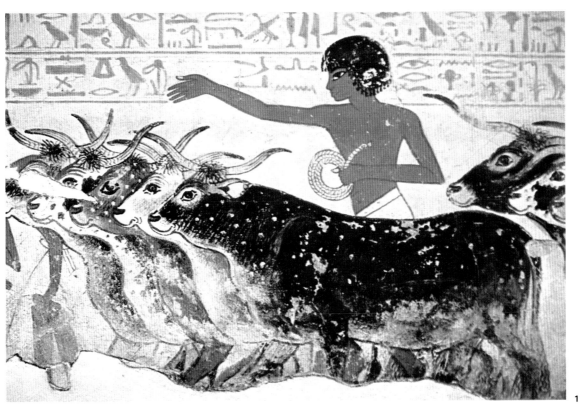

圖11.《牧牛》(Inspection of the Cattle)（局部），內伯蒙墓室 (Nebamon's tomb)，底比斯流派，倫敦，大英博物館。古埃及藝術由於受到一系列傳統形式的約束，故臉部毫無表情；頭和腿始終是側面造型，而人體則是正面造型（這一法則在古埃及藝術中屢見不鮮，很少有例外，如上面圖10所示的舞女造型）。自埃及藝術史之始，女性的身體便用黃褐色顏料，男性則用紅褐色。令人奇怪的是這一顏色上的習癖並不見於描繪動物的作品，動物都是用各種顏色描繪的。

**11**

# 希臘人（公元前776年）

公元前776年，第一屆奧林匹克運動會在古希臘舉行，從此以後，希臘人便開始記錄歷史。這一時期的編年史家，希臘的帕夫薩尼奧斯、普盧塔赫和亞里士多德，羅馬的普利尼‧希羅多德等記錄了偉大的希臘藝術家和素描畫家。他們提到了波利格諾托斯，他是一個壁畫大師，曾創辦了一所學校。他們也提到了著名的雕刻家菲迪亞斯，他是壁畫大師波利格諾托斯的第一個弟子，他吸收了老師作品中的精華，在建造希臘雅典的巴特農神廟中樹立了自己獨具一幟的雕刻藝術風格。還有路克西斯，他曾生動地描繪一隻小鳥拍著翅膀去啄一顆葡萄的瞬間動態。他們還說到阿佩萊斯，他以精湛的繪畫技藝聞名於世，為亞歷山大大帝所青睞，進而選為皇家畫家。羅馬的歷史學家普利尼，他在《自然歷史》一書的第三十五卷中，談到古代藝術，記載了波若希阿的弟子用銀或鉛製的筆尖在羊皮紙（Parchment）上或蓋著骨粉的木板上學畫，並與且尼諾‧且尼尼所描繪的完全一

**13**

**14**

圖12.（上）獻給奧內西莫斯的作品，《準備入浴的女孩》，布魯塞爾，皇家歷史藝術博物館。

圖13. 悠弗羅尼奧斯，畫家；埃克西奇阿斯，陶瓷技師；《夢神和死神抬著薩爾帕登國王的屍體》，紐約，大都會美術館。

圖14. 艾克斯卡斯，畫家兼陶瓷技師，《阿奇里斯殺死潘柴希拉（希臘神話中的亞馬遜女王）》，倫敦，大英博物館。

樣。一千年後，畢薩內洛將這種技術和金屬筆運用於義大利的藝術。

令人遺憾的是，由希臘藝術大師親筆所繪的素描習作、繪畫及壁畫作品都已散佚，但是從希臘的陶器以及羅馬的希臘繪畫複製品中，證實了這些作品曾在這個世界上存在過，正如希臘和羅馬歷史學家所評論的那樣，這些作品具有很高的藝術造詣。

事實上，在希臘陶器上所描繪的人物、題材、場景，與壁畫內容的關連性極高，因為許多藝術家既是畫家，又是製陶工。那些造像(Images)〔尤其是出現在某些 出殯用的花瓶 (Lekythoi) 上的造像〕的品質，顯示出素描藝術在古希臘歷史上燦爛的光芒。

另一方面，人們普遍認為，極大多數在龐貝、海古拉寧和其他地方發現的羅馬繪畫，儘管品質較差，但都是希臘繪畫的複製品。例如：在龐貝發現的馬賽克圖案，表現了亞歷山大大帝出征時的情形，畫中亞歷山大大帝被描繪成波斯的大流士。它可能是公元前四世紀阿佩萊斯弟子的一幅著名繪畫的複製品。

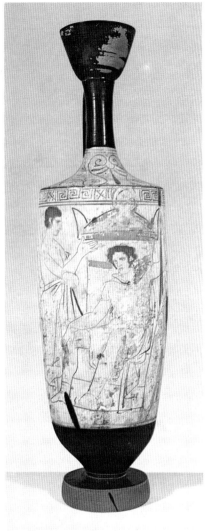

15

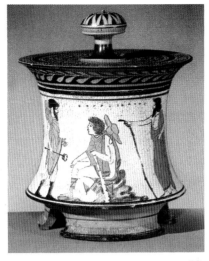

16

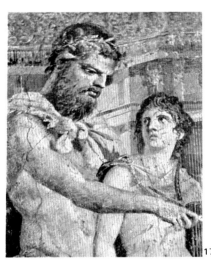

17

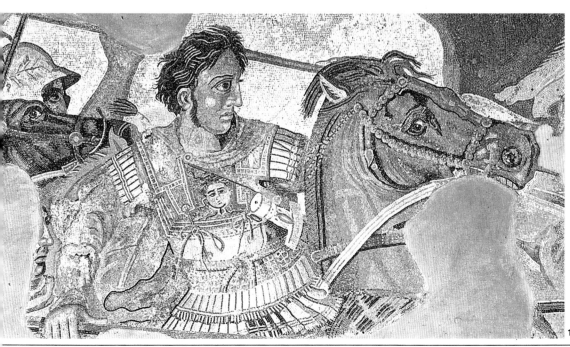

18

圖15. 潘柴希拉的畫家，《巴黎的審判》，是一個存放化粧品用的陶瓷花瓶，紐約，大都會美術館。

圖16. 蘆筆畫，一個出殯用的花瓶，雅典，國立博物館。

圖17.《基羅尼指導阿奇里斯》，這是一幅在海古拉寧發現的壁畫，可能是阿佩萊斯原作的複製品，那不勒斯，國立博物館。

圖18. 馬賽克作品，《出征》，複製於阿佩萊斯和他學生菲洛伊諾斯的原作。這幅作品發現於龐貝。那不勒斯，國立博物館。

# 羅馬

從羅馬誕生的那刻起，羅馬藝術就受到希臘的影響。羅馬藝術開創於公元前六世紀的義大利中心伊特魯里亞。公元前三世紀，羅馬藝術已臻成熟，當時羅馬不但控制了義大利中心地區，還把勢力範圍擴大到義大利南部的希臘城鎮。希臘的藝術珍品從那時開始流通於義大利，而羅馬人也成為藝術珍品的狂熱收藏者。

當時，羅馬在素描及繪畫上所取得的成就可以在龐貝及海古拉寧的家居房屋及大的建築裝飾物上看到，這兩座城市於公元79年在維蘇威火山爆發時皆被埋葬於地下。在龐貝發現的壁畫及濕壁畫，反映了當時羅馬藝術的題材及風格，基本上是屬於裝飾性的繪畫，而其中有許多是希臘壁畫的複製品。

除了在創作題材及風格上證明，羅馬的藝術在很大程度上受到了希臘的影響；另外，從希臘和羅馬的編年史作者所記載的情況來看，希臘的畫家和製圖員被提及的就有五十多個，而羅馬畫家僅只有一位，他就是法比烏斯·皮克托爾(Fabius Pictor)。許多羅馬藝術家未得到普遍承認的一個重要原因，是藝術在當時只被看作是為皇帝歌功頌德的一種方式，並不是為藝術而藝術。在奧古斯都時代，僅僅在羅馬就有八十多座刻有他形象的雕塑；其中有幼年時代的奧古斯都、以勇敢的戰士形象出現的奧古斯都、以仁慈的貴族形象出現的奧古斯都，還有威風凜凜的奧古斯都大帝。

19

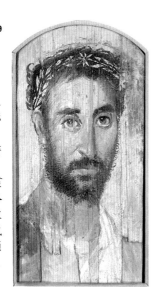

圖19. 佚名畫家，《肖像》，公元前二世紀上半葉，倫敦，國家畫廊(London, National Gallery)。在羅馬帝國時期的上埃及費伊尤(Fayun)，希臘與羅馬畫家所創作的肖像畫風格類似於此。這些蠟像被繪製在木頭上（繪製蠟像的材料是用熱蠟與顏料結合而成），存放在木乃伊石棺前。

20

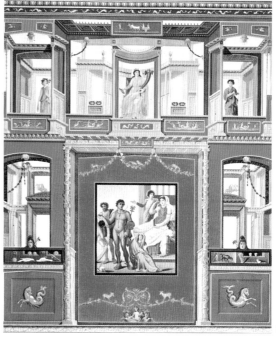

圖20和21.（上）羅馬普拉蒂納的利維亞房子壁畫。(下)羅馬的繪畫中心——龐貝、韋蒂的房子壁畫。這兩幅畫有四種不同的風格：第一種為鑲嵌風格，顯示了複雜的外框、門、窗和壁柱的裝飾；第二種為構築性的風格，以描寫自然風光為主，運用透視原理，再現畫面的立體效果（注意上圖畫面上的前景）；第三種是以裝飾性為主；第四種是結合前三種幻覺藝術風格（左），運用透視原理，使畫面產生立體效果，對整個造型、框架進行鑲飾，如下幅中間，這是一幅希臘繪畫的複製品。

21

# 印度和伊斯蘭教藝術

公元前三世紀的印度藝術主要起源於佛教藝術，它同時也是雕刻的藝術。直到公元800年，印度建築師和雕刻家建立了許多神廟和殿堂，它們大多建築於懸崖峭壁的巖石洞裡。而這些神廟和殿堂便融入了許多的雕刻藝術。

在這些建築物中，大約近三十個洞穴是座落於印度中部的阿旃陀(Ajanta)，這在歷史上也是最受矚目的。除了雕刻和淺浮雕以外，還有一系列壁畫，這些壁畫在藝術史上被列為最偉大的經典作品之一，不僅使後來從事壁畫創作的畫家視它們為楷模，許多插圖家還將它們作為書中的插圖。

到了中世紀，印度的畫家們用一種原始的金屬筆在棕櫚樹葉上作畫，形成窄長的畫幅。並在樹葉表面撒上深藍色的灰，最後再吹掉它，好取下素描畫。到了十四世紀，紙由波斯流傳到了印度，畫家們就開始用紙來創作素描作品和工筆畫，從那時起，作畫便可以使用水彩和不透明顏料（Gouache，樹膠顏料）。

公元622年，穆罕默德帶領信徒離開了麥加，前往耶斯里〔現在的麥地那〕、沙烏地阿拉伯建立了新的宗教——伊斯蘭教。一百年以後，伊斯蘭教形成了帝國，這個帝國擁有廣闊的領土，東接西藏，西到大西洋，融匯了地中海南部沿海許多國家和民族。

《可蘭經》是一部神聖的伊斯蘭教經典，雖然它並沒有禁止用藝術的手法來描繪神像；但古代的伊斯蘭神學家認為，畫家創作的那種目中無人、妄自尊大的神像，是對神的褻瀆，所以它們被禁止用於宗教書及建築物。從那時起，伊斯蘭教的畫家們發展了各種裝飾性圖案，這種狀況一直延續到《可蘭經》修改為止。

公元十四世紀，帖木兒帶領蒙古人遠征，在波斯建立了第一所帖木兒工筆畫學校，從此，波斯成了伊斯蘭教的藝術中心。與此同時，赫拉特和阿克巴的莫臥兒學校也建立了。這一時期出現了許多畫家，如比扎德、阿克·里扎和里扎·阿巴斯，其中里扎·阿巴斯是最著名的伊斯蘭畫家和製圖家，也是阿巴斯學校的創始人。

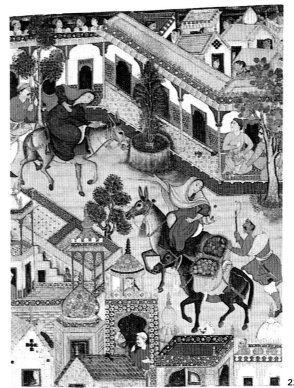

圖22. 阿克巴的莫臥兒學校，《間諜》(Zanbur, The Spy)，紐約，大都會美術館。原著插圖規格：74×57.2公分。這幅作品是用水彩顏料、不透明顏料及金質材料在棉質畫布上繪成。它是十四卷叢書裡的一幅插圖，而每卷都有一百幅類似這種風格的插圖。為了有效地描繪這一場景內容，畫家選擇了高空俯視法。美妙精緻的官邸裝飾性圖案顯示了伊斯蘭教的藝術特色。

圖23.侠名畫家，《示巴女王》(局部)，倫敦，大英博物館。

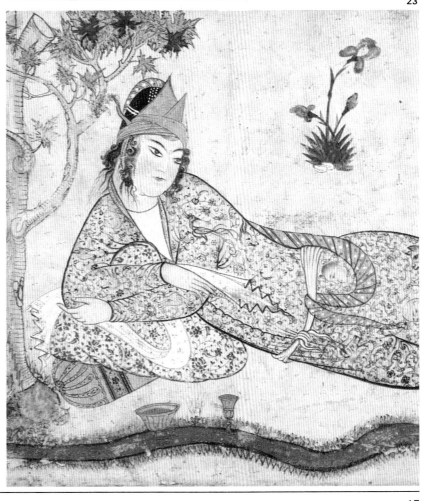

# 遠東：中國和日本

中國人寫字和繪畫均用絲綢、紙、墨水和毛筆作工具，儘管中國人說，所有的顏料都可用墨水替代，但其實他們繪畫時也用水彩顏料。這一情況在中國藝術史上已延續了許多世紀。然而，貫穿中國藝術史，始終代表中國繪畫風格的是線條與色調。用毛筆繪製的草圖體現了線條風格：對象的內外輪廓線都以白色為背景，色彩單調，沒有任何顯示立體感的明暗關係與對照。而色調風格則是透過明暗關係的對比而非線條來表現的，這一風格在漢朝被發揚光大（公元前206–公元221年），人們可以用這一表現手法來創作風景畫，這一結果也促進了紙的發明和毛筆的改良。

在漢朝，書法藝術與素描已息息相關。畫家有一句老話：一幅畫是一首沒有文字的詩。而中國畫家最喜歡把詩題在風景畫上。這些風景畫採用明暗對比及微妙色調層次變化的藝術手法，透過渲染氣氛產生繪畫性的立體效果。代表線條風格的傑出畫家是閻立本（七世紀）、范寬（十二世紀）；代表色調風格的傑出畫家是王維（八世紀）、牧谿（十三世紀）。

日本的傳統繪畫是水彩畫和不透明水彩畫兩種。起初，日本的繪畫作品反映出中國和佛教藝術的影響，但是到了第十世紀，日本畫家在吸收中國繪畫的基礎上，開創了畫風清麗、具有鮮明民族風格的藝術，即所謂的「大和繪」（Yamato-e Style）。到了鎌倉時代，隨著禪和傳教士的到來，日本的繪畫題材發生了更富戲劇性的變化。另外還有一位名叫雪舟的僧人，曾到中國遊歷，研究宋、元繪畫，吸收馬遠、夏珪等人的畫風，這些因素將樸素的題材及單色淡彩畫法介紹到日本。之後更由從水墨派（Sumi-e）和土佐派（Tosa）分流出來的狩野派（Kano），結合中國宋、元繪畫和日本「大和繪」的表現技法，確立了自己的畫風。

1683年，菱川師宣創作了一幅不帶宗教色彩的木版水印畫（浮世繪），這項作品極為成功。到了十八和十九世紀，日本的木版水印畫陸續地流傳到了巴黎，對當時巴黎的印象派產生了深刻的影響，並在全世界的藝術界流傳開來。這項新的表現手法，被許多日本畫家採用，其中最著名的有鈴木春信、喜多川歌麿（Utamaro）和葛飾北齋。

圖24. 郭熙，《中國冬景》（局部），十一世紀。俄亥俄州，托萊多，藝術博物館。中國傳統的經典風景畫作品，透過色調層次的微妙變化、調和筆觸及明暗關係對照的藝術手法的運用，產生一種空間立體感，從而使畫面栩栩如生。

圖25. 安藤廣重（Ando Hiroshige）(1797–1858)，《花鳥》，列寧格勒，俄米塔希博物館(Leningrad, Hermitage)。

圖26. 葛飾北齋
(1760–1849)，《飛
鳥》。 佛羅倫斯，烏
菲茲美術館 (Flor-
ence, Uffizi)。葛飾北
齋享年八十九歲，一
生創作了30,000件作
品，包括油畫、雕刻
畫和素描。他最著名
的畫冊:《漫畫》
(Mangwa) (意指素描
畫集) 共有十五卷。
繪畫的題材包括了高
貴的中產階級和低賤
的工人，刻劃了人物
的動態特徵。除此以
外，他還畫工具、衣
服、街道及房子等日
常所見之物。他的作
品影響了西方畫家，
特別是印象派畫家，
如竇加(Degas)、梵谷
(Van Gogh) 和土魯
茲·羅特列克
(Toulouse Lautrec)。
這幅素描畫用日本白
色畫紙、印度墨水及
土黃色不透明水彩顏
料創作。就如同他其
他的作品一樣，葛飾
北齋在這幅素描作品
中向我們展示了他超
乎尋常的想像力、記
憶力以及高超的構圖
技巧。

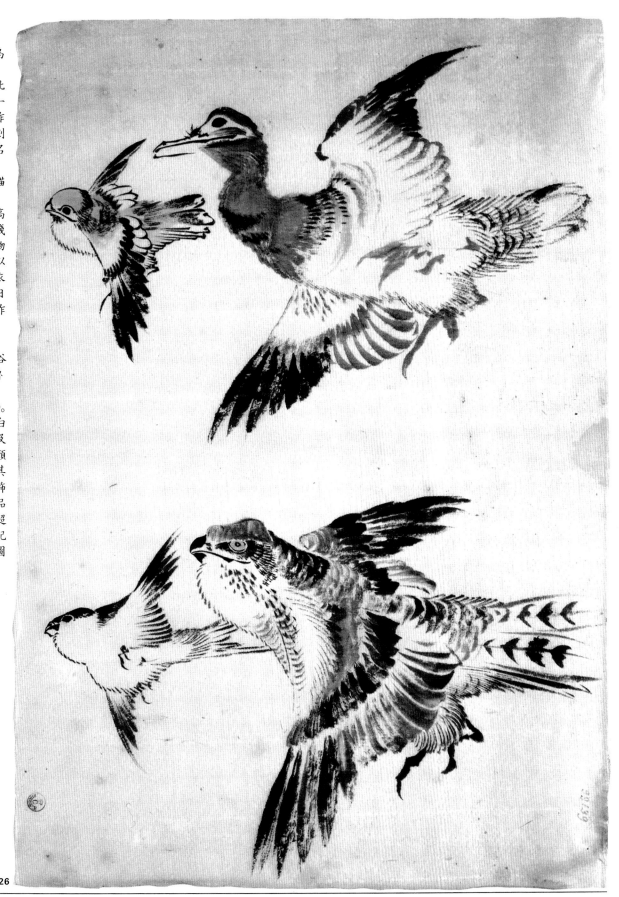

# 中世紀歐洲藝術

在四世紀，羅馬境內分裂為西羅馬帝國與東羅馬帝國。由於帝國境內不斷發生戰爭及「蠻族」的騷擾，羅馬帝國不得不創建一個新的權力中心。就這樣，羅馬皇帝君士坦丁大帝遷都拜占庭，改名君士坦丁堡，羅馬帝國分裂後，成為拜占庭（東羅馬）帝國首都。一百多年以後，野蠻人攻陷羅馬城，羅馬天主教成了唯一逃脫這一劫難的機構。在東、西羅馬帝國統治者的幫助下，羅馬天主教沒收了古典的藝術作品，並推廣基督教藝術，作為傳教的方法和手段。在拜占庭（東羅馬）帝國時期，藝術變成了神學。雖然耶穌、聖母瑪利亞及聖人的形象沒有用繪畫的形式表現，但他們都出現在馬賽克畫上，這些人物衣著雍容華貴，倣效擁有至高無上權力的法庭儀式。到了公元726年，反對崇拜偶像的運動開始了，這個運動壓制對於古典藝術作品的欣賞，禁止以人的形象表現上帝和聖者，故搗毀了以雕刻及繪畫形式出現的偶像。雕刻家吉伯提到：「教堂留下一片空白，那些敢雕刻或畫偶像的人遭到了嚴厲的懲罰。」之後，拜占庭帝國掀起了藝術復興（馬其頓文藝復興）的風潮，在創作素描及油畫作品時使用了羊皮紙，畫家們用古典風格創作了工筆畫，如《巴黎詩篇》(Psalter of Paris)等。

當時，西方遭到野蠻人的入侵，歷史學家阿諾‧豪瑟用這樣一段文字描寫頹廢時期的藝術狀況：「在六、七世紀期間，沒有一個西方的畫家能夠畫人體結構。」度過了這一黑暗時期，到了第九世紀，查理曼建立了卡洛琳王朝。公元800年前，在愛爾蘭已經有了一所培養工筆畫畫家的著名的學校，一本題名為Book of Kells的畫冊，收集了這所學校畫家的作品。查理曼的改革不但吸引了這所學校的畫家，也吸引了像阿爾昆這樣的英國畫家及一些義大利畫家。查理曼鼓舞了宗教式的文化復興，在富爾達、呂克瑟伊和圖爾的修道院內建立了畫室，同時也學習度量與語法。這一改革的結果導致出現了羅馬式的藝術風格。但是，隨著卡洛琳王朝國勢的衰頹，地主、貴族和法庭權力的日益增大，封建制度便逐漸形成。封建制度將歐洲瓦解成

好幾百個小國家，各國緊密相連，卻不相往來，形成了封建割據的局面。這種情況延續了一段漫長的歲月，阻礙了文化藝術的發展。

哥德式藝術則出現在公元十二世紀，這時人們開始以城市為生活的中心，藝術領域開始有了新氣象。在義大利，喬托成為公元十三世紀一個成功的畫家。在法國，維雅爾‧德‧翁納辜編纂了一本題為《書屋》(Lodge Book) 的草圖集，收集了數百幅作品，其中有建築平面圖、人體習作、動物習作和描繪戰爭武器的習作。公元1150年，造紙業在西班牙興起，到了十四世紀，歐洲已普遍使用紙張。在十四世紀的九〇年代，畫家兼教育家且尼諾‧且尼尼寫了一本《工匠手冊》(Il Libro dell'Arte)，書中談到了素描藝術的技術，列舉了素描所需要的用具和材料，如從原始的金屬筆到有色紙張。

公元十五世紀，素描開始被視為一種藝術，畢薩內洛(Pisanello)成為國際知名的哥德式畫家，他的許多草圖和素描作品被收集在 Vallardi Codex 中，這是當時最著名的草圖集之一。在那部草圖集中，我們可以發現動物、服裝、古董習作及繪畫的草圖（包括人體裸體題材），用的是各種淺色的素描畫紙，工具則是原始的金屬筆。文藝復興終於到來了，而素描一旦確立了它自身的地位，便將成為永恆的藝術。

**27**

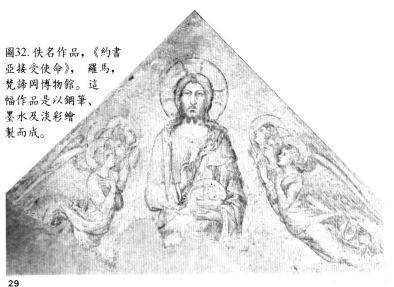

圖32.佚名作品,《約書亞接受使命》, 羅馬,梵諦岡博物館。這幅作品是以鋼筆、墨水及淡彩繪製而成。

**29**

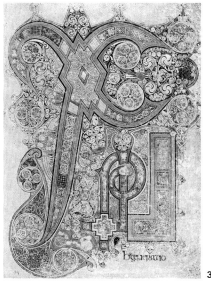

**30**

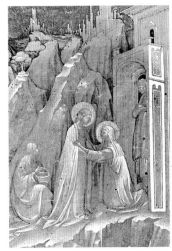

**31**

**32**

## 紙的生產

大約公元105年,中國人開始製造紙張,這項發明直到公元751年才流傳到西方。當時中國人在怛羅斯(在俄羅斯與中國邊境交界處)戰役中被阿拉伯人打敗,一些造紙工人在戰役中被俘,後來造紙廠便在中東和北非建立了。

最後,造紙術傳到了歐洲,首先到達了伊比利半島、哥多華(1040)、哈蒂瓦和加泰隆尼亞(1150),後來義大利(1276)、法國(1348)、德國(1390)等地也都建立了造紙廠。公元1390年,畫家兼教育家且尼諾・且尼尼寫了一部《工匠手冊》,書中描寫了素描藝術的技法及創作素描所需的工具和顏料,包括有色畫紙。大約1740年,英國的詹姆斯・瓦特曼生產出了第一張用於水彩畫的紙張;一百年以後,法國的艾蒂安・坎森在這一基礎上發明了上漿的新方法,造就了坎森素描畫紙的誕生。由於其品質良好,至今仍有高度的使用價值。

**33**

**34**

圖33.造紙的原始材料是木材、植物纖維、舊紙及棉布碎片。經過分類、粉碎,再製成紙漿,它是生產紙張的基本物質,主要由植物纖維素構成。

圖34.用一個金屬網框,網格上覆蓋著生產一張紙所需要的紙漿。

**35**

**36**

圖35.把紙漿上的水排乾後,紙漿會變硬,便可以將它取下來,在上面蓋上毛氈,下面鋪上一層光滑的布。

圖36.接著,在上面蓋著毛氈、下面鋪著布的紙坯上施加壓力,擠出多餘的水。最後將紙坯烘乾,製成紋理光滑或粗糙的紙張。

# 文藝復興：第十五世紀

藝術界文藝復興的先鋒是來自佛羅倫斯的三位藝術家：畫家馬薩其奧、雕刻家唐那太羅和建築師布魯內萊斯基。他們熟知彼此的作品，並共同創造了新的藝術型態。此後，大約過了一個世紀，偉大的素描家及畫家相繼活躍在藝術舞臺上：波提且利、雷奧納多·達文西、米開蘭基羅、拉斐爾、提香和科雷吉歐。

談到十五世紀或文藝復興，就不能不提到一個家族的姓氏：貝里尼。父親雅各布曾創作了兩本速寫草圖集，這兩本草圖集是使得他的兩個兒子簡提列和喬凡尼成為畫家的重要因素。喬凡尼在他父親的指導下，成為當代最著名的繪畫大師。同一時代的畫家還有：波提且利（他可能是菲力頗修士的弟子）、保羅·烏切羅、畢也洛·德拉·法蘭契斯卡（他發展了由布魯內

37

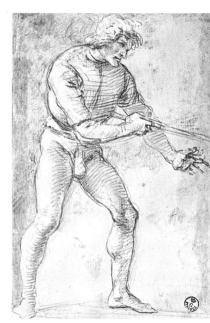

38

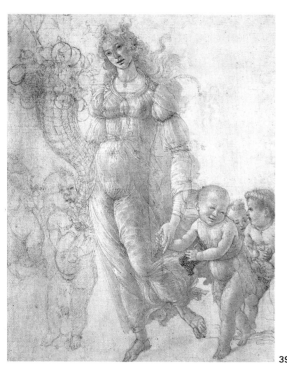

39

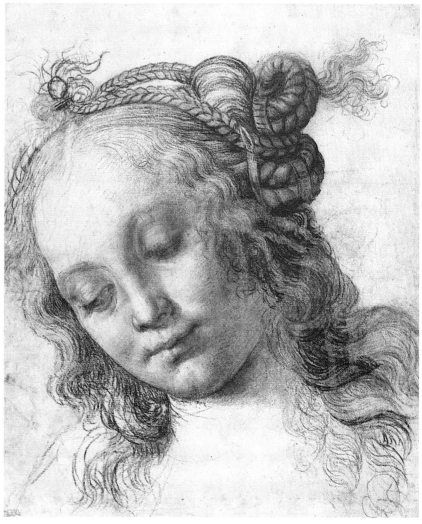

40

圖37. 雅各布·貝里尼(1400–1470)，《一個聖徒正在鎮上傳教》，淡墨水畫，羊皮畫紙，巴黎羅浮宮。

圖38. 菲力比諾·利比(1457–1504)，局部習作：《人體動態》，炭筆或赭紅色粉筆，高光處理：在淡粉紅色的畫紙上用白色粉筆。佛羅倫斯，烏菲茲美術館。

圖39. 桑德羅·波提且利(1445–1510)，《絢麗多彩的秋天》，黑色粉筆，斯比亞褐色水彩，斯比亞褐色墨水，亮面處理：在淡粉紅色畫紙上用白色粉筆。倫敦，大英博物館。

萊斯基提出的透視理論），還有維洛及歐（達文西的老師）。除此之外，以下的繪畫大師也應一提：安東內洛·達·梅西那，他的作品受到法蘭德斯大師范艾克影響很大；羅吉爾·范·德·魏登，也是法蘭德斯人；漢斯·勉林，德國人；法蘭索斯·福格，法國人；豪梅·于蓋，加泰隆尼亞人；義大利畫家簡提列·達·法布里亞諾，安德列阿·曼帖那，多明尼克·吉爾蘭戴歐和佩魯及諾。

到了文藝復興時期，素描已成為畫家必修的課程。如果要畫好畫，首先必須要畫好素描。那時的畫家已經使用現代畫家使用的那些材料來創作素描作品了。如：白色和彩色畫紙、金屬筆、炭筆、赭紅色粉筆 (Sanguine)、畫筆、水彩顏料和不透明水彩顏料。

圖40.（左頁右下）安德列阿·德爾·維洛及歐 (1435–1488)，《複雜髮型的婦女頭像》，黑炭精筆，亮面處理：用不透明的白色乳劑（蛋膠）。紐約，大都會美術館。

圖41. 梅西那 (1430–1479)，《一個男孩的肖像》，炭筆，略帶斯比亞褐色的畫紙。維也納，阿爾貝提那畫廊。

圖42. 羅倫佐·迪·克雷迪 (1459–1537)，《留著長頭髮的年輕人》，略帶黃色的畫紙，用金屬筆描繪。維也納，阿爾貝提那畫廊。

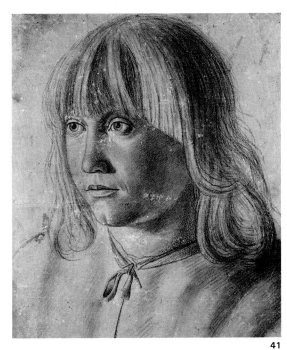

41

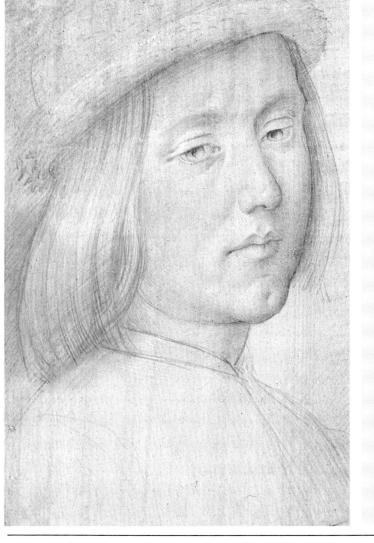

## 金屬筆

根據公元前 400 年羅馬學者普利尼的記載，希臘畫家波若希阿的學生已經用金屬筆 (Metalpoint) 創作素描作品了。金屬筆有筆桿、筆尖，筆尖有鉛尖、銀尖及金尖，它留下的痕跡應是黑色的，但從留下來的筆觸來看類似我們今天的鉛筆，只是稍稍淡些。波若希阿的學生用它在撒上骨灰與阿拉伯樹膠的羊皮紙及木板上繪畫。

且尼諾·且尼尼在《工匠手冊》中提到過金屬筆（也稱它為鐵尖筆），並描寫了在羊皮紙或木板上撒上粉筆灰和鹼性物質的過程。這一過程普遍地被使用，在十五和十六世紀時大多數的荷蘭、義大利和德國畫家都使用過。

如果你想要試一試這項技術，可以從鉛管工人那裡要到一支10公分長的鉛或銲條，將鉛或銲條用鉛筆刀削尖，你就能夠用它來創作素描畫了。不過你最好在平鋪的紙上使用五百年前喬托、波提且利、達文西、米開蘭基羅、拉斐爾和杜勒使用過的同樣工具來做這一實驗，這樣才會取得較滿意的效果。

43

# 雷奧納多・達文西(1452-1519)

達文西是一位天才人物，他不僅是一位畫家，而且還是位優秀的雕刻家、建築師、城市規劃專家、物理學家、植物學家、生物學家、大砲設計師、機械師、解剖學家、地質學家、作家及詩人。在飛機發明以前，他就想到了降落傘；提出過萬有引力的理論——比牛頓早二百年；還開創了一個與解剖學有關的新領域。他以超過三十多項的發明而聞名，其中有蒸氣泵、手榴彈及暗室。

但是，達文西主要是一位畫家和素描畫家。在他的《繪畫專論》(這本書已被翻譯成許多外國語言，在藝術叢書中獨佔鰲頭)中，提出關於創作素描作品時的一些不朽的觀點，比如他在題為「素描輪廓與浮雕」這一章節中所強調的：「形體距離我們的視線越近，它們的輪廓越顯得清晰鮮明。」

達文西畫了許多激發他想像力和智慧的事物：比如他為他的發明所畫的設計草圖和速寫、靜態或動態人物習作、複雜的植物造型插圖、風景及人體草圖、人物姿勢和臉部表情的習作、諷刺畫及自畫像。他為畫畫而畫畫，充分運用了當時所有可用的顏料及他所知道的畫技。他喜歡調出新的顏料，發明新的顏料結合劑、新的溶劑及新的油料，在這方面他也頗有名氣。達文西喜歡用粉彩筆及可以灌注各種墨水顏料的鋼筆，在淡藍色、淡綠色、淡褐色、淡黃色、淡米色或淡粉紅色的畫紙上作畫，他配置了各種筆，如：粉彩筆、炭筆和金屬筆。他對色調、明暗對比(Chiaroscuro)、暈塗(Sfumato)特別重視，且用手指渲染層次。在十五世紀大部分時期，歐洲，特別是義大利流行「刻板和僵硬」的藝術風格〔正如偉大的義大利藝術史學家瓦薩利(Vasari)所稱的〕，達文西改善了這種風格，他所採用的明暗對比法、空間藝術以及畫面的氣氛，看起來很具現代感。而他一向不喜歡矯揉造作的藝術風格。

達文西雖然屬於米開蘭基羅和拉斐爾的前一世代，但他的確是文藝復興盛期的三位偉大的創始人之一。

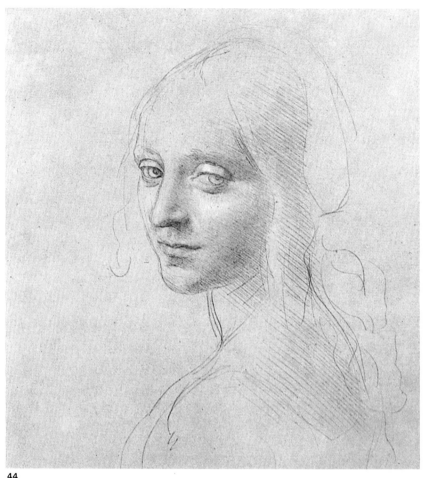

44

46

圖44. (上)達文西，局部習作：《磐石上的聖母》(Study for Virgin of the Rocks)。杜林，國立圖書館。

圖45.《磐石上的聖母》(局部)，巴黎羅浮宮。臉部輪廓以及細膩的明暗層次變化，使這幅作品成為極完美的素描作品典範。

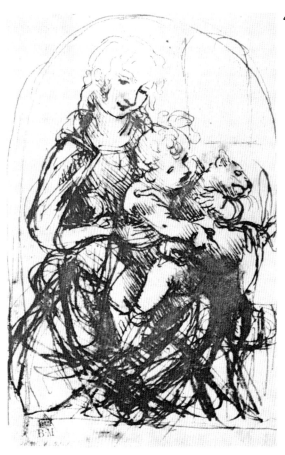

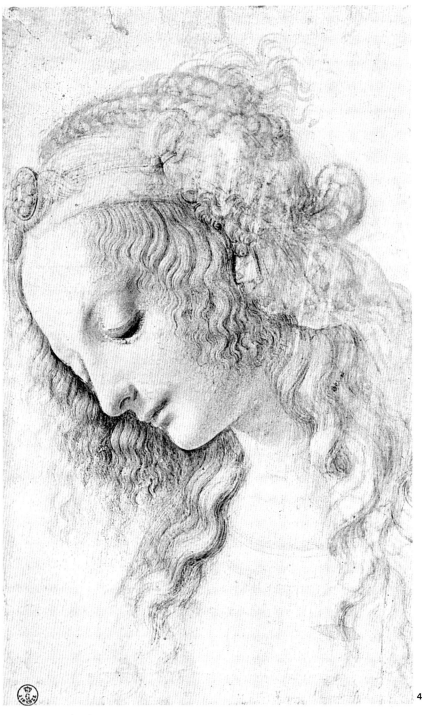

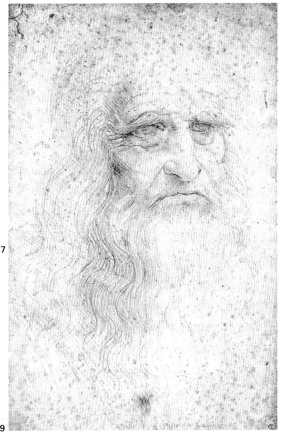

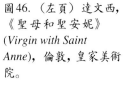

圖46.（左頁）達文西，《聖母和聖安妮》(Virgin with Saint Anne)，倫敦，皇家美術院。

圖47. 達文西，《婦女頭像》，佛羅倫斯，烏菲茲美術館。

圖48. 達文西，《聖母瑪利亞、孩子和一隻貓》，墨水，倫敦，大英博物館。

圖49.（右）達文西，《自畫像》，赭紅色粉筆，紐約，大都會美術館。

# 米開蘭基羅(1475–1564)

對於十五世紀的雕塑家來講，最大的挑戰是描繪平躺在聖母膝上去世的基督的金字塔形構圖，然當時只有二十三歲的米開蘭基羅卻完成了這件作品的創作。其中在羅馬聖彼得教堂的作品《聖殤圖》(Pietà)可說是同類題材（關於耶穌基督之死）的登峰造極之作。十二年以後，在他三十五歲那年，他完成了西斯汀禮拜堂頂棚的壁畫創作，這是整個文藝復興時期最偉大的壁畫作品，整幅畫幅共三百平方公尺，有343個人物造型。米開蘭基羅也是一個建築師，並負責建造了羅馬的聖彼得教堂，它的圓屋頂建築已成為他個人在建築史上的傑作。

如同許多文藝復興時期的藝術家，米開蘭基羅也是一個詩人。他還是一位多產的素描畫家，在他所創作的大約五百幅素描作品中，極大多數是用於壁畫的人物局部習作或繪畫作品，這些作品得到了珍藏。在這些素描作品中，有的只是速寫草圖，而有的是完成作品；所用的工具有的是炭條，有的是蠟筆；紙是黃褐色或米色的，白色粉筆則用作明暗對照的亮面處理。在米開蘭基羅逝世之前，他有幸讀到藝術史學家瓦薩利(Vasari)為他所寫的傳記。書中瓦薩利稱米開蘭基羅是世界上最偉大的雕塑家、畫家和素描畫家，也是最優秀的建築師及詩人之一。令人費解的是，當米開蘭基羅為西斯汀禮拜堂頂棚創作壁畫時，極其厭煩別人將他稱為畫家，因為他自認他主要是個雕塑家。他在給朋友喬瓦尼・達・皮斯托亞(Giovanni da Pistoia)的信中寫到：「作為一個藝術家，我要為我毫無生氣的畫及榮譽辯護……，我不善於畫畫。」

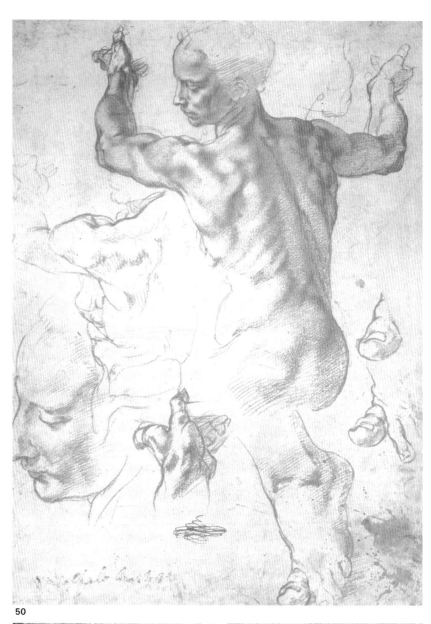

50

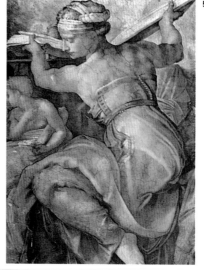

51

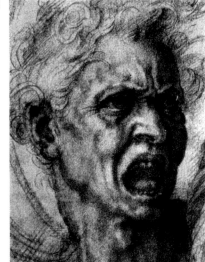

圖50. 米開蘭基羅,《利比亞女巫》(The Libyan Sibyl)，赭紅色粉筆，黃色畫紙，紐約，大都會美術館。

圖51.《利比亞女巫》，濕壁畫，羅馬，梵諦岡，西斯汀禮拜堂。

圖52.《信念堅強者》(Soul of a Convicted Person)，炭壁畫，佛羅倫斯，烏菲茲美術館。

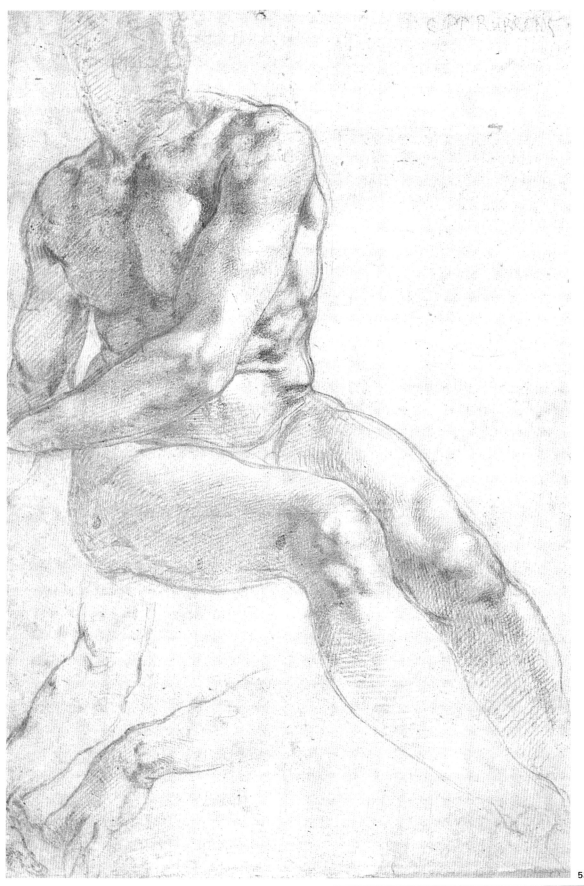

圖53. 米開蘭基羅,《坐著的裸體男人》,赭紅色粉筆,用白色粉筆處理亮面,維也納,阿爾貝提那畫廊。《利比亞女巫》與《坐著的裸體男人》, 從素描藝術的角度看,是充分顯現了米開蘭基羅藝術才華的兩個典型作品:人體結構、比例尺寸十分準確;色調層次變化極其細微;精確的明調子區及暗色區顯示出了明暗對照的藝術效果。如圖所示,畫家極為精通人體的解剖原理,而解剖學在當時還是一門尚未被人們涉獵的學科,米開蘭基羅親自去佛羅倫斯聖魂醫院陳屍所,在一盞油燈下,秘密地對屍體進行了解剖和研究。在當時,解剖一具屍體,即使是以科學研究為目的,也是被禁止的,解剖者將受到監禁的刑罰。

53

# 拉斐爾(1483–1520)

拉斐爾於1483年4月6日生於義大利烏爾比諾。八歲時，母親去世，十一歲那年又失去了父親。他十七歲時開始嶄露頭角，在佩魯及諾的工場工作，簽署了創作《聖尼古拉斯·托倫蒂諾的加冕》的第一個合同；十九歲，他創作了《聖母的加冕》，二十一歲那年，創作了《童貞的婚禮》。這幅作品受到當時所有同行們的讚揚，甚至包括佩魯及諾本人。

在拉斐爾二十五歲時 (1508)，教皇朱力斯二世邀請他為裝飾梵諦岡希納卻堂的宮室創作壁畫。當時，佩魯及諾、布拉曼提和索多瑪等著名畫家已經在希納卻堂為這些宮室工作，教皇將希納卻堂的第一間宮室交給拉斐爾裝飾，當他看到拉斐爾的第一批設計草圖時，驚喜萬分，

立即將所有宮室壁畫全部交給拉斐爾一人完成，並採納瓦薩利的提議：「解僱其餘的人，推翻他們的設計。」那時候，三十三歲的米開蘭基羅已為西斯汀禮拜堂頂棚創作壁畫，而當時被梵諦岡僱用的畫家僅有米開蘭基羅和拉斐爾兩人。六年以後，拉斐爾繼承了布拉曼提在聖彼得堡的建築師席位。拉斐爾是一個聰明絕頂的人，他建立了一個由優秀學徒所組成的工場，以便幫助他完成由教皇朱力斯、國王和各君主交付的創作繪畫、壁畫和掛毯圖案的繁重工作。為了完成這些任務，他使用了自己的習作、速寫草圖及素描作品。令人遺憾的是，他僅僅三十七歲就與世長辭了。

圖54.（下左）拉斐爾，局部習作：《裸體男人》，金屬筆，赭紅色粉筆，白色畫紙，維也納，阿爾貝提那畫廊。拉斐爾的創作技巧和藝術造詣使他成為傑出的素描大師。

54

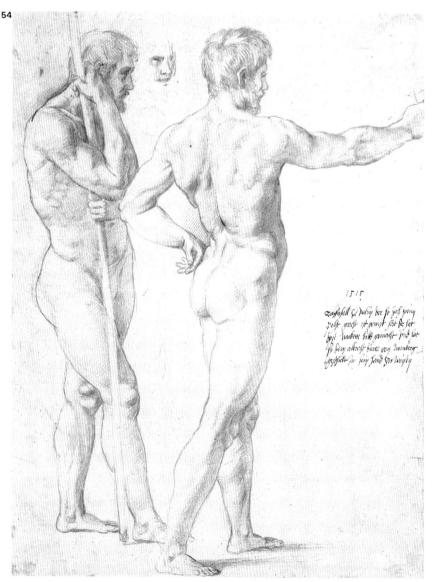

55

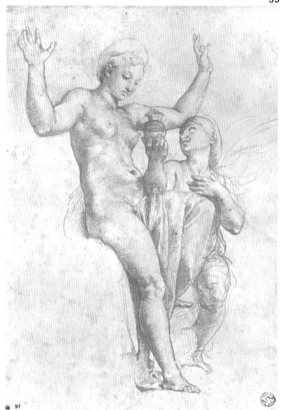

圖55和56.（上）局部習作：《維納斯和賽克》(Venus and Psyche)，赭紅色粉筆，巴黎羅浮宮。（左）拉斐爾藝術流派，《維納斯和賽克》，羅馬，法爾內西納 (Farnesina)。

56

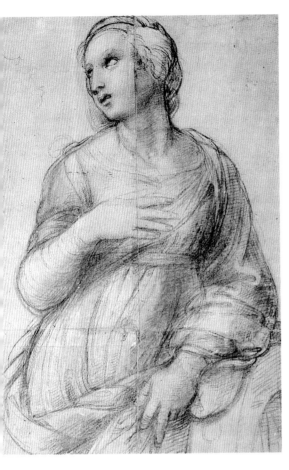

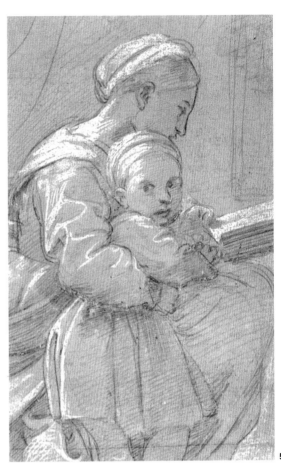

圖57和58.（左）局部習作：《聖凱瑟琳》，炭筆，以白色粉筆處理亮面，白色畫紙，巴黎羅浮宮。（下）《聖凱瑟琳》，倫敦，國家畫廊。

圖59.（右）《正在為孩子讀書的婦女》，金屬筆，略帶灰色的畫紙，白色粉筆處理亮面，英國，查茨沃思德文夏郡藝術收藏館。

圖60.《雅典學院》濕壁畫的大型素描草圖，赭色水彩顏料，米蘭，安布洛茲畫廊。

**58**

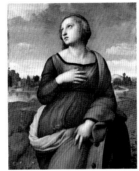

**59**

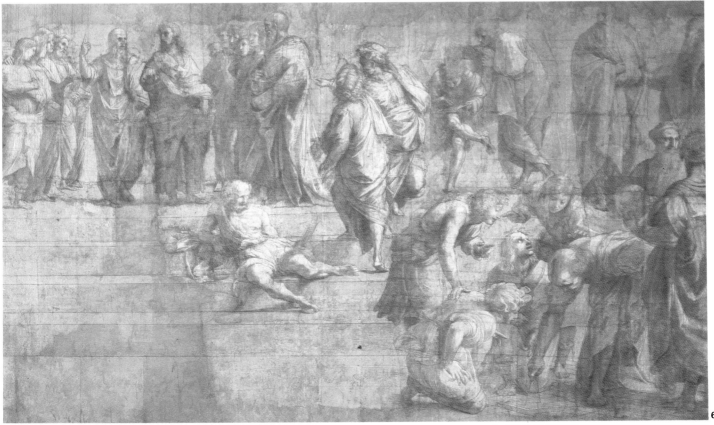

**60**

# 十六世紀的義大利藝術：佛羅倫斯、羅馬和威尼斯

羅倫佐的偉大之處不僅因為他以君主和銀行家的身分著稱於世，而且還因為他是一位詩人、哲學家和藝術的贊助人。1492年他去世於佛羅倫斯，接著他的麥第奇家族遭到流放。緊隨著薩佛納羅拉(Savonarola)實行了獨裁統治，使得佛羅倫斯成了義大利的文化中心。後來，羅馬得到了教皇朱力斯的贊助，而且由於梵諦岡雕塑和繪畫藝術的聲譽在義大利藝術家之間廣泛傳播，文化中心又由佛羅倫斯移到了羅馬。

當時，文藝復興的浪潮已在佛羅倫斯掀起，佛羅倫斯派畫家認為，達文西和維洛及歐是繼勃魯耐勒斯契(Brunelleschi)、馬薩其奧和唐那太羅後偉大的藝術家。達文西在維洛及歐工場學習期間，創作了題為《洗禮》(The Baptism)的偉大作品，使得其師自慚形穢，從此放棄了繪畫生涯。沙托、彭托莫、羅梭和布隆及諾(Bronzino)也是佛羅倫斯派畫家，他們與丁多列托(Tintoretto, 1518–1594)（威尼斯）和巴米

加尼諾(Parmigianino)（巴馬）一起開創了矯飾主義派(Mannerism)風格。這一風格盛行於文藝復興與巴洛克時期之間。

羅馬在公元1500–1525期間是文藝復興的核心，米開蘭基羅和拉斐爾的雕塑及繪畫作品是這一時期最具有代表性的作品。教皇朱力斯是一位藝術的熱心支持者，當時許多著名的佛羅倫斯派畫家，包括米開蘭基羅和拉斐爾以及一些來自威尼斯和巴馬的藝術家們相聚在羅馬，在那裡他們創作素描、繪畫和雕塑作品。甚至連達文西本人在公元1513至1516年間也住在羅馬。他們都是偉大的素描畫家，並且認為素描是一門獨立的藝術類別。

圖61.安德利亞·德·沙托(1486–1531)，《老人頭像》，炭筆，佛羅倫斯，烏菲茲美術館。

圖62.費德里科·巴羅奇(1528–1615)，局部習作：《老人頭像》，黑色、赭紅色、白色粉筆，略帶綠灰色畫紙，列寧格勒，俄米塔希博物館。

圖63.雅各布·卡魯奇·彭托莫(1494–1557)，局部習作：《三個走路的男人》，赭紅色粉筆，法國，里耳藝術館。

圖64.（右上）安東尼奧·科雷吉歐(1490–1534)，《夏娃》，赭紅色粉筆和白色粉筆，巴黎羅浮宮。

圖65.（右下）法蘭契斯可·巴米加尼諾(1503–1540)，局部習作：《女像柱》，金屬筆、赭紅色、白色粉筆，米色畫紙，維也納，阿爾貝提那畫廊。

61

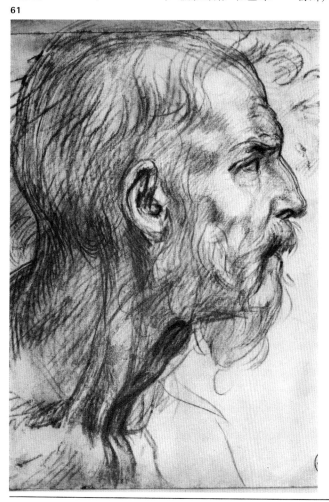

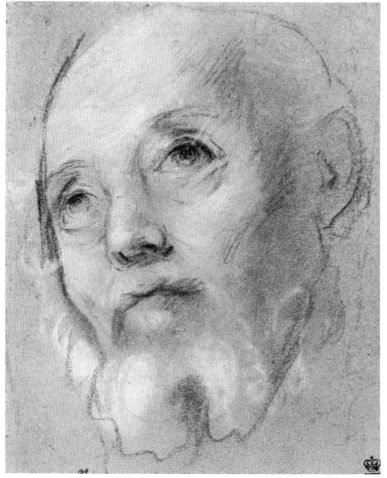

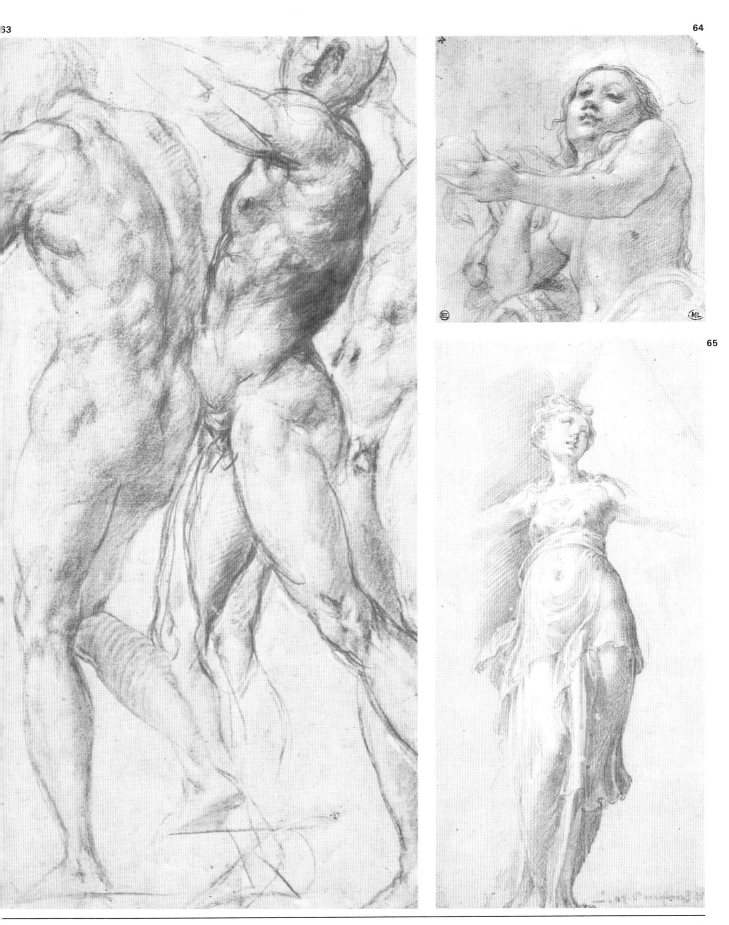

提香是一位偉大的威尼斯畫家，他創作時從不打草圖，也不在意是否採用線條來勾勒對象的輪廓，而是直接使用色塊繪出對象的形態。他所表現出來的風格幾乎預示了十九世紀七○年代印象主義的出現。

在威尼斯還有許多提香的同道，如：洛托(1480–1556)、維洛內些(1528–1588)和皮歐姆伯(Piombo, 1485–1547)，他們與提香共同合作完成了一些由吉奧喬尼遺留下來的未完成的作品。這些威尼斯的畫家大都用炭條、黑色粉筆或義大利顏料（此顏料與我們現在使用的炭鉛筆極相似，只是較軟些）。威尼斯畫的風格強調色彩，從素描角度而言，就是要用顏色較深、表現力較強的筆觸來創作，所以他們當然較喜歡使用上述的材料而不喜歡用金屬筆。

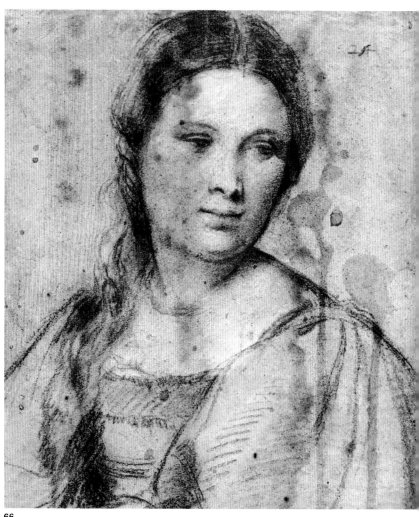

**66**

**67**

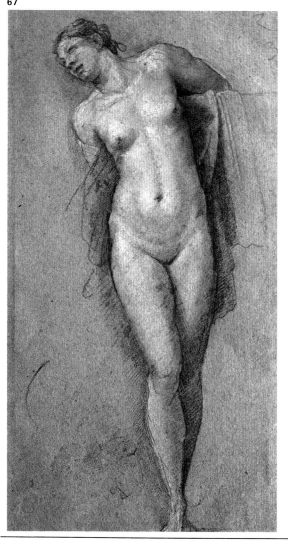

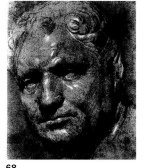

**68**

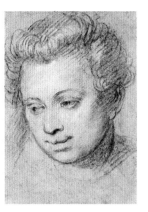

**69**

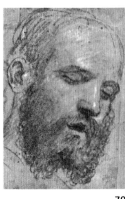

**70**

圖66.（上）：提香，(1490–1576)，《一位年輕婦女的肖像》，炭筆及色粉筆。略帶黃灰色的畫紙。佛羅倫斯，烏菲茲美術館。

圖67. 謝巴斯提安·德爾·皮歐姆伯，《站立的裸體女人》，炭筆、色粉筆，略帶藍灰色的畫紙，巴黎羅浮宮。

圖68. 丁多列托，習作：《羅馬皇帝尼古拉半身像》(Study of the Roman Bust of Emperor Vitellius)，黑色及白色粉筆，慕尼黑，國立博物館。

圖69. 維洛內些，《婦女的頭像》，黑色粉筆和白色粉筆，藍色畫紙，芝加哥藝術中心。

圖70. 羅倫佐·洛托，《留鬍子的男人》，黑色和白色粉筆，紐約，亞諾什·肖爾茨收藏。

# 歐洲的文藝復興：杜勒 (1471-1528)

亞勒伯列希特·杜勒 (Albrecht Dürer) 是一位傑出的雕刻家和素描畫家，具有吸收新藝術觀念的驚人才智。杜勒是德國人，經常到各地旅行，他將義大利的藝術特色與創作方法介紹到北歐的同時，還聆聽人們的見解，並觀察和學習新的東西，教授他所知道的知識。在義大利旅行期間，他曾向貝里尼、提香、達文西和曼帖那學習。此外，他還講授木刻版畫藝術；由於他的努力，使這一藝術形式散播至全歐洲。杜勒的作品極大多數是木刻版畫、銅版畫、素描、水彩及油畫等。他開創了水彩畫的領域，而水彩畫在當時並不普遍。他還撰寫了許多有關醫藥、防禦工事及藝術理論的論文。

## 木刻版畫與銅版畫

十六世紀初的杜勒，是歐洲傑出的木刻版畫及銅版畫藝術大師。木刻的材料是厚木板，藝術家們用一把鑿子在平整而被刨光過的木板上雕刻，將繪畫面的空白切掉，剩下黑色圖案的凸起部分（要印出來的線條），然後在凸起部位描墨水，再用一張紙蓋在木板上，用拋光器拋光，這樣我們便得到第一張木刻版畫的樣張了。

雕刻銅版的製作是在塗上防酸樹脂的銅版上，用一把鑿刀在銅版上雕刻出線條（這時金屬暴露），然後將銅版浸泡在硝酸溶液裡，將暴露的那部分金屬溶解。這時，要做的工作就是去掉剩下的樹脂，將雕刻好的銅版塗上油墨，接著油墨會留在銅版面雕刻出來的溝痕，最後將一張紙覆蓋在銅版上，使上手勁，這樣，銅刻版畫的樣張就被印製出來了。

71

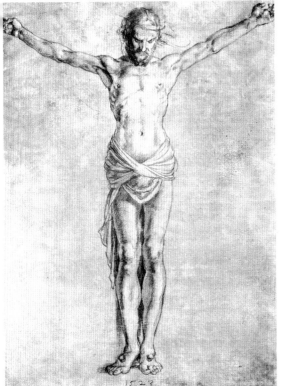

圖71. 杜勒，《十字架上的耶穌》(Christ on the Cross)，鉛尖金屬筆，白色粉筆，米色畫紙，巴黎羅浮宮。

72

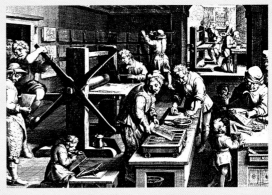

圖72. 簡·范·德·斯特雷特 (Jan van der Straet)(1530-1605)，《十六世紀的銅版印刷場》。

73

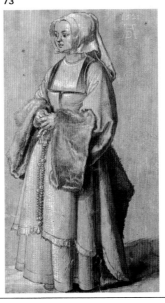

圖73.（右）杜勒，《穿著荷蘭服裝的女孩》，斯比亞褐色顏料，不透明水彩顏料，華盛頓，國家畫廊。

圖74.（右）杜勒，《啟示錄中的四個騎馬男子》（局部），木刻版畫。

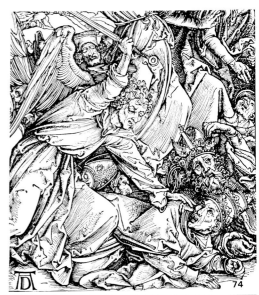

# 歐洲的文藝復興

以藝術史觀而言，義大利在歷史上的重要成就之一是以她的藝術征服了整個歐洲。除了部份傑出的畫家，諸如在法蘭德斯的畫家彼得·布魯哲爾(Pieter Brueghel)的工場內的畫家外，義大利的藝術自始至終影響著十五至十六世紀歐洲的藝術家們。烏切羅和皮耶羅的透視法新理論、達文西和米開蘭基羅創立的藝術人體解剖學理論、以及最新的達文西的暈塗(Sfumato)與明暗法技藝，還有文藝復興以人為宇宙中心的創作題材，這些不僅吸引和鼓舞了杜勒、小霍爾班及葛沙爾特〔也稱為馬布以茲(Mabuse)〕等畫家創作出新題材的作品，還驅使許多藝術家匯聚至義大利，體驗文藝復興的精神。

遺憾的是，大約到了十六世紀初，文藝復興運動已到了低潮，而新教改革開始興起。1527年，查理五世的軍隊攻佔了羅馬，銀行家們逃離了羅馬，畫家們也如驚弓之鳥，各奔東西。在這一時期，畫家們放棄了曾盛行一時的文藝復興所提倡的古典藝術，開始崇尚更需要智慧的一種藝術風格，那就是著名的矯飾主義。

圖75.（右）漢斯（小霍爾班）(Hans Holbein)(1497-1543)，《安娜·邁耶肖像》(Portrait of Anna Meyer)，色粉筆，巴塞爾美術館。

圖76.（下）漢斯·巴爾東（亦稱格林）(Hans Baldung)(1484-1545)，《薩圖》(Saturn)，炭筆，維也納，阿爾貝提那畫廊。

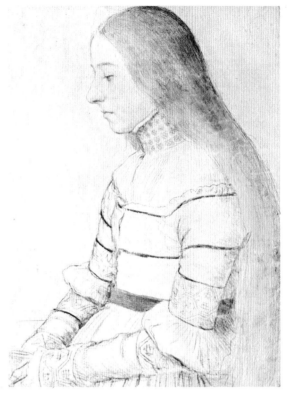

**76**

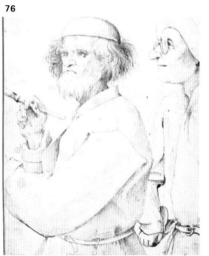

**78**

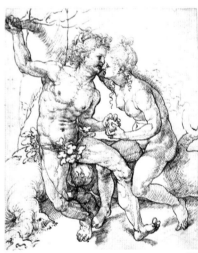

**79**

圖78. 布魯哲爾，《油畫家與評論家》(The Painter and the Critic)，深褐色墨水，維也納，阿爾貝提那畫廊。

圖79. 楊·葛沙爾特（亦稱馬布以茲）(Jan Gossaert)(1478-1532)，《人的墮落》(The Fall of Man)，深斯比亞色顏料，維也納，阿爾貝提那畫廊。

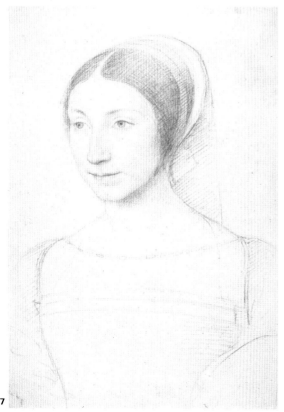

圖77. 克魯也(Jean Clouet)(1485/90-1541)，《女士》，炭筆與赭紅色粉筆，倫敦，大英博物館。

**77**

# 巴洛克時期：素描學院

1517年，馬丁路德的新教改革開始於威田堡，羅馬天主教用極其狹隘的態度，對待由宗教改革所帶來的民間風俗和藝術的革新。反改革運動以後，羅馬天主教的態度變得較為寬容，他們設法發展一種更為壯麗、引人注目的繪畫來重新維護他們的威嚴：重新塑造聖像，表現作者心目中一種超自然的奇異構思，如信仰、教皇的職位和權力、聖徒、聖靈懷胎、天堂與光環。國王和各諸侯熱衷於表現豪華、浮誇的藝術，興建巨大的建築物，裝飾極為奢華。在這樣的背景之下，巴洛克藝術風格產生了。其藝術特點：強調刺激視覺官能以引人注目的繪畫，用浮誇的形式追求動勢的起伏，以求造成幻象。還有一種觀點認為，在科雷吉歐及他的崇拜者所創作的作品中，甚至米開蘭基羅在他的題為《最後的審判》的作品中，巴洛克的藝術風格已嶄露頭角。然而真正創造這種新風格的是卡拉契家族及卡拉瓦喬。

卡拉契家族中年紀最大的洛多韋科是第一個系統地教授素描的畫家。他和阿尼巴、阿果斯汀諾三兄弟在波隆那創建了一所美術學院，成為波隆那藝術流派的發源地。學校開設素描和繪畫課程，追隨文藝復興偉大藝術大師的足跡，擯棄矯飾主義矯揉造作的表現手法。阿尼巴是三兄弟中最偉大的畫家，在其作品中，羅馬法爾奈斯畫廊的天棚圖案，被認為是十六世紀最佳的濕壁畫之一。在十六、十七世紀，素描學院像雨後春筍般設立，這股風潮由義大利擴展到全歐洲。

80

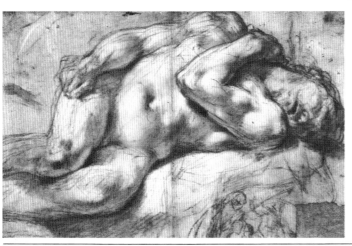

82

圖80. 阿尼巴·卡拉契(1560-1609)，《馬斯凱羅尼家庭成員肖像》，赭紅色粉筆、白色粉筆，淡斯比亞褐色畫紙。
圖81. 阿果斯汀諾·卡拉契(1557-1602)，《躺著的死人》，赭紅色粉筆、白色粉筆，紐約，亞諾什·肖爾茨收藏。
圖82. 洛多韋科·卡拉契(1555-1619)，《朝左上方看的婦女頭像》，炭筆、白色粉筆，米色畫紙，紐約，大都會美術館。

# 卡拉瓦喬(1565-1609)

在卡拉契家族創造了富有戲劇性的、感情飽滿的巴洛克藝術風格的同時,卡拉瓦喬則以樸素、清新、和諧的風貌出現,它也屬於巴洛克的藝術風格範疇。舊時的人們認為卡拉瓦喬是生來「破壞繪畫藝術」(普桑語)的,儘管如此,仍有像魯本斯這樣的畫家欽佩他,並以他的繪畫為楷模。當世紀的許多藝術大師都追隨這一自然、樸素的風格,如西班牙的利貝拉和委拉斯蓋茲;法國的拉突爾和勒拿兄弟;法蘭德斯的魯本斯;荷蘭的林布蘭等。遺憾的是,我們不曾看過由他創作的素描作品,我們只知道他繪畫時從來不打速寫草圖,就像提香及委拉斯蓋茲等畫家的創作手法一樣。

圖83. 科托納(Pietro Berrettini da Cortona)(1596-1669),《年輕婦女》, 黑色粉筆、赭紅色粉筆、白粉筆,灰色畫紙,維也納,阿爾貝提那畫廊。

**84**

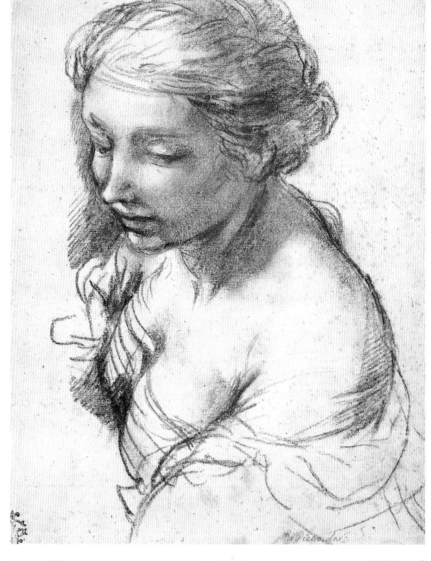

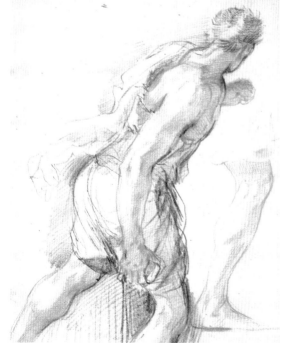

圖84. 皮爾·弗蘭契斯卡·莫拉(Pier Francesco Mola)(1612-1666),《手上握著一塊石頭的跑步姿勢》, 炭筆、赭紅色粉筆,倫敦,大英博物館。

圖85. 勒·古伊多(Le Guide)(1575-1642),《年輕頭像》, 黑色粉筆、赭紅色粉筆,列寧格勒,俄米塔希博物館。

**86**

圖86. 尼克拉·普桑(Nicholas Poussin)(1595-1665),《河流風景畫》, 墨水及深褐色水彩顏料,維也納,阿爾貝提那畫廊。

**85**

# 魯本斯(1577-1640)

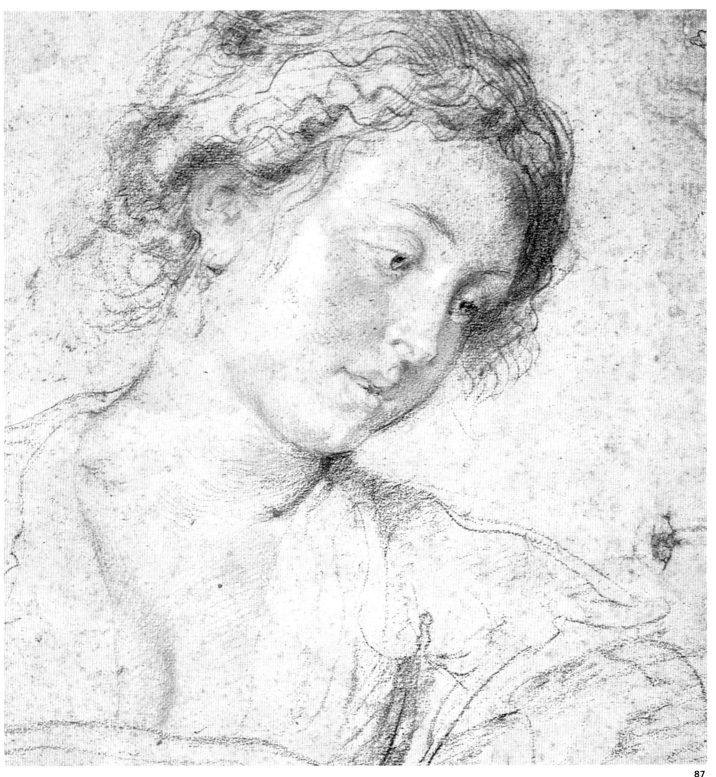

圖87. 魯本斯(1577-1640),《交叉著手的年輕婦女》(局部),黑色粉筆、炭筆、赭紅色粉筆、白色粉筆,米色畫紙,鹿特丹,伯門斯—范·比尼金美術館。據魯本斯的傳記中記載,魯本斯繪畫的線條充滿了自信、極其流暢、表現力強,這些繪畫特徵,可以從這幅素描中得到證實:畫中這位婦女的頭髮非常自然,容貌特徵描繪極為細膩。注意眼睛、鼻子和嘴的輪廓線條及色調層次的細微變化。這幅畫的色彩很成功,它只用了黑色粉筆、赭紅色粉筆、紅色及白色粉筆,背景則是米色。

1621 年，彼得・保羅・魯本斯 (Peter Paul Rubens)曾寫過一封信給威廉・川姆布爾(William Trumbull)，此人與英國宮廷有密切關係，信中魯本斯接受一幅畫的退件，那幅畫是先前他為一位駐荷蘭的英國大使所畫。在信中，魯本斯還答應再畫一幅「完全由他本人」完成的作品，以答覆這位英國大使的抱怨。這位英國大使抱怨魯本斯從來不曾告訴他那幅畫是由他本人創作，或是授意他的弟子完成的。

確實，有許多應由他完成的作品，卻是由他的學生和弟子代替完成的，魯本斯是一位很忙的人。他除了是個畫家之外，還是一名從事法蘭德斯政府外交事務的外交官，常常執行由國王和大臣交付的外交任務。他不僅完成了所負責的公務，而且用畢生的精力創作了超過二千五百多幅作品。他組織一個班底，僱用他的追隨者和弟子，例如：安東尼・范戴克、尤當斯、辛德斯、范・溫登、維爾登斯。魯本斯所起草的素描或水彩速寫常由這些成員加工完成，因為魯本斯本人沒有時間完成這些作品的最後階段。若贊助人提出更高的要求，他會親自描繪頭、手、胳膊等最引人注目的部位。後來的畫家評判魯本斯的繪畫才華時是分兩部分進行：一部分是他的素描作品及草圖；另一部分是他的完成作品。他的傳記作者曾這樣描寫魯本斯：他繪畫的速度快得驚人，線條乾淨俐落，富表現力。他喜歡米色的紙張、炭條或黑色的顏料，為了強調光線和亮度，他使用白色粉筆，如果要表現肉色，就使用赭紅色粉筆。

圖88.（左下）魯本斯，《罪惡者下地獄》(The Fall of the Convicted Man)，炭條，倫敦，大英博物館。

圖89.（右下）魯本斯，《獅子》，黑、黃、白色粉筆，赭灰色畫紙，巴黎羅浮宮。

圖90.（左）魯本斯，《男人彎腰的背部》，赭色及白色粉筆，米色畫紙。

88

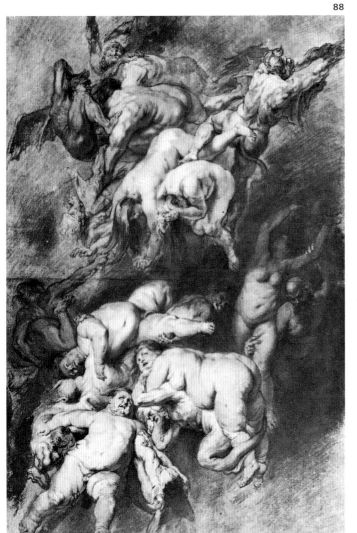

89

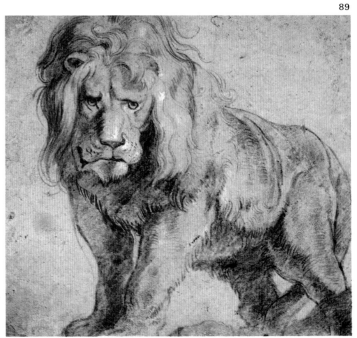

90

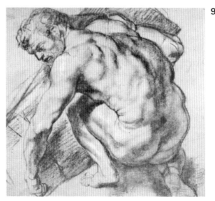

# 林布蘭(1606–1669)

林布蘭是另一位油畫大師和素描畫家。1851年，畫家德拉克洛瓦就預言，總有一天，人們會認為林布蘭的藝術才華超過拉斐爾。但安格爾卻稱林布蘭為異端者。最後是德拉克洛瓦的預言實現了。今天，林布蘭被認為是一位偉大的油畫家和素描畫家，他在藝術上的造詣即使不超過拉斐爾，至少也可同他相提並論。

林布蘭創作了600幅油畫作品，300幅蝕刻作品，還有大約2,000幅的素描作品。許多作品都是用赭紅色粉筆和淡彩創作的。除了魯本斯，同時代的其他畫家還有：法蘭德斯的尤當斯、范戴克、特尼爾茲；西班牙的利貝拉、蘇魯巴蘭、委拉斯蓋茲、慕里洛；法國的勒拿家族、普桑、拉突爾和克勞德·洛漢。

93

91

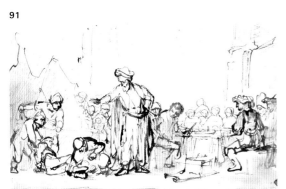

94

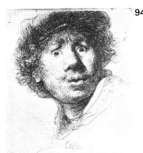

圖91.（左）林布蘭，《聖經故事場面》，深褐色及淡色水彩顏料，維也納，阿爾貝提那畫廊。

圖92. 范戴克，《猶太人的五旬節》，赭色墨水，列寧格勒，俄米塔希博物館。

圖93. 林布蘭，《阿姆斯特爾河畔》，蝕刻版畫，倫敦，大英博物館。

圖94. 林布蘭，《驚怒表情的自畫像》，阿姆斯特丹，國立美術館。

圖95. 林布蘭，《克莉奧帕特勒》(Cleopatra)，米色畫紙，倫敦，維萊斯達維博物館。

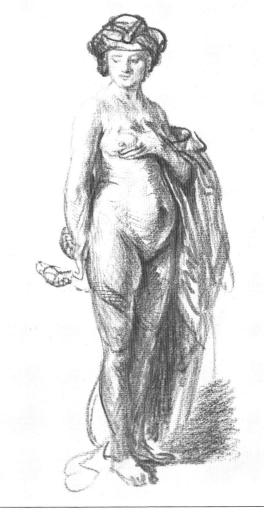

95

# 十八世紀的義大利和英國

十八世紀時，許多義大利畫家，如利契(Ricci)、卡那雷托、瓜第、畢拉內及、卡雷瓦里士及巴尼尼，經常創作以威尼斯及古羅馬遺址風光為題材的風景畫(Vedutas)，這些作品被複製成塗以斯比亞褐色及黑色顏料的蝕刻版畫。當時是用來賣給外國遊客，特別是那些英國遊客們。其中有人就突發奇想的在這些黑色的蝕刻版畫上塗透明水彩顏料。保羅‧桑德比（水彩畫之

圖96. 安東尼奧‧卡那雷托(Antonio Canaletto)(1697–1768)，《座落在小湖旁的農舍與塔》，赭色淡彩和墨水，列寧格勒，俄米塔希博物館。

父）根據英國人的要求將這項技藝發展成一門藝術。到了十八世紀末，寇任斯、帕爾斯、湯、吉爾亭和泰納等人使水彩畫成為英國藝術的特色，世界上沒有任何一個國家像英國那樣把水彩畫放在如此重要的地位。在義大利，以壁畫及濕壁畫聞名的喬凡尼‧巴提斯達‧提也波洛(Giovanni Battista Tiepolo)也留下了數百幅作為裝飾性藝術的水彩畫素描作品。

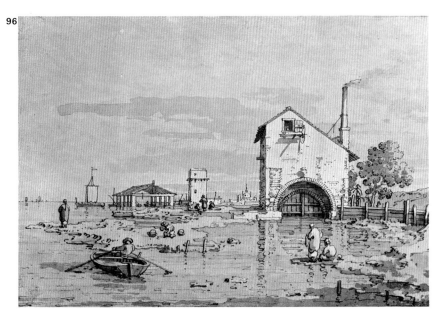

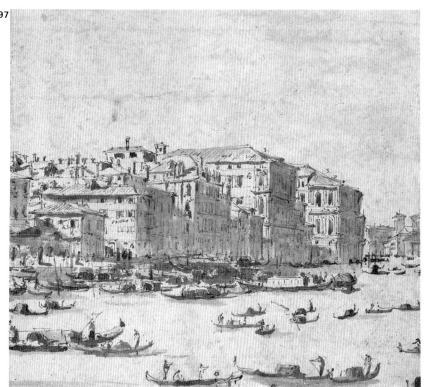

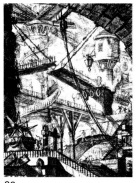

圖97. 法蘭契斯可‧瓜第(1712–1793)，《座落在威尼斯大運河上的房子》，赭色淡彩和墨水，維也納，阿爾貝提那畫廊。

圖98. 提也波洛，《荒漠中的聖哲洛姆傾聽著天使的聲音》，赭色淡彩及墨水，華盛頓國家畫廊。

圖99. 畢拉內及(1720–1778)，蝕刻版畫，《監獄》，倫敦，比德‧科爾納吉美術館。

# 法國：洛可可時期

在文藝復興時期，義大利是世界藝術中心，到了巴洛克時期，法蘭德斯成了一顆閃閃發光的世界藝術之珠。之後則是法國的藝術風格支配了當時藝術流派的動向，此風格在藝術史上稱為「洛可可風格」，它繼承了巴洛克的華麗、繁瑣、刺激人感官及裝飾性的特點，並賦予了更多的藝術內涵；以一種輕鬆活潑的風格取代表現力量和動態的巴洛克風格。

圖100. 華鐸，局部習作：《三個黑人青年頭像》，炭筆、赭紅色粉筆及白粉筆，米色畫紙，巴黎羅浮宮。

洛可可時期著名的畫家是華鐸、布雪、福拉哥納爾；華鐸被認為是「遊樂體」(Fêtes galantes) 油畫家，是魯本斯的崇拜者，也是一位偉大的素描畫家。布雪是華鐸的學生，是優秀的裝飾師、素描畫家和油畫家。他的作品幾乎都取材神話中的愛情片斷，以細膩的筆法、嬌艷的色彩描繪女子的肌膚，玫瑰色的人體，是香艷畫最道地的色調。

101

圖101. 福拉哥納爾，《出現在潘特面前的安杰莉卡》，炭筆，赭色、灰色水彩顏料潤色，普林斯頓大學藝術館。

圖102. 布雪，《睡著的黛安娜》，赭色粉筆及白色粉筆，米色畫紙，巴黎藝術學院。

102

# 十八世紀的英國和西班牙

圖103. 法蘭西斯克‧德‧哥雅 (Francisco de Goya y Lucientes) (1746–1828)，作品：《戰爭的災難》，蝕刻版畫，馬德里，國立銅版雕刻學會。哥雅是一位傑出的西班牙畫家。除了他所創作的著名的油畫作品以外，他還畫了數百幅以當時社會背景為題材、反對戰爭的素描及蝕刻作品，這些作品以它們較高的藝術價值及堅強的形象的塑造而聞名於世。

圖104. 托馬斯‧根茲巴羅 (Thomas Gainsborough) (1727–1788)，局部習作：《婦女》，可能是《里士滿小溪》的油畫作品的習作，炭筆，赭色粉筆加白色不透明顏料，米色畫紙，倫敦，大英博物館。

104

圖105. 亞歷山大‧寇任斯 (Alexander Cozens) (1717–1786)，《風景構圖》，印度墨水，倫敦，大英博物館。

圖106. 安格爾用於油畫

《土耳其浴》的局部習作，鉛筆畫，巴黎羅浮宮。

圖107. （右）皮耶‧保羅‧普律東 (Pierre Paul Proud'hon) (1758–

1823)，《維納斯》，炭筆，白色粉筆，藍色畫紙，華盛頓國家畫廊。

圖108. 柯洛 (1796–1875)，《風景畫》，炭筆，倫敦，大英博物館。

# 新古典主義

1789年7月14日，法國爆發革命，巴士底監獄被革命的滾滾洪流所衝垮。查克·路易·大衛，是一位革命的油畫家。他為一種新型的古典風格的誕生奠定了基礎，它反映了古羅馬共和國時期的藝術風格，所以被稱為新古典主義。安格爾是古典主義風格堅定的捍衛者，也是一位傑出的素描畫家。安格爾用鉛筆創作的速寫草圖及畫像和油畫一樣著名。他留下了許多有關藝術的名言，「繪畫就像是在素描一樣。」「每個細節都應是真實、嚴謹。」「一個優秀的素描畫家必須隨時觀察周圍的一切。」安格爾是學院派畫家，他的武斷與神經質經常引起批評家之間的激烈爭論。他的作品與熱情奔放的傑利柯和德拉克洛瓦形成鮮明的對比。

德國的安東·蒙斯也是當時新古典主義藝術最著名的畫家之一。十三歲時，就用粉彩筆創作出出色的人物肖像畫；而在十七歲被指定為德累斯頓宮廷的首席畫家。法國的普律東雖受過嚴格的新古典主義派訓練，但後來作品的風格卻偏向於浪漫主義；德國的柯洛也是一位新古典主義者，但後期作品的風格已近於印象主義。

# 浪漫主義和寫實主義

浪漫主義熱情地反映了十九世紀豐富的想像力和個人解放的精神；而貫串十九世紀後期的寫實主義拋棄了以大的歷史題材為創作內容，將具有戲劇性的浪漫主義發展為崇尚忠實的「寫實主義」藝術。德拉克洛瓦是浪漫主義藝術重要的代言人，他是一位偉大的色彩學家、速寫和素描大師。法國的傑利柯、英國的佛謝利和布雷克都是當時著名的浪漫主義畫家。

法國的杜米埃、盧梭、庫爾貝和米勒，西班牙

圖109. 德拉克洛瓦，局部習作：女裸體用於《薩達納帕魯斯之死》，粉彩筆，巴黎羅浮宮。

圖110. 庫爾貝 (1819-1877)，自畫像，《叼著煙斗的男人》，炭筆。華茲渥斯文藝協會，哈特福，康乃狄格州。

的福蒂尼是這一時期寫實主義藝術的最重要畫家。泰納、柯洛、布丹及美國的荷馬一開始都是浪漫主義者，後來卻都成為印象主義的先驅。所有這一時期的藝術家都是傑出的素描畫家，特別是德拉克洛瓦，在他厚厚的速寫草圖集中，有數百幅素描畫；布雷克是一位插圖畫家；杜米埃是以社會為題材的油畫家；福蒂尼是偉大的水彩畫家；柯洛留下的遺稿中，有許多寫生的習作；荷馬則是一位插圖畫家和水彩畫家。

## 印象主義

莫內、馬內、畢沙羅、雷諾瓦、竇加、希斯里、塞尚、布丹、莫利索……在十九世紀六〇和七〇年代，「巴黎沙龍」畫展的評選委員會拒絕這些畫家的作品參加評選。這些畫家為了試圖讓他們的作品找到出路，組織了所謂的「落選者沙龍」（落選作品展覽會）。但這個展覽會完全失敗了，在菲加羅報上有一篇關於展覽會的報導：「五至六個瘋子——他們當中有一個是女的——這些可憐的魔鬼，在愚蠢的野心操縱之下，聚結在一起展出他們的作品……一種瀕於瘋狂虛榮心的可怕景觀。」在展出的作品中，有一幅由莫內創作的題為《日出的印象》的作品，批

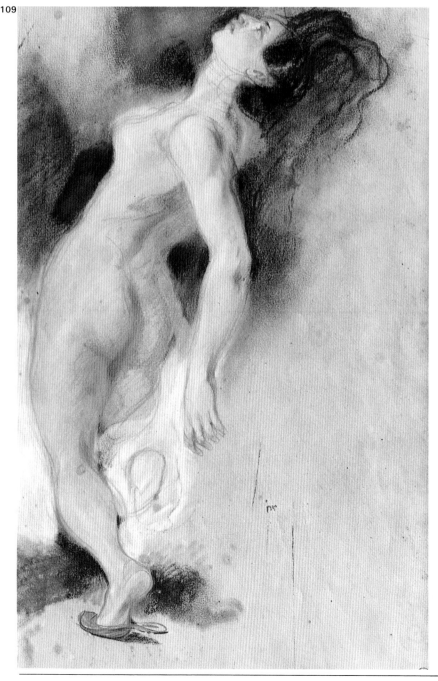

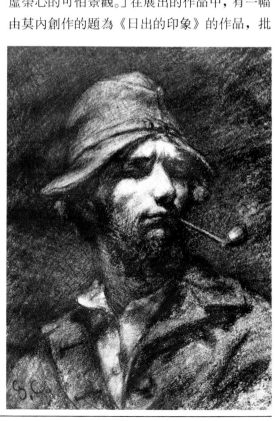

# 印象主義

評家勒魯瓦借用這個標題嘲笑這些畫家為印象主義者。1874年，「印象主義」這個詞被這些畫家們用於他們的首次聯展。

印象主義意味著一場真正的革命：它徹底改革了畫家調色板上的顏料及作品的結構、題材、技巧，也改變了畫家的創作環境，使他們從學院的畫室走向大自然。

印象派繪畫的創作是以素描為基礎：其中可以列入藝術史中素描大師之列的竇加，即具有駕馭粉彩筆的非凡能力；土魯茲·羅特列克以色鉛筆及色粉筆描繪的速寫草圖而著名；文生·梵谷為創作油畫而作的鉛筆及墨水素描畫同樣給人們留下了深刻的印象。印象主義者的素描是體現一種藝術風格，後來便成為現代藝術的前奏曲。

圖111、112. 莫內，肖像畫：《朱爾斯·吉納梅夫人》，炭筆，列寧格勒，俄米塔希博物館。

這幅素描是最初的速寫草圖，用來畫圖112的油畫（右上角）。

111

112

113

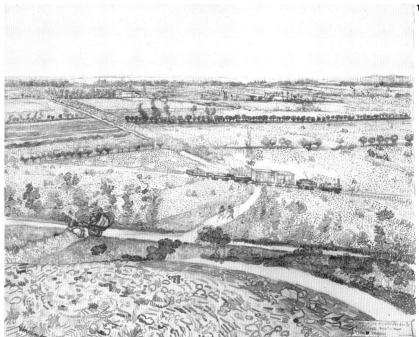

115

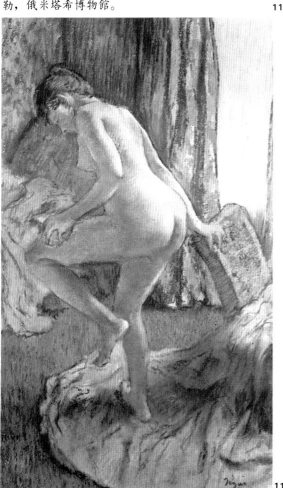

114

圖113. 左基·秀拉，《正在刺繡的婦人》，炭精蠟筆，紐約，大都會美術館。

圖114. 葉德加爾·竇加，《浴後》，粉彩筆，巴黎，迪蘭德魯埃爾收藏。

圖115. 梵谷，《田原》，鉛筆、紅鋼筆，褐色黑色墨水，沃特曼畫紙，阿姆斯特丹，國立美術館。

# 現代畫家的素描作品

在這裡，我只能從二十世紀主要的藝術運動發展的線索出發，提綱挈領地概括一下二十世紀的藝術發展狀況：後印象派的主要畫家包括，梵谷、高更 (Paul Gaugin, 1848–1903)、塞尚；點彩派畫家主要以秀拉 (Georges Seurat, 1859–1891) 為代表；還有以馬諦斯 (Henri Matisse, 1869–1954) 為代表的野獸派，這些畫家強調用大色塊和線條構造誇張變形的形象，所以他們被貼上「野獸」(Fauves) 的標籤；那比派 (Nabis) 運動是由波納爾 (Bonnard, 1867–1947)

和烏衣亞爾 (Vuillard) 為代表的，但後來波納爾和烏衣亞爾逐漸轉向家庭風俗畫派，即以創作一系列室內日常生活題材為主的作品；立體派是由畢卡索 (Pablo Picasso, 1881–1973) 和布拉克 (Braque, 1882–1963) 創立的，後來由璜·葛利斯 (Juan Gris, 1887–1927) 發揚光大。然而，畢卡索卻超越立體主義，他不但是藝術史上最偉大的素描畫家之一，而且他的作品涵蓋了多種風格。象徵主義是由德國馬克思·恩斯特 (Max Ernst, 1891–1976) 創立的藝術學派；超現

圖118. 諾爾德，木刻版畫：《一位義大利人》，維也納，阿爾貝提那畫廊。

圖119. 愛德華·霍伯 (Edward Hopper)(1882–1967)，《自畫像》，炭筆，華盛頓特區，國立肖像畫廊。

116

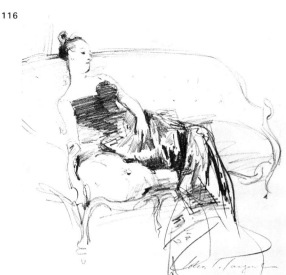

117

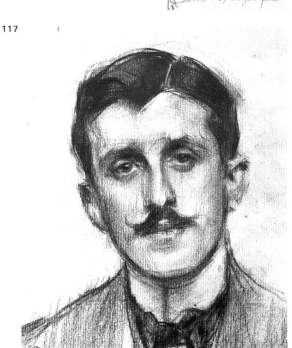

118

119

圖116. 約翰·辛格·沙金特 (John Singer Sargent)(1856–1925)，鉛筆畫，劍橋哈佛大學，福格美術館。

圖117. 雷蒙·卡薩斯 (Ramón Casas)(1866–1932)，肖像畫：《華金·阿爾瓦雷斯·全特羅》，炭筆，巴塞隆納，現代美術館。

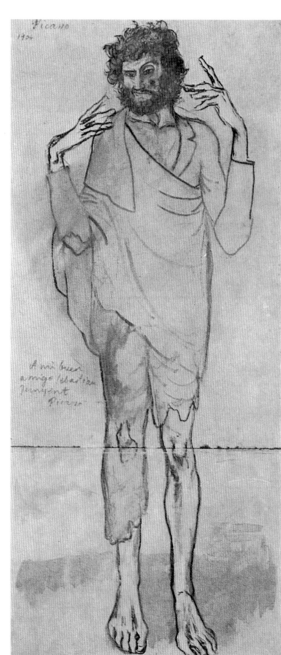

實主義派的主要代表人物是薩爾瓦多・達利
(Salvador Dali, 1904–1989)，他主張透過素描
與繪畫來表達潛意識思想，從而求得「超現實」；
表現主義派的主要畫家有諾爾德(Nolde,
1867–1956)、恩索爾(Ensor, 1860–1949)、莫迪
里亞尼 (Modigliani, 1884–1920) 和格羅斯，他
們創作的素描作品是表現主義派的代表作；形
而上繪畫和素描的代表人物是達・奇里訶(De
Chirico)和卡拉(Carra)；未來主義派主張未來的
藝術應具有「現代感」，應表現現代機械文明的
速度、暴力、激烈的運動、音響和四度空間；
康丁斯基 (Kandinsky, 1866–1944) 則以水彩畫
的形式開創了抽象藝術，後來又由蒙德里安
(Mondrian, 1872–1944)發揚光大；歐普藝術以
瓦沙雷利(Vasarely)為主要代表；普普藝術風格
主要的追隨者是美國的畫家基塔伊，他是一位
傑出的流行藝術素描畫家。

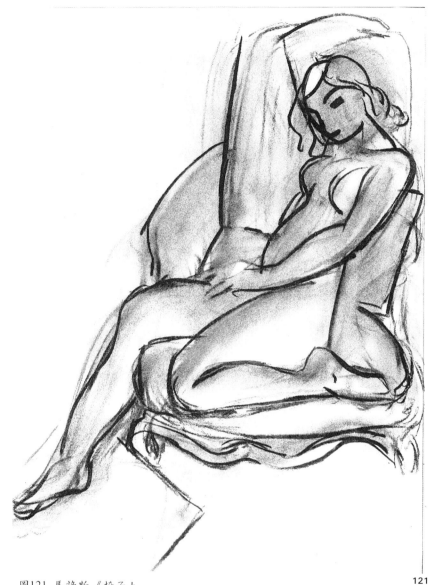

121

圖121. 馬諦斯，《椅子上
的婦女》，炭筆。

123

圖122. 奧布利・畢爾茲
利 (Aubrey Beardsley)
(1872–1898)，《華格納
音樂家的崇拜者》，印度
墨水，倫敦，維多利亞
和亞伯特博物館。

圖123. 費爾南・雷捷
(Fernand Léger)(1881–
1955)，《臉和手》，鉛筆
打輪廓的墨水畫，紐約，
現代美術館。

圖120. 畢卡索，《乞丐》，
水彩顏料，赭色畫紙，
巴塞隆納，畢卡索博物
館。

122

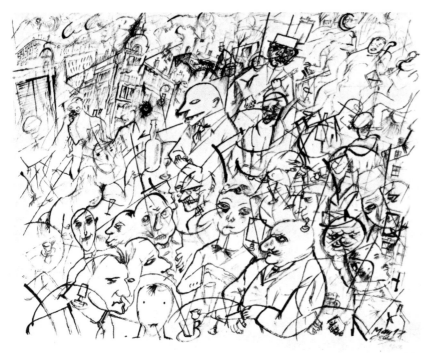

124

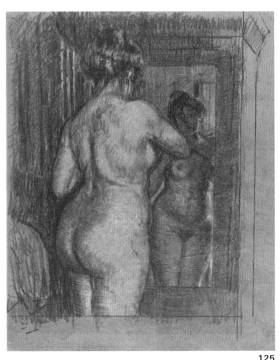

125

圖124. 吉奧克·格羅斯
(Georg Grosz)(1893–
1959),《餐廳裡的人》,
鉛筆,倫敦,大英博物
館。

圖125. 瓦爾特·希克特
(Walter Sickert)(1860–
1942),《站在鏡子前的
女人》, 灰色、藍色和
白色鉛筆。

圖126. 基塔伊(R. B.
Kitaj)(1932),《抽煙的馬
里亞克》, 炭筆和粉彩
筆,由藝術家收藏。

圖127. 也貢·希勒
(Egon Schiele),《畫家和
他的模特兒》, 鉛筆,
維也納,阿爾貝提那畫
廊。

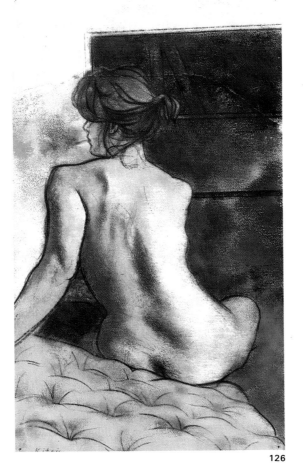

126

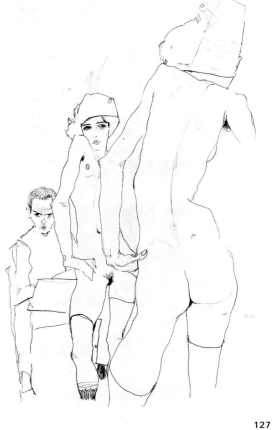

127

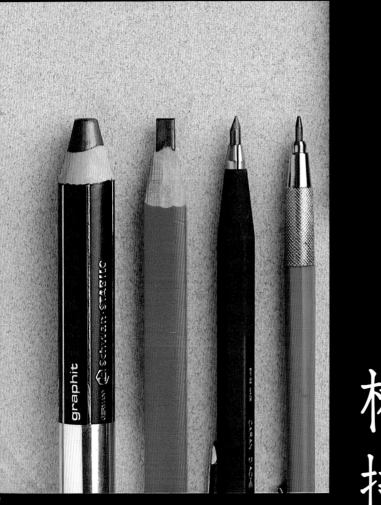

材料、工具和
技巧

# 素描的方式、場所和工具

素描繪畫所需的基本工具有：一支2B鉛筆、紙、一塊橡皮擦和畫板。當然，鉛筆有較軟或較硬的；紙有分品質優劣、白色或有色。除了鉛筆，還有炭筆、蠟筆、色粉筆、色鉛筆、鋼筆及用於水彩顏料或墨水的畫筆，種類繁多。儘管如此，決定一幅素描作品的成敗關鍵仍在於畫家自己，即使只有一張紙和一支鉛筆，也能創作出最好的素描作品，這是讀者必須有的基本認識。

素描是繪畫的基本技巧，它是獲得藝術繪畫作品的一種完美手段，此類作品有人體習作、肖像畫、速寫草圖、構圖習作以及藝術作品的素描底稿；另外，它也可以應用於商業藝術的領域，成為插圖及電視、廣告媒介。那麼，如何著手學習素描？以及在何種場所進行？需要使用何種工具呢？首先讓我們針對前兩個問題，一步步地展開討論。我們將討論可以進行素描的場合，如在畫室內或戶外；還有必備的一些工具和材料，如畫具、燈光、速寫本、素描畫板、畫架和顏料。之後，再到畫室看看一些素描技巧。我們將從這幾頁的插圖說明開始。

圖130.（下）無論在自己的畫室或在教室，這都是一個進行素描的好方法：人坐在椅子上(可以是一張普通椅子或有扶手的椅子)，將畫板的一端放在膝蓋上，另一端靠在桌上或椅背上（如圖所示）。當然，即使不在畫室或教室，當你需要即興繪畫，卻又沒有畫架時，同樣可以採用這個方法。

圖131.（右）在戶外寫生時，可以將紙板活頁畫夾作為畫板，將它靠在突出物上，方便作畫。同時，還得找一個能當凳子的東西。用這種方式進行戶外寫生時，只需要帶一支鉛筆、一塊橡皮擦和一個活頁畫夾。不過，不要忘記帶一付金屬夾子，因為固定畫紙是很重要的。

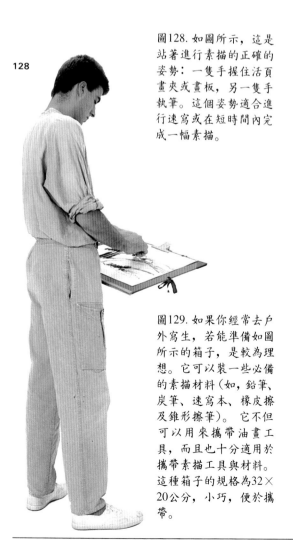

128

圖128.如圖所示，這是站著進行素描的正確的姿勢：一隻手握住活頁畫夾或畫板，另一隻手執筆。這個姿勢適合進行速寫或在短時間內完成一幅素描。

129

圖129.如果你經常去戶外寫生，若能準備如圖所示的箱子，是較為理想。它可以裝一些必備的素描材料（如，鉛筆、炭筆、速寫本、橡皮擦及錐形擦筆）。它不但可以用來攜帶油畫工具，而且也十分適用於攜帶素描工具與材料。這種箱子的規格為32×20公分，小巧，便於攜帶。

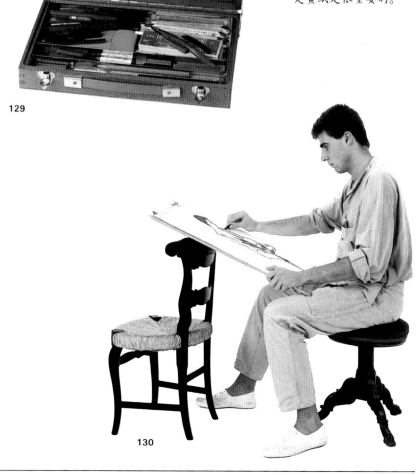

130

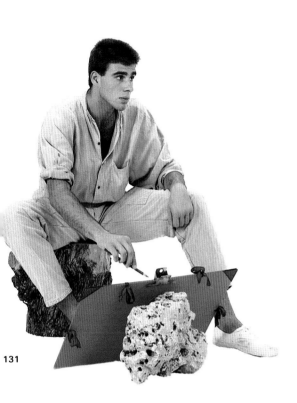

131

132

圖132. 在畫室放置幾個不同尺寸的活頁畫夾，作畫時會更方便。你可以用它們存放畫紙或已完成的素描作品；當你去戶外寫生時，這些畫夾還可充當畫板。如圖所示，黑色的畫夾上裝有金屬手柄，便於攜帶素描作品及備用的畫紙。

圖134.（下）這是一個畫室內使用的畫架，備有輪子、一塊木板，素描紙用兩個夾子固定在畫板上。它的設計一流，畫家可根據需要向前傾斜畫板，以便調整到恰當角度，工作起來十分得心應手，同時也可避免反射光的影響。椅子與畫架的間距對畫家也很重要，因為進行細節描繪時，需要湊近畫面；而向後靠時，又必須能觀察到整個畫面的情況。

圖133.（下）這是一個短腳的摺疊式畫箱。雖然，這是油畫寫生時常使用的一種畫箱；但是，素描時，如果需要活頁畫夾或畫板，那麼也可採用這樣的畫箱，所不同的只是素描畫紙取代了油畫布。這種畫箱不僅可用來放油畫顏料，還可放素描用的材料和工具。為了使繪畫設備更齊全些，你可再增添一張摺疊式凳子。

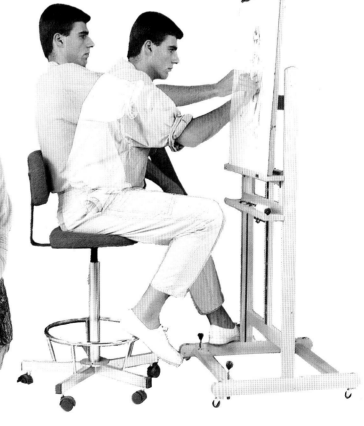

133

134

# 畫室：燈光和設備

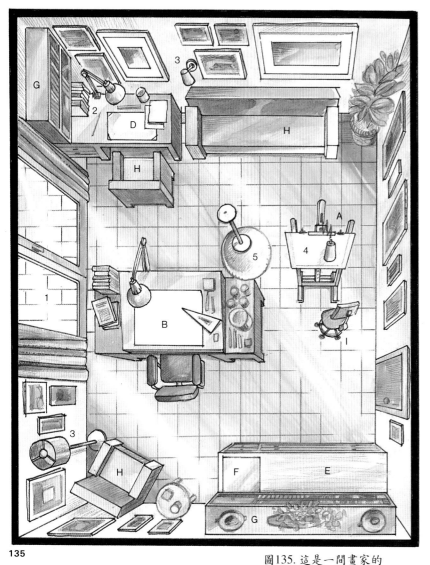

只要有一個空間，能讓工作臺緊靠窗戶，那麼，你家裡的任何房間或房間的任何一個角落，都可成為你的畫室。至於設備，你只需要一塊畫板和一張椅子。當然，有許多畫室經過精心設計，比如，有專為素描設計的畫室。

其實，無論什麼樣的畫室，它須成為你畫人物肖像、為你的貓畫速寫或進行人體寫生（尤其當你雇用模特兒的時候）的地方，也是你沉浸於創作激情的地方。

一間面積為4×3公尺的房間或更大些，即與圖135所示的畫室相當，且具有類似的設備，便

**135**

圖135. 這是一間畫家的畫室，面積為3.5公尺寬×4.5公尺長。圖中的一切都是與原物成比例縮畫的。注意從左側方向射入的日光，桌子及畫架的擺設位置要注意日光射入的方向。

圖138. 書架和櫃子。櫃子有許多抽屜，專門用來放畫紙和素描畫。桌面的一部分嵌有一塊半透明的玻璃，裡面裝有燈具。這張桌子是用於繪畫及看幻燈片。

**138**

**136**

圖136. 這是用於素描繪畫的古典式「剪刀型」繪畫桌，這一類型的桌子已有一百多年歷史，摺疊式的桌面可以根據需要調節角度。

圖137. 這是「現代型」的繪畫桌，由美國U.S.製造商生產。它不僅外觀精美，而且具有多種功能：桌面可傾斜、角度可根據需要調節。抽屜可用來放些額外的材料、橫木檔可擱腳。

**137**

是一間理想的畫室。下列是職業畫家畫室所必須具備的光線和設備條件。

請看此頁圖中的桌子。這張桌子是為素描工作所設計的，桌子中央有一個寫字臺樣式的畫架，右邊放著伸手可及的資料與工具，桌旁有一張扶手椅，畫架前有一張帶輪子的凳子。

## 光線

1.能透進日光的窗戶

2.檯燈

3.輔助燈

4.裝在畫架上有活動臂的燈

5.天花板吊燈

## 設備

A.畫室用畫架

B.可調節畫板角度的桌子（圖136）

C.扶手椅

D.輔助桌

E.-F.-G.組合式櫃

H.提供模特兒坐的幾張椅子和一張沙發

I.畫架旁的三條腿凳

圖139. 一位畫家正在畫室內畫肖像。請注意這張桌子，它設計得很特別：中央畫板的角度可根據需要調節，桌子兩邊是極佳的儲藏區，有許多抽屜，可放繪畫用的材料、速寫草圖以及一些習作。中央畫板的上面設置了可調節的畫架，燈具裝有活動臂，用以控制光線的角度；椅腳裝有輪子，便於自由活動。

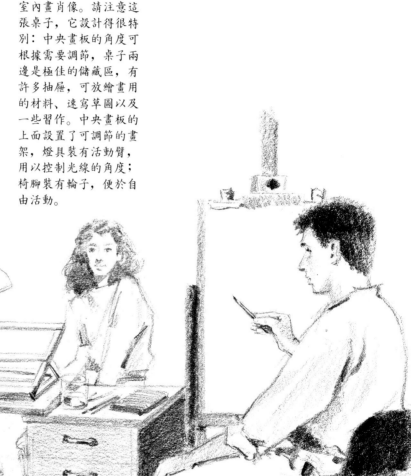

139

圖140. 素描的材料及工具：軟、硬式鉛筆、炭筆、粉彩筆、炭精蠟筆、鋼筆及印度墨水。此外，還有許多必備的輔助材料。注意下面照片中的工具：

1. 噴霧固定劑：用於固定鉛筆、炭筆、炭精蠟筆或粉彩素描的畫面，防止褪色。但固定劑有可能改變粉彩素描的色彩，所以並不適用於粉彩畫。

2. 有刻度的金屬尺，規格50或70公分長。應該選擇金屬製成的尺，這樣在使用割紙刀時，才不會割傷尺。

3. 三角形的米制尺，規格30公分長。

4. 一套由塑料製成的正方形及三角形尺。

5. 固定畫板上畫紙的夾子。最好用的夾子是寬度最大的「牛頭犬」夾，它不僅可以固定畫紙，而且用水彩顏料繪畫時，它還可以繃緊畫紙，使畫面不起皺褶。

6. 自黏膠帶。畫水彩或淡彩之前，用來固定畫紙，以免畫紙起皺褶。做法是：用膠帶將畫紙的四條邊分別固定在畫板上，畫完之後，可輕而易舉地將它揭下，留下平整的邊緣。

7. 可擦式膠水。用於紙與紙之間、紙與紙板或紙與木板的黏貼。

8. 紙巾。主要在創作淡彩畫時使用，它可以清除畫筆上的顏料，同時，也可用它擦去用炭筆畫的草圖。

9. 玻璃杯。創作水彩畫及淡彩畫時會用到。如果所使用的是墨水顏料，應該使用蒸餾水。若是到野外寫生，最好帶塑料杯，才不會打破。

10. 鉛筆刨刀。

11. 特製石墨鉛筆刨刀。

12. 圖釘。可將畫紙釘在木板上。

13. 裁紙刀或裁紙板刀。

14. 裁紙用的剪刀。

**141**

圖141. 這是一個大的立式畫夾，用於存放素描紙、欲保護的素描作品、待完成及已完成的作品，它是畫室必備的基本設備。

**140**

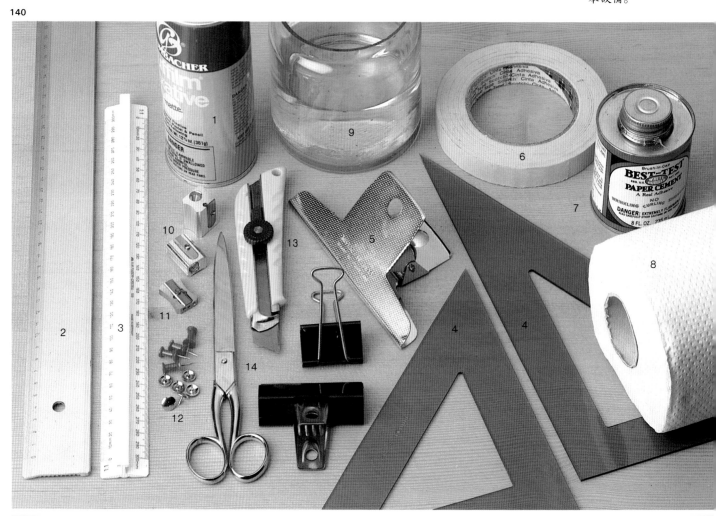

除了特殊用紙，例如金屬紙、人造紙或某種很薄的綢紙等，其他的紙張都可用來畫素描。由後印象派畫家歐迪隆‧魯東(Odilon Redon)創作的題為《插著花的瓶子》(Vase with Flowers)的粉彩素描，是畫在紙板上的。

最常見的素描畫紙為中等品質、光滑、由木漿製成，生產紙的工具是機器或模子。像商標為坎森(Canson)、法布里亞諾(Fabriano)、斯科勒(Schoeller)、沃特曼(Whatman)和格倫巴契(Grumbacher)的優質紙，它們的原材料含有很高比例的棉纖維，製作精良。但由於成本昂貴，有些製紙商不太願意生產這類紙。優質紙可以根據製紙商的名字鑑別。這些名字有的採用凸版印製；有的則採用傳統的透明水印技術，用此方法印製的字樣要舉起畫紙對著光線進行透視方能辨清。以下質地的紙你可以在商店購到：

A.光滑的紙
B.細密紋理紙
C.中等紋理紙（中等粗糙）
D.粗紋理紙（粗糙）
E.安格爾紙（白色和有色）
F.坎森‧米—田特彩色紙

還有許多其他的特種紙，例如，特別適合於墨水的宣紙、適用於摹倣木刻版畫的「格拉提吉」紙 (Grattage)、原料中含有布及碎鋁片成分的「帕盧」紙 (Parole)，以及聚脂紙 (Polyester paper)。

A.光滑紙幾乎看不出紋理，它在加熱的情況下被壓製而成，表面光滑，因此，經常被稱為熱壓紙。這種質地的紙尤其適用於鋼筆及鉛筆作畫，光滑的紙表為畫面提供顯示明暗對比的有利條件。光滑紙最常用於人物肖像的素描。

B.細密紋理紙很適合用石墨鉛筆、蠟筆和色鉛筆作畫。這種紙的紋理不會破壞陰影區與色調層次的和諧與統一，它增強了作品的最終效果。

C.中等紋理紙適合用粉彩筆、蠟筆、色粉筆、淡彩及水彩顏料作畫。

D.粗糙紋理的畫紙一般適用於水彩畫。

E.安格爾畫紙問世已有一百多年，它有紡織物的特殊質地，只要對著光線就很容易發現，而且作品完成後，這種特性更明顯。安格爾畫紙也非常適用於蠟筆及粉彩筆。但是，當今用彩色顏料作畫時，傾向於用中等紋理或粗紋理的紙來取代。

F. 坎森‧米—田特彩色畫紙是細密紋理沒有凸起的畫紙，有許多顏色可供選擇（參考第57頁）。紙「正面」的紋理比「背面」要粗糙，但兩面的紙質相同。它的優點是讓畫家可以根據實際情況選擇正面或者背面作畫。坎森牌有色畫紙為用炭條、色粉筆、蠟筆、粉彩筆及色鉛筆作畫提供了良好的紙質與理想的規格。

圖142. 造紙商會在最佳品質的素描畫紙一角，用凸版壓印或用傳統的水印方式標明廠家商標，這樣可以和其他的紙張有所區別。將紙對著光線，即可見水印標記。

**142**

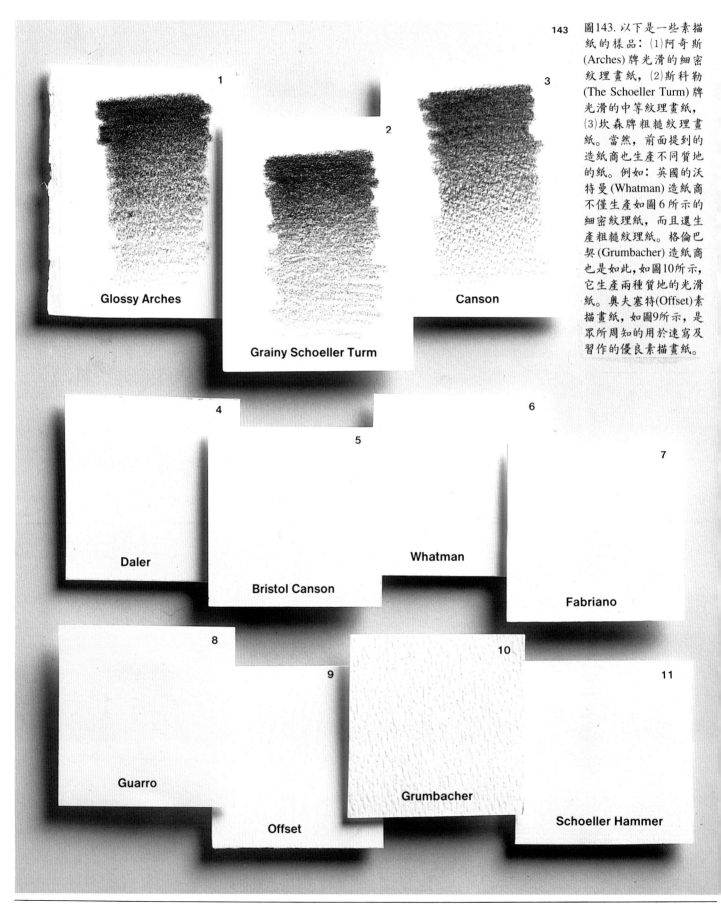

**143**

圖143. 以下是一些素描紙的樣品：(1)阿奇斯(Arches)牌光滑的細密紋理畫紙，(2)斯科勒(The Schoeller Turm)牌光滑的中等紋理畫紙，(3)坎森牌粗糙紋理畫紙。當然，前面提到的造紙商也生產不同質地的紙。例如：英國的沃特曼(Whatman)造紙商不僅生產如圖6所示的細密紋理紙，而且還生產粗糙紋理紙。格倫巴契(Grumbacher)造紙商也是如此，如圖10所示，它生產兩種質地的光滑紙。奧夫塞特(Offset)素描畫紙，如圖9所示，是眾所周知的用於速寫及習作的優良素描畫紙。

Glossy Arches — 1

Grainy Schoeller Turm — 2

Canson — 3

Daler — 4

Bristol Canson — 5

Whatman — 6

Fabriano — 7

Guarro — 8

Offset — 9

Grumbacher — 10

Schoeller Hammer — 11

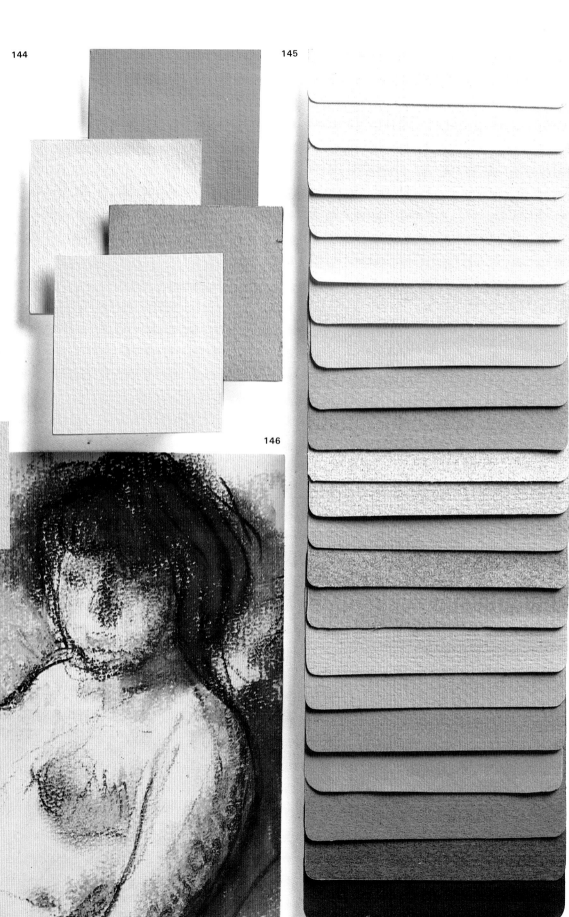

圖144和145. 如圖所示，這些是彩色素描畫紙系列，由坎森牌造紙商生產（也稱為Mi-Teintes）。大部分的造紙商，如義大利的法布里亞諾(Fabriano)、英國的德溫特(De Wint)、西班牙的瓜羅(Guarro)以及法國的坎森造紙商都生產用於素描的中等紋理或粗糙紋理的彩色畫紙，這些彩色畫紙特別適合於炭條、炭精蠟筆、粉彩筆和色鉛筆，畫面的亮面採用白色粉筆描繪。

圖146. 法蘭契斯可·塞拉(Francesc Serra)，炭筆、炭精蠟筆，彩色畫紙，私人收藏。

# 紙：規格與重量

紙是以令(Reams)和刀(Quires)為計算單位。一令為500張，一刀為25張（不考慮紙張的大小）。令的重量轉換為每平方英呎多少磅，決定於紙張的實際厚度。紙張有三個重量等級：中等重量、重重量及超重量。計張出售的素描紙有下列規格的包裝：10×15（公分），12×18（公分），20×25（公分），23×30（公分），28×36（公分），36×43（公分），46×61（公分），38×50（公分），38×56（公分），48×61（公分），61×92（公分）。

商店中有卷軸裝訂的畫紙出售，規格為92、102、152（公分）寬×920公分長；有20張或25張為一刀裝訂成簿的：一種是用螺旋軸；另一種是將紙的各邊互相黏合，以厚紙板作封底，這種裝訂很嚴謹，可保持紙張的平整，不易變形，是淡彩及水彩畫紙的理想裝訂方法。請記住，大部分用於淡彩及水彩顏料的畫紙也十分適用於鉛筆、炭筆、蠟筆、色粉筆和粉彩筆。當然，也有一些例外的情況，如，粗糙紋理的紙是專門為水彩畫生產的；而沒有紋理的紙特別適合於鋼筆。

紙的規格因國別而異。如，英國有六種不同規格的紙，最小的是圖畫紙的二分之一，即：381×559公釐。

147

148

圖147.計張出售的素描畫紙，以活頁本形式裝訂，將紙黏在紙板上，或以卷軸形式裝訂〔最大規格：2公尺寬×10公尺長〕。如圖所示，有些紙的邊緣是不規則的，這些不規則的邊被稱為「倒刺」，是手工造紙的特徵。

圖148.素描畫紙也用螺旋線軸裝訂成簿，或將畫紙各邊相互黏合裝訂成速寫簿。

| 優質素描畫紙之廠商一覽表 | |
| --- | --- |
| 阿奇斯(Arches) | 法國 |
| 坎森(Canson) | 法國 |
| 達勒(Daler) | 英國 |
| 法布里亞諾(Fabriano) | 義大利 |
| 格倫巴契(Grumbacher) | 美國 |
| 瓜羅(Guarro) | 西班牙 |
| 斯科勒帕盧(Schoeller Parole) | 德國 |
| 沃特曼(Whatman) | 英國 |

# 平整、固定和繃緊素描畫紙

當你在畫素描時，紙必須放在畫板上，更確切地說，是固定在畫板上。畫板表面應該光滑、平整，紙應該用膠帶固定，有時用金屬夾子固定效果更好（如圖140所示）。

當你用一種像水彩這樣性質的顏料繪畫時，應採取特殊的方法處理畫紙，因為水彩顏料會弄濕畫紙，而紙遇水會翹曲。而一位職業水彩畫家似乎不應畫出一幅表面不平、起皺的水彩畫。圖150-155提供我們使畫面平整的有效方法。你將看到如何使用膠帶將畫紙平整地固定於畫板上；你也可以用釘子將畫紙釘在畫板上；為了繃緊紙張表面，你還可以用一些夾子，將紙的四周與畫板固定；或使用釘槍（很像木匠使用的那種釘槍）將畫紙固定在畫板上。不過，使用釘槍固定畫紙有一個先決條件，即紙必須夠厚，至少要200到225克（20至25 lbs.），否則還是用膠帶固定較好。

149

150

151

153

圖149. 如果你準備用墨水或水彩顏料繪畫，而你的畫紙未達到標準厚度，你需要採取以下措施：濕潤、平整、固定畫紙，以防它翹曲。有效浸濕畫紙的做法是兩手拎著畫紙，將它置於水龍頭下打濕，或將它浸在水中至少二分鐘。

圖150. 濕潤畫紙後，將它放在木板上，整平畫紙，使其沒有凹凸或皺褶處。

圖151. 用膠帶先將畫紙的一邊固定在木板上。

圖152. 然後，再將畫紙其餘各邊用膠帶固定，水平放置四至五小時。晾乾後，你可以在平整、繃緊的畫紙上繪畫，而不用耽心它會翹曲變形。

圖153和154. 畫紙被濕潤後，也可以用釘槍將其固定在畫板上。如果紙張有足夠的厚度（超過200 gr.-20 lbs.），那麼就可以用夾子固定。

154

圖155. 如果你用炭筆、炭精蠟筆、色鉛筆或粉彩筆進行素描，就沒有必要事先採取濕潤、平整或繃緊畫紙的特殊措施，你只需用圖釘或金屬夾子將其固定在木板上就可以了。

155

# 鉛筆

石墨鉛筆，普遍被稱為鉛筆，是素描繪畫中使用頻率最高的工具。石墨是質地堅硬的礦物質，表面有金屬般的光澤，含蠟和油脂。1560年被發現於英國的坎伯蘭 (Cumberland)，但直到1640年，才在法國作為素描工具使用。1792年法國革命爆發，英國中斷了與法國的聯繫，也停止提供其石墨材料。就在當時，法國的工程師兼化學家尼可拉斯‧雅克‧龔戴 (Nicolas Jacques Conté) 發明了炭精蠟筆，它由石墨和黏土混合而成，外包雪松木。龔戴(Conté)透過改變石墨與黏土的比例，生產了軟式及硬式鉛筆，它們能在畫面上創造較深與較淺的筆觸效果。今天，這些鉛筆已發展出許多不同的品質與種類。製造商所生產的不同品質與色階的鉛筆，如下所述：

1. 十九種色階的高品質鉛筆 (圖157)：B符號意指軟性鉛筆，線條顏色較深，一般用於素描；H符號意指硬性鉛筆，線條顏色較淺，常用於畫草圖或機械製圖；HB和F意味中間色階的鉛筆，用途最廣。

圖156. 從右到左是各種石墨筆：A、B、C分別為6B、2B、HB三種高品質鉛筆；D為學生用鉛筆(nº2)，色階與高品質的B鉛筆相當；E為純石墨鉛筆，有各種等級供應；F為鉛芯直徑5.6公釐的石墨鉛筆，由Koh-i-noor公司生產；G、H、為Koh-i-noor公司生產的石墨條，商店有各種不同等級供應；I為Staedtler Mars 牌的自動鉛筆，筆芯等級從9H至4B；J為Caran d`Ache牌的自動鉛筆，專門為4B至8B的軟性筆芯特製；K為Faber-Castell牌的中性鉛筆，為木匠所用；L為Stabilotone牌鉛筆，筆芯直徑為1公釐。

**156**

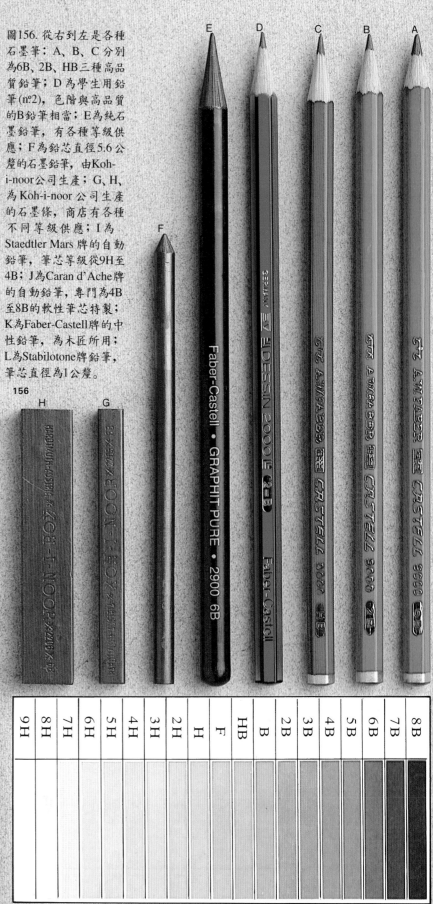

| 9H | 8H | 7H | 6H | 5H | 4H | 3H | 2H | H | F | HB | B | 2B | 3B | 4B | 5B | 6B | 7B | 8B |
|----|----|----|----|----|----|----|----|---|---|----|---|----|----|----|----|----|----|----|
|    |    |    |    |    |    |    |    |   |   |    |   |    |    |    |    |    |    |    |

# 橡皮擦

2.學生使用的鉛筆有三個色階：nº1軟性鉛筆（等級與2B鉛筆相當），nº2（等級與B鉛筆相當），nº3硬性鉛筆（等級與H鉛筆相當）。

以下一系列的鉛筆是畫素描時所必需的：

2B鉛筆，這是最常用的鉛筆，屬軟性。我們不僅可以用它畫濃重的黑色調，而且還可用它畫柔和的灰色調，同時也可用它繪出細線條。

4B和6B鉛筆：適合於描繪粗線條的輪廓、打速寫草圖及陰影區的黑色調。

nº2的學生鉛筆：用於灰色調及一般性的使用。

考慮到不同的筆觸效果，製筆商們生產了不同樣式和型號的鉛筆。有全石墨鉛筆、筆心直徑5公釐的握式鉛筆及條狀石墨（圖156）；有時製筆商需要為6B這樣粗而軟的筆芯專門設計出特殊的握式鉛筆（自動筆）。

最後，請注意圖158和159中的橡皮擦——另一種素描工具，它的種類及使用範圍。

圖158. A為最軟的橡皮擦；B、D是由塑料及橡膠製成的橡皮擦，結構更緊密且光滑，它們是用來擦除含蠟物質（如石墨）的最佳工具，但並不能徹底清除炭條或粉彩筆的痕跡。那些含蠟成份較少的顏料，則需使用更柔韌的擦拭材料（如圖中的C），擦除效果更強些。使用橡皮擦是萬般無奈的情況下最後採取的辦法，從繪畫的一開始，就應該設法保護好畫面，使紙的纖維不受損害是至關重要的。

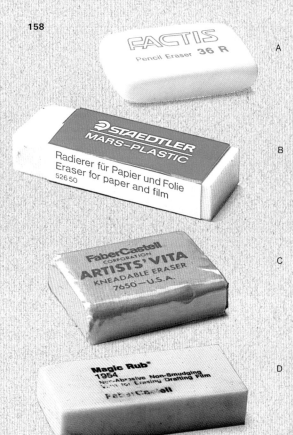

158

A

B

C

D

圖157. 石墨筆芯的色階在軟性B—中性HB—硬性H範圍內變化，注意在B級黑色階裡6B鉛筆最軟，筆觸顏色也最深；9H型鉛筆最硬。一般說來，畫家喜歡筆芯較軟的鉛筆（2B型是使用率最高的鉛筆），但是為了表現明暗關係中的受光面的細微處，也經常使用較硬、線條較淺的H型鉛筆。

圖159. 橡皮擦可以作為素描「擴展」淺色調區域或亮面區的工具，請看貝多芬石膏像的素描畫。左邊這幅貝多芬石膏像——透過加深陰影襯托出亮面（如A所示）；右邊的這幅貝多芬石膏像，透過「擦除」的手法，產生面部的亮面（如B所示）。

159　A

B

# 錐形擦筆

圖160. 錐形擦筆有各種不同規格，一支錐形擦筆只調和一種色調，筆的一端用於調和深色調，而另一端則用來柔和淺色調。

錐形擦筆是有兩個頭的素描工具，通常是將紙捲曲而成，不過也有些錐形擦筆是由氈毛或羚羊皮製成。當你用炭條、蠟筆、色粉筆或粉彩筆畫素描時，可以用錐形擦筆來調和線條或色階的色相與明度，使之不露痕跡地融為一體。你應該準備三至四支錐形擦筆，有粗、中、細規格，筆的一端用於調和深的色階，而另一端用於調和較淺的色階。

如果需要調和極細微的色階，可以將錐形擦筆頭製成如同鉛筆尖那樣細，如圖160中最左邊所示，其餘則是製造商所生產的錐形擦筆。圖161說明如何用一張三角形紙自製錐形擦筆（根據圖A中的尺寸）。按照圖例(B-E)所示，將紙捲起來（好像自製一支雪茄煙）；再按圖例F操作，最後用一條膠帶將其封住。

圖161. 如圖所示，是用於調和細微色區的尖細錐形擦筆的製作方法。將一張軟的紙（如報紙），裁成三角形，然後像捲一支雪茄煙似的將其捲起來，最後用膠帶封住。

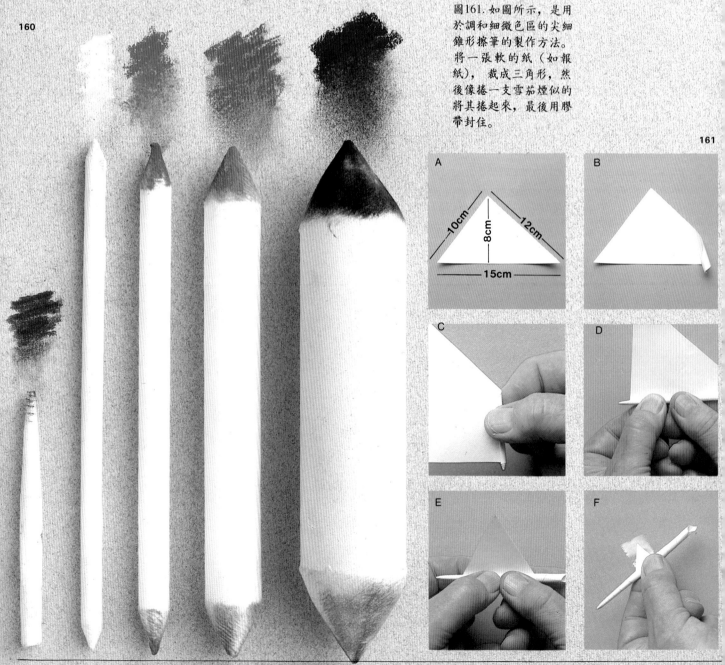

160

161

A

10cm 8cm 12cm 15cm

B

C

D

E

F

# 用手指調色

有許多畫家更喜歡用手來調和線條或色階的色相與明度，而不太喜歡用紙做的錐形擦筆。用手指柔和線條有下列優點：手指靈活，容易適應紙的紋理變化；手指略為潮濕，這一微濕與石墨中的蠟結合，能調和出更強的黑色；手指產生熱，當遇上含石墨的材料時，熱量能幫助

更有效地調和和加強色度；而且，用手指調色是一種較為簡便的方法。如圖 162 所示，用五個手指和手掌調色。注意，當你使用小指時，請用它的側邊，這樣調和的效果更為精確。圖 164所示，手掌的底部也可用於調色。

163

A

圖162. 當用鉛筆、炭條和粉彩筆素描時，用手指來調和色調是一個好方法。注意圖中3、5及6的色區，它們是用手指柔和所產生的效果。

圖163. 注意(A)、(B)兩幅圖，(B)是用錐形擦筆調和所產生的灰色調，(A)是沒有用錐形擦筆調和過的灰色調，顯然，(B)的色調要比(A)的色調強。

B

162

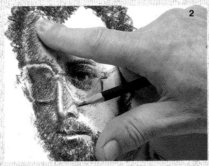

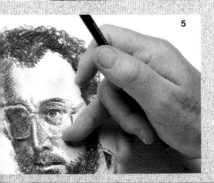

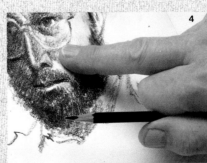

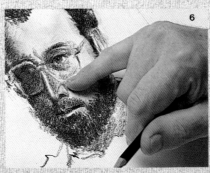

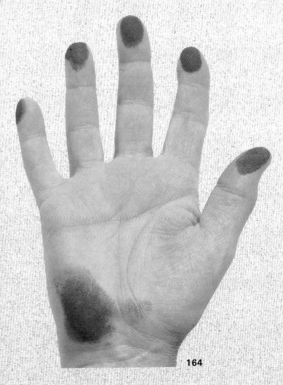

164

圖164. 手的不同部位都可用來調和色階，如手指。為了調和面積較大的色階，偶爾還可用手掌的較低部位幫忙。

# 怎樣執筆

你可以站在畫架前進行素描，這時的畫板呈垂直狀態；你也可以坐著繪畫，這時的畫板多少有些傾斜。不管你採取那種方式，都須使整幅畫面最直接地映入你的眼簾。當你進行素描繪畫時，與畫面的距離應較平時寫字或繪製細節時遠些。

畫家的眼睛與畫面的最短距離應該是 45 至 65公分。

在圖 165 中，你可以觀察到，繪畫時眼睛與畫面的距離（在標準範圍內）決定了你拿鉛筆、錐形擦筆、炭精蠟筆及其他任何素描工具的方法。當你創作較大的素描畫時（大約40×30公分），有兩種執鉛筆的方法。而當你創作小幅素描畫時，你可使用類似於寫字的執筆姿態。

圖166. 標準位置：處於這樣的距離時，手執的鉛筆須稍微向上，使手和鉛筆運動自如。當你寫字的時候，每寫五至六個字母便要移動一下手，而用這樣的方式執筆，你可以運筆自如，使筆下的線條連貫流暢、一氣呵成。

圖167. 如圖所示，將鉛筆置於手內，手臂前伸，沿著整幅畫面上下、左右移動，這是畫家用來描繪陰影及色調層次變化所慣用的執筆方法。

圖168. 鉛筆仍執於手內，稍加變化，這樣的執筆方法使你的手能夠靠在畫紙上繪畫，用以擴大陰影區。

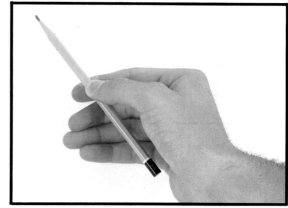

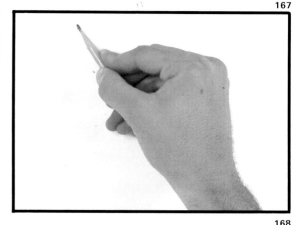

# 鉛筆的基本線條

169

170

171

172

下面是在光滑、紋理細微的素描紙上，用各種不同類型的鉛筆表現不同筆觸的效果。

圖169. 注意用6B及2B型軟性鉛筆所作的色調層次（上）與用H型硬性鉛筆所作的色調層次（下），並比較二者差異。

圖170. 斜紋的筆觸在素描畫中是最容易掌握的，或許也是最常使用的。這是由2B型的鉛筆所作。

圖171. 這是由2B型的鉛筆所作的垂直線條。

圖172. 如圖所示，用2B鉛筆可以描繪出複雜的明暗關係變化。注意在塑造物體形態時的線條方向的變化。

圖173. 一支學生用的中軟鉛筆(nº2)，使用時要比2B鉛筆用力些，相對地，這就使畫紙的紋理在這裡顯得不太清楚。比較一下，注意左邊2B鉛筆所表現的色調層次變化的筆觸。

圖174. 如圖所示的色調使用的是線條略呈曲線狀的筆觸，工具是一支高級2B鉛筆和一支學生用的nº2鉛筆。注意nº2鉛筆在這一圖例中是用於描繪下部的淺色調。

圖175及176. 這些簡單的形狀用的是曲線型的線條，它有助於塑造物體的立體感。透過練習描繪這種簡單的明暗關係，能幫助你提升素描技巧。

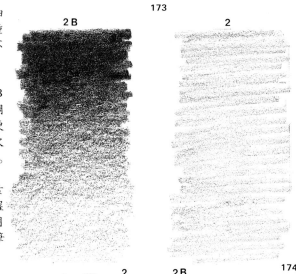

173

174

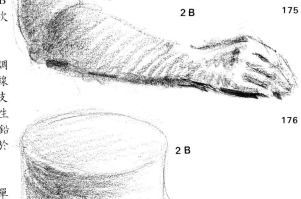

175

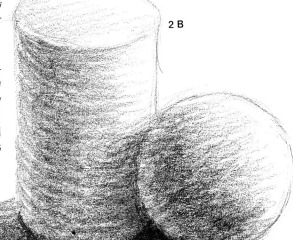

176

# 使用鉛筆的技巧

談到鉛筆的使用技巧，有一些基本而重要的問題需要論述。如果你用的是自動鉛筆，那下列所述均可適用，但如果你是用外包木質材料的鉛筆繪畫，用刀子（或雕刻刀）削鉛筆效果會較好，因為可以控制筆尖的形狀、長度及尖銳度（見圖177）。如果你要在紙上繪出筆芯直徑那樣粗的線條，那麼你必須用標準的方法執筆（與寫字執筆方法相似），鉛筆的傾斜度約45°（圖178）；或者，你採取鉛筆不穿過虎口而置於掌下的橫握執筆方法，這時鉛筆頭傾斜度是30°或略小於此。總之，筆尖的楔面越寬，產生的線條也就越寬（圖179）。如果你將筆的楔面翻轉180°，你可以畫出像圖180這樣的細線條。如果你用石墨條（參考圖156G、H）的平面繪畫，就可得到最佳的陰影效果（圖182）。為了逐漸加深色階，你得不時地、速度很慢地轉動鉛筆（圖181）。

下一頁的圖例說明了較特殊的鉛筆使用技巧：最上面一排圖例顯示了紙的質地對作品最後效果的影響。如果你畫一張複雜的人物肖像（如這張臉），使用的是粗紋理紙，那麼畫中的肖像看起來粗糙、模糊不清（圖184）；然而，如果你使用紋理細微的畫紙（圖183）或將臉的某個局部放大（圖185），那麼畫面的最後效果看起來便會光滑細膩多了。圖186至188中，顯示了運用不同類型鉛筆的效果，它們的不同色階創造了明暗對照與畫面立體的效果。最後一排的圖顯示了調色技巧（圖189、190）的運用能創造出優秀的美術作品。

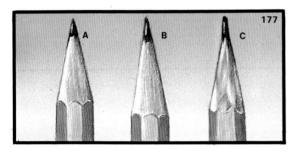

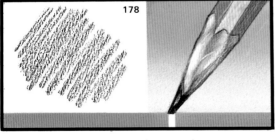

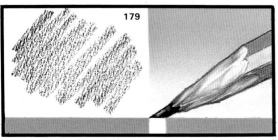

圖177. 削鉛筆可以使用刨刀(B)，或使用刀片，不過使用後者更好，因為你能夠適度地控制鉛筆頭的長度。

圖178. 注意鉛筆筆頭大約傾斜45°時線條的寬度。

圖179. 鉛筆與畫紙的角度越小，筆的線條越寬。

圖180. 如果筆頭的楔面與紙面成垂直，那麼你可以繪出如圖所示的那些細線條。

圖181. 為了逐漸地加深色階，慢慢地轉動鉛筆頭，是一個最佳的方法。

圖182. 如果你用石墨平面繪畫，那麼留下的筆觸會寬而一致。

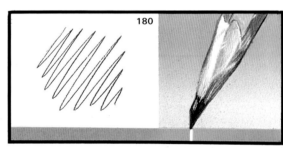

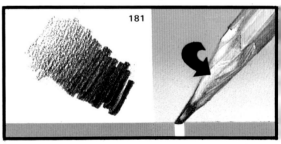

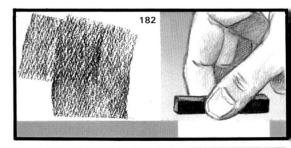

183

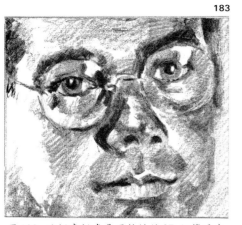

184

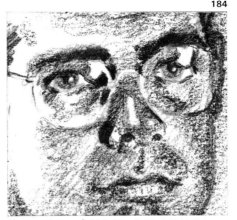

185

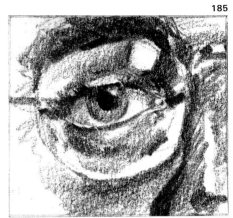

圖183. 這幅素描畫是用軟性的2B鉛筆及光滑的優質畫紙描繪的，這種類型的紙幾乎沒有明顯的紋理，即使不採用調色技巧，整個畫面的明暗色調看上去也是頗協調統一。

圖184. 同一個素描題材，都採用軟性的2B鉛筆，但畫紙質地是中等紋理(屬於優質畫紙)，畫面的色調層次顯得不精確、不和諧。

圖185. 如圖所示，放大了原畫的某一部分，同樣使用2B鉛筆及中粗紋理紙，但色調層次變化沒有圖184粗糙，輪廓也較清楚。

186

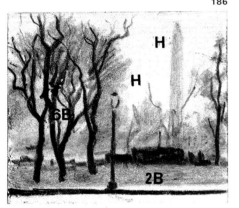

187

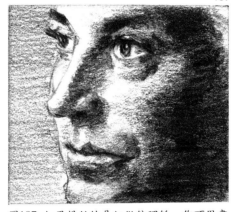

188

圖186. 6B鉛筆能夠表現深黑色，而H型鉛筆則不能。在同一幅素描畫中使用不同的軟硬鉛筆，可以相得益彰，更能表現出明暗色調層次的變化。

圖187. 如果提供的是細微紋理紙，你可用畫紙的白色來表現畫中的亮面，這時你只要一支軟性的2B以及一支超軟性的6B鉛筆，就能創造出明暗關係對照十分鮮明的藝術效果。

圖188. 當畫面的色調是用石墨鉛筆描繪時，可以用錐形擦筆，也可用手指來調色。當然用手指調色效果會更佳，因為手指更能適度地調和灰色調與黑色調。

189

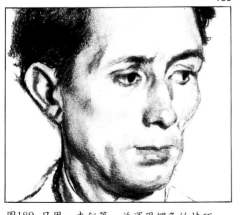

190

191

圖189. 只用一支鉛筆，並運用調色的技巧，就可以描繪出一幅令人耳目一新、激動不已的優秀素描作品，尤其是肖像作品。

圖190. 用鉛筆在優質、光滑的紙上繪畫，並採用錐形擦筆及手指調和技術，可以使畫面的色調過渡柔和地幾乎難以察覺，且明暗關係對比和諧又統一。

圖191. 鉛筆可以有效地在彩色畫紙上使用，這時用白色粉筆來表示亮面，當然最好使用坎森·米—田特的彩色畫紙，而不要用適合炭條或炭筆的彩色畫紙。

# 鉛筆的使用範圍

鉛筆的使用範圍很廣，是素描藝術最基本、最傳統的工具。鉛筆可用於一切題材的繪畫，如鄉村風光、都市風貌、海景、室內物像以及靜物、肖像等繪畫。某些題材的繪畫，用鉛筆進行創作，會比其他繪畫工具更為適宜，如速寫、習作及肖像。由鉛筆所作的上述繪畫，可以給人深刻的印象。憑藉著一支普通的鉛筆，你就可以外出寫生，也可以留在戶內對著模特兒進行素描，或畫一些習作。請看這兩頁的鉛筆素描作品，便可以明白：有取之不盡的素材可以用鉛筆創作。

圖192. 鄉村風光。係用一支軟性的2B鉛筆和一支石墨條，畫在光滑紋理畫紙上（按實際比例縮小）。

**192**

**193**

**194**

**195**

圖193. 都市風貌。畫幅：235×200公釐。使用H、2B和6B鉛筆繪製。為了表現出畫面的空間層次，背景使用了淺色調，中景及前景則使用了較深的色調。

圖194. 用2B鉛筆繪製的銅版畫草圖。

圖195. 頭像速寫。用2B鉛筆及細紋理畫紙畫成。

196

圖196. 法蘭契斯可·塞拉。習作。私人收
藏。這是用鉛筆畫肖像的絕佳範例。這幅
素描的藝術性，來自於它強烈的塊面，以
及用有力的線條結合微妙的調和區域。

# 炭筆和炭鉛筆

碳化了的細枝（或柳樹、堅果樹的小枝）是最早的素描繪畫材料之一，被稱為炭筆。這一原始的素描工具在歷史上由希臘、羅馬、中世紀及文藝復興時期的畫家所沿用。到了十六世紀，固定劑發明了，用炭筆在白色及藍色畫紙上繪畫成為提香及丁多列托最愛的一種創作方式，而後來的桂爾切諾 (Guercino) 喜歡用在亞麻仁油裡浸過的炭筆繪畫，以便獲得濃密的黑色效果。當今的畫家利用炭筆易用布或紙擦掉的特點，常用它來勾勒對象的外輪廓線、速寫草圖、構圖習作，以及繪畫作品的素描草圖及素描畫底稿。

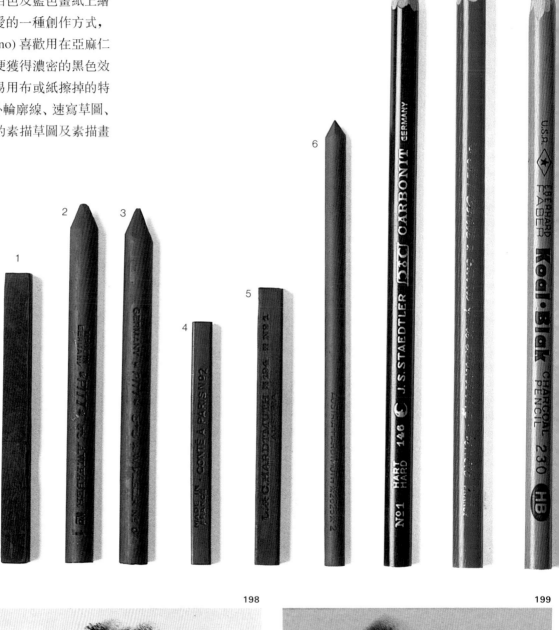

圖197.如圖所示，從左到右都是用於炭畫的材料：圖中1是人工壓縮的石膏粉筆，類似粉彩筆；2至3是 Faber-Castell 牌的人工壓縮炭筆，有六種不同的色階；4是 Conté 牌人工壓縮炭筆；5是摻入黏土的 Koh-i-noor 牌炭筆。6是摻入黏土的 Koh-i-noor 牌炭筆芯，有專門為它配置的筆套。圖例A、B、C是三種不同品牌的炭筆。7,8是兩種規格的炭筆，它們是碳化了的柳枝，葡萄藤或堅果樹枝。

圖198、199、200. 如圖所示，炭筆、炭鉛筆以及含炭的材料可以配合色鉛筆用。如，用炭筆及炭鉛筆畫的素描的亮面可用白色粉筆處理，還可結合使用炭精筆，其藝術效果也很好。

炭筆規格：長度約15.24公分，直徑從5公釐到1.5公分都有。製造商通常會生產軟、中和硬三種等級的炭筆。

炭鉛筆是炭筆的變化形式；用炭芯，加黏合劑，外包木質材料製成，即所謂的炭精筆。在商店裡，你可以買到三種、四種有時甚至是六種色階的炭鉛筆，通常標上了一些字母，以此來鑑別炭鉛筆的特軟、軟、中及硬的性質。

除了上述提及的炭筆和炭鉛筆外，還有其他一些品質優良的含炭素描材料（或稱為人造炭），有時它摻合了黏土及膠性物質，以便提高炭的附著力（尤其是製造軟性等級的含炭素描材料），且提高了粉彩筆的濃度與密度。還有一種

| 商標 | 特軟 | 軟 | 中性 | 硬性 |
|------|------|-----|------|------|
| Conté | 3B | 2B | B | HB |
| Faber-Castell "Pitt" | – | Soft | Medium | Hard |
| Koh-i-noor "Negro" | 1,2 | 3,4 | 5 | 6 |

圓柱體狀的炭芯，摻入了黏土成分後，表面粗糙無光澤，留下黑色線條濃重而不易擦去，如圖197所示，是製造商生產的不同軟硬度及色階的炭筆及炭鉛筆。最後要提及的是炭粉，它通常用來調和色粉筆與炭筆的色調，當然這一工作還要借助於錐形擦筆以及手指來完成。

圖201. 有些像冀戴 (Conté)這樣的製筆商，為炭筆及炭鉛筆繪畫提供了配套工具，包括錐形擦筆、白色粉筆、赭紅色粉筆以及專門用於炭畫的橡皮擦。

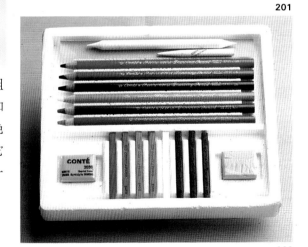

201

200

202

圖202. 你可以只用在商店買的炭粉和錐形擦筆來調色，當然也可以用有色黏土和同樣顏色的色粉筆來代替。

炭筆最大缺點（從某種程度講，也是炭鉛筆的最大缺點）就是難以保持畫面細微部分形態的鮮明，因此你用炭筆繪畫時，無法講究絕對的準確性，經常只能使用較大的畫幅。炭筆是不能用來創作精密素描的。用炭筆所進行的人體習作通常使用的畫紙規格為35×50公分。炭筆的這項特點，也使它使用起來比鉛筆更為輕鬆、自由（參考74頁和75頁上的圖）。 而較大的畫幅以及較靈活的運筆都決定了畫家握炭筆的方式（參考圖203、204、205）。

炭筆和炭鉛筆特別適用於習作、表現光線與陰影的對比關係以及創造立體的空間感。因此，對畫家來說，選擇能發揮炭筆特色的對象與光線是很重要的。請不要忘記，在大部分的美術學校裡，用炭筆或炭鉛筆描繪雕塑是學習繪畫的基礎課程。你將在後面繪畫練習的部分，瞭解到用錐形擦筆以及手指調和色相與色度的技術，及其在炭筆與炭鉛筆畫中的應用。

炭筆的筆觸容易擦除，可以用布或紙擦拭紙面，就能擦得很乾淨。雖然不是完全消除，但如果線條的顏色深，那麼即使用橡皮擦，畫紙上還是會留下炭筆的痕跡。由於用炭筆和炭鉛筆繪製的線條易受破壞，一當炭畫完工，就有必要在畫面噴上固定劑。固定劑只是一種可以透過噴霧器噴灑在畫面上的液體。固定劑乾後，在畫面形成了一層薄膜，便有保護炭畫的作用。固定劑以瓶裝出售。將糖、水及酒精混合，裝入手泵或噴霧器，也可用於固定炭畫。當然，最安全、最有效的辦法還是使用專為炭畫定色而設計的噴霧器。

圖203. 由於炭筆極易著色，所以你不能隨便讓炭筆與畫面接觸，為了避免弄髒畫面，如圖所示，你可先試一下。

圖204. 炭筆從畫面輕輕地擦過，這樣的線條流暢、自然，富有魅力。

圖205. 描繪大色塊，最好的方法就是將炭條折斷，然後用它的縱面描繪寬而統一的色塊，如圖所示。

圖206. 這是一個手工操作的噴霧器，固定劑通過一個轉成直角的管子向外噴射。注意先將素描畫放在一張傾斜的桌面上，然後向畫面噴灑固定劑。

圖207. 這是專為定色設計的噴霧器，在使用過程中，可將素描放在傾斜的桌面上或把它拎在空中。在任何情況下，噴固定劑必須循序漸進，噴完了第一遍後，要等它乾了再噴第二遍。一般要噴二至三層固定劑才算完成。

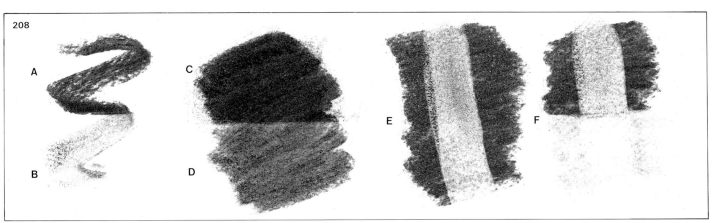

圖208. 炭筆是很容易掉色的一種顏料。當你的手指拂拭過其筆觸，大部分的炭粉就會被抹去，而破壞了畫面。即使你朝某一黑色塊吹氣，部分的炭粉也會被吹掉，這樣便減弱了黑色塊的明度（如C、D所示）。如果你用潔淨的手指擦過黑色塊區域，手指會染上炭粉，而留下一條明顯變淡了的帶狀痕跡(E)；如果用一塊布用力摩擦，那麼被摩擦的那部分，炭筆的顏色幾乎會全部被擦掉，同時也會損壞鄰近色區。紙上的細微痕跡，可以用橡皮擦去掉一些，但是不可能恢復到原來紙的白色(F)。

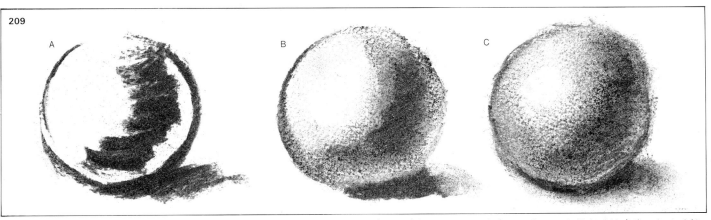

圖209. 用炭筆畫一個球的剖面。炭筆的繪畫速度很適於描繪明暗關係。為了證實這一點，讓我們先畫一個圓：畫好圓的外輪廓周線後，再用深色階的炭筆畫兩個色區——球體的陰影區和投影區（如圖A所示）；用手指在這兩個區域調色，描繪出球的立體感（如圖例B所示）；再用手指調深色與中間色，加強了色階的自然與協調性，用一隻乾淨的手指調出亮部，然後調和投影區的邊緣，加強了投影效果（如圖C所示）。最後，用橡皮擦加強直接被光線照射的亮面。

圖210. 可揉式軟擦的用處。將軟擦捏成錐形或鉛筆頭的形狀，就可以在黑色區域繪出如A所示的線條。圖右B，是由炭筆畫的色塊，用軟擦用力摩擦之後留下淡淡的灰色痕跡。

圖211. 如圖A所示，是用炭筆創造的色階，如果採用調色的技術，會加深色調，破壞原來的色階（如B所示）。若要獲得如A所示的色階關係，又要使這種色差過渡非常自然、和諧，開始時只能用炭筆描繪出很小的色階區，然後用錐形擦筆或手指將其調和擴大，便能獲得與A同等級的色調區。從這一例子證明，調色會加深原來炭筆所繪的色階。

# 炭筆的使用範圍

根據藝術史學家海因里希·沃爾佛林(Heinrich Wölfflin)的觀點，西方藝術在十七世紀巴洛克時代經歷了一個變遷。這個時期的藝術不注重線條，而更重視透過大色塊、光線和陰影的手法來表現對象的形象，而炭筆則是實現這一效果的理想工具。你可以看到，只要用一支炭筆，掌握「Z字形」的運筆方法，粗略地畫些線條，再採取調色的技巧，就可以很容易地獲得柔和、微妙的灰色調層次。換句話說，你可以逐漸加大運筆的力度，顏色由淺入深，最後用手指來調色，這個過程頗類似於創作一幅油畫作品！

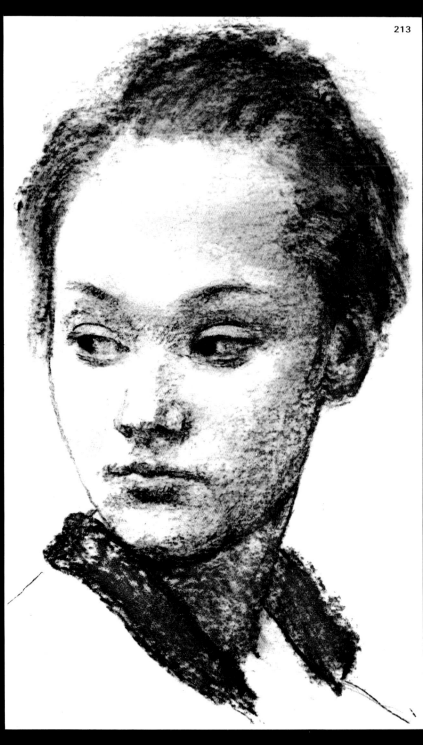

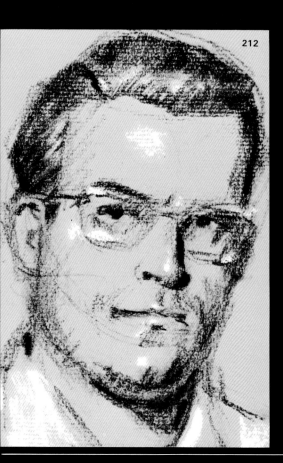

圖212和213. （左）荷西·帕拉蒙(José Parramón)，肖像的素描草圖，炭精條和白色粉筆，彩色畫紙。（上）法蘭契斯可·塞拉，頭像習作，炭筆。這兩幅素描作品皆以炭筆為繪畫工具，採用色塊、光線與陰影的表現手法所描繪的佳作。請看由塞拉畫的這幅素描作品，除了臉頰左側外輪廓線是用線條描繪，其他部分都是採用明暗關係對照及上色塊的手法創作。臉頰右側外輪廓線的「若隱若現」體現了受光的強弱；作者利用紙的「空白」表現了光線，用白色粉筆描繪了亮面。

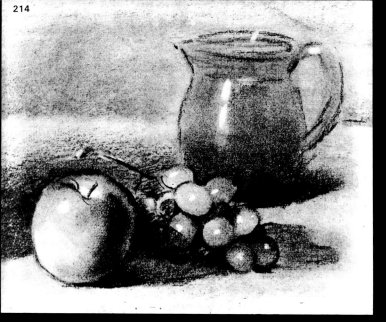

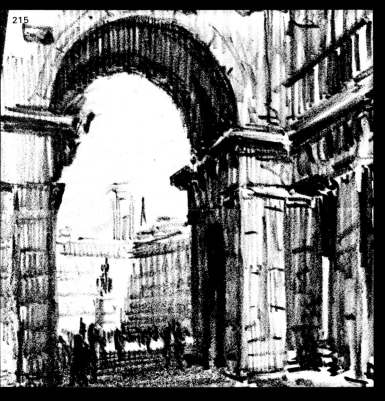

215

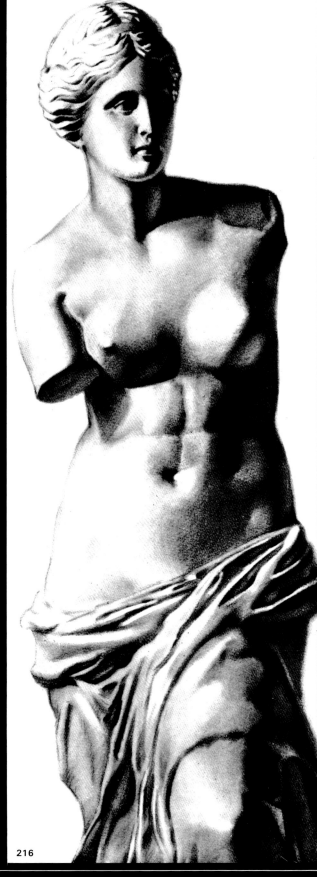

216

圖214、215、216. 荷西・帕拉蒙,
這些是用炭筆創作的三幅不同題材
的素描作品。圖214是一幅靜物畫,
畫完後,再用手指調和畫面色度,
然後用炭鉛筆加深色調。圖215是
馬德里梅厄廣場(Plaza Mayor)入口
處,用炭筆畫完這幅作品後,並沒
有採用調色的技巧。圖216是維納
斯雕像的素描畫,一開始就採用光
線與陰影的對比手法,用炭筆簡單
地勾出輪廓,然後用布揉擦,接著
用炭筆畫完剩下的細節。陰影區再
用錐形擦筆及手指來調色。

# 色粉筆與赭紅色粉筆

一億五千萬年以前，地球的大部分為海洋所覆蓋，魚類、軟體動物和許多其他的生物在那裡開啟了生命的歷程。七千萬年以後，所謂的造山運動使海底升出了海平面，因此，在一些地區發現了含遠古生物的石灰岩層。這些石灰岩層質地鬆軟，顏色有白色和灰色，今日在許多地區都有廣泛的發現。其中有許多石灰層是地質學家們所熟知的白堊紀時期的化石。

色粉筆是由石灰摻上水和一些黏性的膠狀物製成（圖217中1、4、8）。 在使用炭筆或赭紅色粉筆描繪的素描畫中，它的用途是增強亮面區域的色度。

色粉筆有各種不同的顏色，純色的色粉筆只含原色料；中間色調的粉筆摻入了白色粉。色粉筆製造商在幾年前只生產五至六種不同顏色的色粉筆（白、灰、深黃色、深藍色和黑色），至今已擴大到十二、二十四、三十六甚至七十二種顏色！有些廠商像谷・伊・努爾(Koh-i-noor)生產十二支及二十四支不同顏色的色粉筆裝盒，但仍稱為色粉筆；而其他廠商像林布蘭，他們分別生產十五、三十、四十五、六十、九十及一百八十支不同顏色的色粉筆裝盒，並給它們貼上了粉彩筆的標籤。

然而，即使色粉筆有那麼大範圍的顏色可供選擇，最常用的素描色粉筆仍是基本的那幾種：

圖217. 如圖所示，這是赭紅色粉筆及鉛筆系列。1、2、3是Conté牌的白、深黃和赭紅色炭精蠟筆；4、5是Koh-i-noor牌的白、赭紅色粉筆，筆芯直徑為5公釐；6、7、8是Conté牌的赭紅、深黃、白色粉筆。

圖218. 幾年前，脂溶性蠟筆和粉彩筆的種類有限：只有二至三種深黃色粉筆、加上赭紅色、深藍色和深綠色粉筆。雖然，要在彩色畫紙上創作出高品質的素描（亮面由白色粉筆處理），這些筆的色彩種類是足夠了。但廠商仍然發展出12、24、36、72支的盒裝產品。

圖219、220、221.（下頁）華鐸，《春天裡的風采》，炭筆、赭紅色粉筆，米色畫紙，亮面用白色粉筆處理。尚・巴提斯特・格茲(1725–1805)，《婦女頭像》，粉彩筆，略帶紅色的畫紙，亮面用白色粉筆處理，巴黎羅浮宮收藏。華鐸，局部習作：《年輕婦女》，赭紅色粉筆，炭筆，灰色畫紙，亮面用白色粉筆處理，維也納，阿爾貝提那畫廊。

過去繪畫時，畫家們若遇到舊畫紙時，為了表示出亮面，常常用白色粉筆來增強畫紙的白色。後來達文西將白色粉筆運用於用赭紅色粉筆描繪的素描畫中，在他晚期的作品還將白色粉筆運用於鉛筆、墨水和炭筆的素描畫。到了十八世紀，大部分的畫家將這幾種顏料混合起來創作，例如，華鐸三色粉彩畫（炭筆、赭紅色和白色粉筆）。

赭紅色、深黃色、藍色、黑色和白色粉筆。赭
紅色粉筆的色料加入了氧化鐵成份，它最早用
於素描畫是在公元1500年，歷史學家認為，達
文西是第一個使用赭紅色粉筆的畫家。今天，
製筆商們已生產出有兩、三種色階變化的赭紅
色炭精蠟筆及鉛筆（圖217中的3、5、6和7）。
十五世紀初，隨著白色或微帶彩色的畫紙的使
用越來越普遍，畫家們也開始使用白色粉筆來
增加畫面的亮度。波提且利、迪·克雷迪(Di
Credi)、利皮(Lippi)、佩魯及諾、維洛及歐等
畫家留下如何使用金屬筆繪畫的技術，但是當
達文西率先用赭紅色粉筆在米色的畫紙上繪畫
時，許多當時的畫家也開始使用赭紅色粉筆（或
炭筆）、彩色畫紙以及為增強畫面白色區的白色
粉筆。色粉筆運用的鼎盛時期是十八世紀，以
福拉哥納爾、布雪、華鐸為代表，尤其是華鐸，
他推廣的 "Le dessin à trois crayons"， 就是將
炭筆、赭紅色粉筆及白色粉筆運用於米色畫紙。
直到今天，用赭紅色粉筆描繪的素描作品，不
論是否用了白色粉筆，都需要在畫面採取定色
處理。

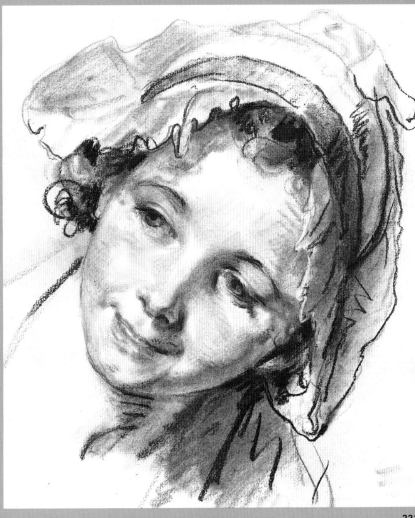

# 配色技巧

**222**

**223**

**224**

圖222. 華鐸(1684–
1721)，局部習作:《裸
體女人》， 黑色和赭紅
色粉筆，米色畫紙。赭
紅色粉筆，或稱為赭紅
色炭精蠟筆，運用米色
畫紙較能表現人體的質
感。使用赭紅色粉筆的
同時，若能配合使用黑
色粉筆或炭筆加強某些
區域，將獲得更完美的
效果。

圖223. 布雪,《手持玫瑰
花的年輕女人》,黑色粉
筆、赭紅色粉筆及粉彩
筆，黃灰色畫紙。不同
畫材在結合之後會激發
出某種潛在力量，而這
幅畫就是受到這種靈感
啟發的一個實例。

225

圖224. 魯本斯,《伊莎貝爾·勃朗特的肖像》,炭筆、赭紅色粉筆、白粉筆,淡黃色畫紙。眼睛部分魯本斯強調性地用鋼筆描繪。在這幅作品中,他只用了赭紅色粉筆、炭筆以及後來處理亮面的白色粉筆,就獲得了非常奇特的細微色差。他等於為我們上了一堂技術高超的課:如何在近似肉色的畫紙上,用一種顏色同黑色和白色調配出豐富的變化。

用於畫素描作品的材料有許多種類:鉛筆、炭筆、炭鉛筆、經人工壓縮的炭條、粉彩筆、墨水鋼筆、用竹或蘆葦桿削成的畫筆、圓珠筆、氈頭筆(今之麥克筆)、萊比多哥拉夫牌繪圖針管筆或鋼筆淡彩。因此,畫家們使用這些形形色色的工具以及配色技術,使作品更加絢麗多彩,這不足為奇。正如你在這幾頁上所看到的,採用配色技術所創作出的奇特藝術效果是不容置疑的。

圖225. 巴定·卡普絲(Badia Camps),《人體習作》,私人收藏,黑色、灰色以及彩色粉彩筆。這幅素描作品是運用粉彩筆的典型之作。

# 鋼筆、墨水素描

黑色或斯比亞褐色墨水的素描畫最早是用蘆葦削成的畫筆創作的。但到了公元600年，人們用竹削成的畫筆來抄寫文章，後來杜勒用這種竹削成的畫筆創作素描作品，梵谷和馬諦斯也是如此。但是林布蘭的大部分傑作是用鵝、天鵝或公雞的羽毛製成羽毛筆創作的。到了十八世紀末，"Perry"牌的金屬鋼筆問世，並以它的發明者——一個英國人的名字「詹姆斯·佩里」(James Perry)命名。

用於素描的墨水大約發明於公元前2500年，眾所周知，當時只有用竹或蘆葦削成的畫筆、羽毛筆以及十九世紀的金屬筆。但到了二十世紀，用於創作素描作品的鋼筆種類已發展到大約有十二種，一般說來，這些鋼筆是用於在白色畫紙上以黑色或深色墨水的素描畫，較缺乏色調層次感。以下是可以在商店裡買到的各種鋼筆及墨水。

在店裡可以買到的印度黑色墨水有製成條狀的固體，或瓶裝的液體。使用固體印度墨條的時候要用畫筆，用來創作淡彩畫；而使用印度液體狀墨水時，要用金屬鋼筆、畫筆或竹筆。墨水也有不同的顏色可供選擇，其中有斯比亞褐色及深黃色顏色墨水，用於鋼筆淡彩素描的創作；可溶性的白色墨水用於描繪白色小區域，增強畫面的亮度；還有其他類型的墨水，例如用於自來水筆的藍色墨水，用於繪圖筆和工藝筆的黑色和有色墨水。

古典的素描筆是金屬頭的，可以裝在木製的筆桿上。一個筆桿可以有多個不同類型的金屬頭搭配：如扁身、扁頭及圓頭等。格拉夫斯(Graphos)製筆商生產一種筆桿儲存的墨水量少，卻有約七十種不同形狀的筆尖。有些人喜歡用Osmiroid牌自來水筆素描，它有專門儲藏墨水的筆囊。

如圖226所示，使用最廣泛的是貂毛畫筆(5)和獴毛畫筆(6)，規格nº3至6。遇到需要特殊處理的情況，如調色、點描法效果等等，可以使用豬鬃毛製成的畫筆(7)。日本墨畫筆可用於淡彩畫法(8)。黑色的圓珠筆適於畫長線條，但若要畫粗細一致的規律性的線條，還是要選用工藝鋼筆較為理想。工藝鋼筆有儲存墨水的筆囊，這是它的優點。它們有許多筆頭，規格有從適用於繪細線條的筆頭(6×0)到粗線條的筆頭(7)可供選擇。麥克筆也是一種別具風格的素描工具，它們有小、中和寬三種規格。

蒸餾水，然後再使用油畫畫筆。2是液體墨水，可配備鋼筆、畫筆或竹筆使用。3是"Perry"牌鋼筆，一支筆桿配備了三種金屬筆頭(A、B、C)，較為常見。4為普通的自來水筆，適用藍墨水，印度黑墨水則不適用。雖然印度墨水有專用的鋼筆（被稱為Osmiroid），不過使用畫筆也無妨，甚至畫筆可作為有色墨水素描畫的工具。5、6、7、8是貂毛畫筆、獴毛畫筆、豬鬃毛畫筆、日本墨畫筆及鹿毛畫筆。9是黑色圓珠筆。10是萊比多哥拉夫(Rapidograph)牌繪圖針管筆，它可用來畫粗細一致的線條，它配備有不同規格的金屬筆頭，金屬筆頭最細的為0.13公釐，最粗的為2公釐。11、12、13為麥克筆，有細、中、粗三種規格。14是黑色鉛筆。15是竹筆。16是熟赭印度墨水。17為溶於水的印度白色墨水。18是一塊中國式調色板，上面有凹槽儲有蒸餾水，可溶解印度墨水（固體或液體狀的黑色、有色墨水）。

圖226. 今天有各種顏料和工具可資運用於素描技術，圖中1是固體墨條，使用時將它溶解於

**226**

圖227. 這是一幅用
"Perry" 牌金屬筆描繪
的鋼筆素描作品，畫面
缺乏明暗色調的漸變，
但你可以用系列線條來
獲得色階。

圖228. 梵谷，《聖·保羅
花園》，顏料：印度墨
水。梵谷用墨水創作了
這幅素描畫。為了使色
調淡些，他有時將筆在
蒸餾水中潤濕或在已稀
釋了的斯比亞褐色顏料
中濕筆。這被人遺忘的
花園一角，卻成為梵谷
的有價值的題材。他給
兄弟塞奧(Theo) 的信中
寫道：「這個種有松樹
的荒涼花園，滿地雜草
叢生，看似被遺忘的角
落，卻成了我作畫的極
好題材。」

圖229. 杜勒，《祈禱的
手》，黑色和白色墨水，
藍色畫紙，維也納，阿
爾貝提那畫廊。請注意
這幅素描畫中的白色墨
水的應用。

圖230. 這是一幅用印度
墨水及竹筆創作的素
描，注意竹筆描繪的各
種線條的粗細及明暗關
係的對比。

227

228

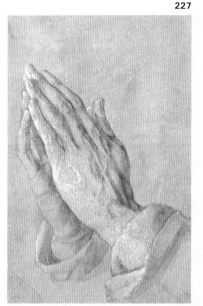

229

230

16

17

18

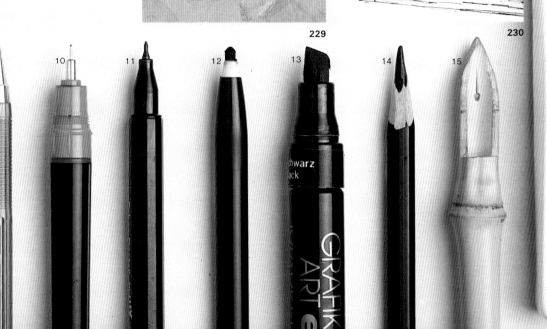

10  11  12  13  14  15

# 鋼筆畫的技巧

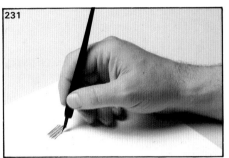

如何持鋼筆　當你想要畫細或中等粗細的線條時，你可以用一般的執筆方法。

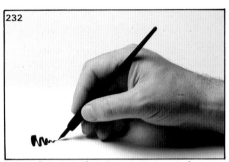

當你要畫粗的水平線或斜線條時，你應該斜著拿筆。

墨水畫素描紙　高品質、光滑紋理的素描畫紙最適於鋼筆畫。如果要強調乾筆法及竹筆的藝術效果，那麼選擇粗糙、中等紋理的素描畫紙為佳。

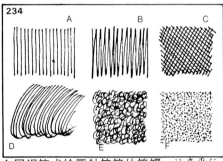

金屬鋼筆或繪圖針管筆的筆觸　注意平行線條(A)、"Z"字形線條(B)、交叉排線(C)、曲線型線條(D)、小圓圈(E)、簡單的圓點(F)。

竹筆、乾筆法及黑色鉛筆的筆觸　在下圖中，使用了粗糙、中等紋理的畫紙。

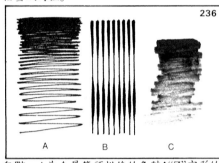

色階　A為金屬筆頭描繪的色階；"Z"字形的運筆方法，線條由粗漸細、由密漸疏。B：平行細線條系列，然後部份用金屬筆頭加粗使之構成色階。C：用竹筆畫的交叉排線的色調。

金屬鋼筆　用金屬鋼筆頭表現出的幾塊明暗區域及由此產生的立體空間效果。注意線條的排列與方向完全取決於物體的形狀。

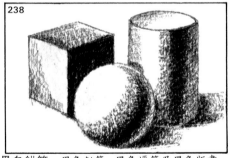

黑色鉛筆　黑色鉛筆、黑色蠟筆及黑色版畫鉛筆很適用於細微或中粗紋理畫紙。使用時只要粗略地描繪一下物體，就可繪出逼真的素描畫。

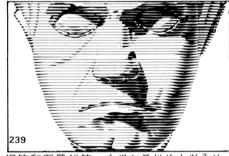

鋼筆和石墨鉛筆　先用鉛筆描繪出對象的形狀，然後用鋼筆描繪出一系列粗細完全相等的平行線條，最後用金屬筆頭加強原鉛筆描繪的陰影區。

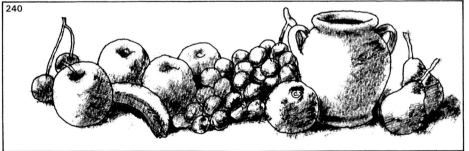

金屬鋼筆和乾筆畫法在細紋理紙上的運用　金屬筆加強了外輪廓線後，再運用乾筆法完成明暗關係。請注意外輪廓線的方向及鋼筆筆觸，它們決定並顯示了對象的形態。

在這幅素描畫中，金屬鋼筆的線條與乾筆法的筆觸形成對照，前者纖細精妙，後者強烈豪放。

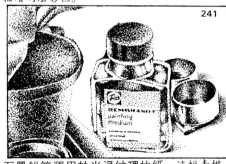

石墨鉛筆運用於光滑紋理的紙　這幅素描畫第一步是塑造對象輪廓及陰影，然後用小圓點來創作色調層次，這是著名的點描派(Pointillism)創作手法。

242

243

244

遮蓋液、繪圖針管筆和鋼筆淡彩畫　創作鋼筆淡彩或淡彩畫時，可以先用遮蓋液覆蓋所要保留的空白區域。之後在畫紙上著淡印

度墨水。方法是：讓印度墨水浸透豬鬃畫筆，然後在畫面上著色，筆力的輕重以及畫筆含墨水量的不同，會造成不同深淺的灰色調層

次。接著用軟橡皮擦擦去遮蓋液，再用繪圖針管筆確定輪廓，其他地方也用淡印度墨水潤濕一下。

245

246

247

248

用遮蓋液保留空白區域　遮蓋液可以在創作水彩畫時保留空白區域，當然也可以保留墨水畫的空白區域，過程是一樣的。等到畫好對象的基本形狀後，便可以將遮蓋液塗在

畫面中以保留空白區域，然後在上面著淡墨水，最後將遮蓋液擦去，用金屬筆頭重新描繪一下修正的細微之處。

用白色墨水繪畫　你可以在已乾的黑色墨水作品上用白色墨水繪出點和線，所繪出的白色圖案沒有遮蓋液保留下來的那樣潔淨，輪廓線相對也欠鮮明。

249

250

251

鋼筆線條素描　一幅以線條構成沒有明暗色調的素描。它是透過規律的、粗細不變的線條表現物體的輪廓，最好使用石墨鉛筆、圓珠鋼筆或細線條的麥克筆。

白色墨水用於深的彩色畫紙　在黑色或深色畫紙上，可以用白色可溶性墨水和紙的本色表現光線和陰影：用白色墨水畫白色區域，利用畫紙的深色表示陰影區域。

摹倣黃楊木雕刻版畫的素描畫　在特殊的布里斯托紙板〔Bristol board，也稱為坎森牌的格拉提吉紙(Grattage)〕上，可在畫面塗上黑色，然後用刻刀刻刻出白色線條來。

252

253

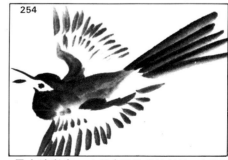

254

色塊風格的鋼筆素描畫　這類風格的素描畫沒有中間色調，只有黑色塊確定對象的形狀。可以用畫筆和印度墨水創作，但是還是用黑色不透明水彩顏料效果最佳。

手指畫　用手指在稀釋的淡彩顏料上調和一下，在畫紙上繪出朦朧柔和的形體與輪廓。要注意顏料的濕潤程度，可以用蒸餾水調和印度墨水或用一般的自來水調和水彩顏料。

日本淡彩畫　必須受過特殊的訓練，才能使用日本墨水素描。這幅素描畫是用印度墨水和竹筆作為創作的工具，並在細微紋理的水彩畫紙上完成。

# 用蘆筆創作素描作品

初看灰色調的深淺層次變化，用蘆筆描繪的素描與鉛筆描繪的幾乎一樣，然而，仔細看，便可發覺筆觸並不光滑，黑色塊粗糙。一般說來，用蘆筆描繪的素描畫色調具有印度墨水強烈、剛勁的特性。

用蘆筆繪畫時，在畫紙上所施的筆勁是決定畫面色階的主要因素。當然，如果將蘆筆從墨水瓶裡直接取出，會造成墨水過量，也就不可能得到此頁圖中的淺灰色調。

正確使用蘆筆的方法：先將蘆筆浸於墨水瓶，取出時在瓶緣舐一下，擠掉多餘的墨水，接著在試紙上試試筆觸，直到得到想要的色階為止，然後才可以直接進行實際的素描創作。應注意的是：試紙與畫紙應該是同一種質地和品牌的紙張，否則就不可能獲得同樣的效果。雖然運用蘆筆是一項基本而簡單的技能，但是想要熟練地掌握墨水的分量以及運筆力度的分寸，仍需要練習；儘管如此，你會發現，並不是每次都能達到非常完美的協調和統一，但是小小的閃失或許會使你的藝術創作閃爍出生命的火花。

圖255. 用蘆葦桿削成的畫筆是素描工具的一種，可以在美術用品店買到。你可以用一根普通的蘆葦或舊的畫筆柄自製。將蘆葦一端削尖，然後在筆尖上開一個小切口用來吸墨水。

圖256. 用蘆筆創作素描畫時，手邊應該有一張試紙，其質地應與所創作的畫紙質地相同，如此便可以吸掉過量的墨水，以便恰到好處地控制線條的深淺度。

圖257. 這幅畫的畫紙質地光滑。一開始便用深色畫了對象的基本形狀，然後再著中間色調。

圖258. 變化蘆筆與畫紙表面的角度，可以畫出如此圖中粗細不一的線條。注意筆觸的不同方向：背景中山的筆觸是水平方向，屋頂的筆觸是斜的，而牆的筆觸是垂直的。

255

256

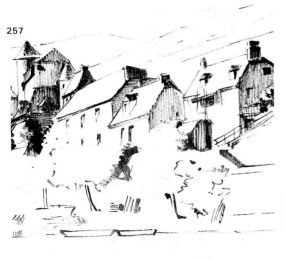

257

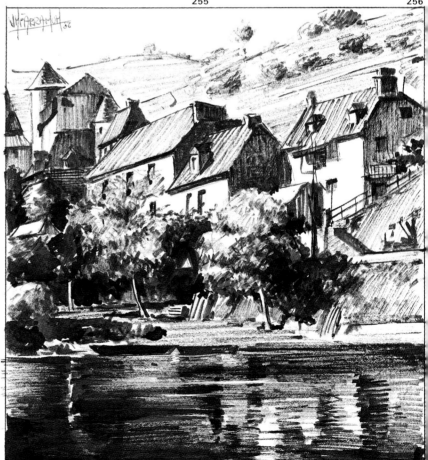

# 畫筆與印度墨水

我的一位好友赭蘇斯・布拉斯科(Jesús Blasco)是歐洲著名的插圖畫家,他曾說:「畫筆是最富有藝術表現力的工具,它使你感到自在。」布拉斯科用規格為n.º²2和3的畫筆創作線條,而使用規格n.º5的畫筆創作淡彩畫以及渲染背景。他所使用的是Canson牌光滑質地的畫紙。

畫筆與印度墨水非常適合創作素描。例如,它們可運用於乾筆法技巧:畫筆上只蘸少許墨水,在畫面留下柔和的飛白效果。根據運筆的筆力與蘸墨水量的不同,會留下各種深淺不同的筆觸。當然,你必須使用細微紋理或中等紋理畫紙。細微紋理的畫紙適合畫幅小的素描,而較大畫幅的素描要用中等紋理的畫紙。紙的品質要好、吸附力強、具有可以將畫筆上細小的墨汁顆粒吸附住的紋理。

圖259. 這張素描畫使用的是細微紋理畫紙,它的紋理略比圖261粗糙,所使用的貂毛畫筆規格為n.º8和4。像蘆筆那樣,使用時也需要有一張試紙,以便吸掉多餘的墨水,掌握色調的深淺後再於畫紙上落筆。

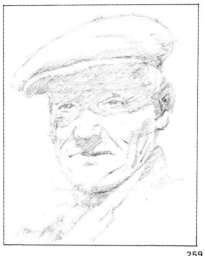

圖260. 透過幾塊主要陰影區的組合勾勒出對象臉部的基本輪廓,先用HB中性鉛筆,再用印度墨水及n.º4的畫筆描繪出對象的臉部特徵。

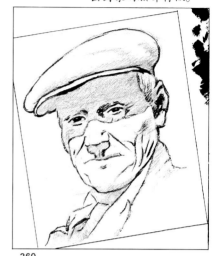

**259**　**260**

圖261和262. 淺灰色調可以用半乾的畫筆獲得。如果要得到較深的灰色調,可增加運筆的次數,逐漸使色調加深。第一步繪出對象臉部的內外輪廓線,然後用濕的畫筆描繪出柔和的色調層次變化,以便表現出畫面的立體感,同時也使生硬的輪廓線變得柔和,與整幅畫面協調統一。

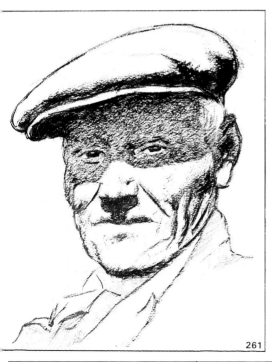

**261**

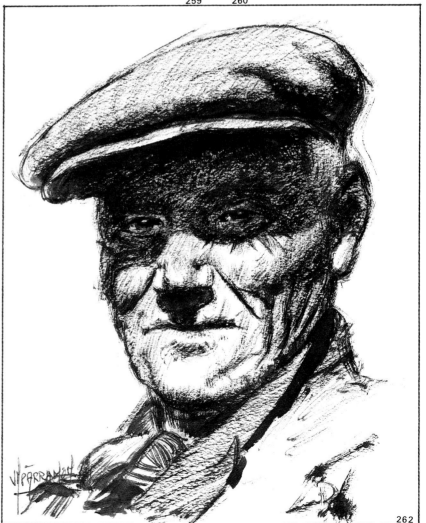

**262**

# 色鉛筆

目前流行用色鉛筆創作素描作品,我稱之為「上色彩的素描畫」。原因在於當你用色鉛筆從事素描繪畫時,你已不只是在畫「素描」,因為此時你還要研究如何調和不同色彩的色階、如何搭配色彩使畫面看起來和諧、如何使色調有層次感,總之,要研究「色彩」的問題。所以用色鉛筆創作素描是開始學習繪畫藝術的好方法。

263

圖263. 這個金屬盒有兩個托盤,共裝有七十二支色鉛筆,由雷克塞爾‧坎伯蘭公司製造;它也生產二十四支裝的水溶性鉛筆。

圖264. 從左到右是五種色彩的色鉛筆:(1)標明 "Derwent Studio" 的紅色鉛筆,由雷克塞爾‧坎伯蘭公司製造。(2)一支法柏—卡斯托爾 (Faber-Castell) 彩色鉛筆。(3)學生用的色鉛筆,由德國斯塔德勒 (Staedtler) 公司製造。(4)標明 "Prismalo II" 的水溶性軟性色鉛筆,由卡蘭‧達契(Caran d'Ache) 公司製造。(5)學生用的色鉛筆,由泰倫斯‧林布蘭(Talens Rembrandt) 公司製造。

圖265.(下)如圖所示是一套六十支的色鉛筆,由法柏—卡斯托爾 (Faber-Castell) 公司製造。注意色階的範圍以及細微的色差。最近法柏—卡斯托爾公司還生產了一套三十六支的水溶性色鉛筆。

264　　1　　2　　3　　4　　5

265

色鉛筆的筆芯是由色料加特殊的蠟以及一些油脂經人工壓縮而成，然後外包一層雪松樹木質。市面上標準品質的色鉛筆一盒十二支裝。但是職業畫家使用的是品質更好的色鉛筆，這些色鉛筆裝在金屬盒內，有十二支、二十四支、三十六支、四十支、六十支和七十二支裝。各廠牌中一套四十支的色鉛筆以卡蘭・達契(Caran d'Ache)公司的產品色相最多；六十支裝的色鉛筆則以貝羅爾(Berol)公司所生產的產品色相最多；至於七十二支裝，則以英國雷克塞爾・坎伯蘭(Rexel Cumberland)公司為最。

有些牌子的色鉛筆有水溶性與非水溶性之分。卡蘭・達契牌的色鉛筆是水溶性的，它們有兩個不同的產品：Supracolor Ⅰ和Supracolor Ⅱ（較軟）。 法柏(Faber)公司近年來將杜勒牌的「水溶性」鉛筆，以十二支、二十四支及三十六支為一套的盒裝投入市場。雷克塞爾・坎伯蘭公司，除了提供市場四十二支裝的水溶性鉛筆以外，還開發出各種新型的方形彩色筆芯(無外包木質材料)，規格為0.8×12公分，筆芯表面塗有油漆，以免手指染上顏色。這種新型的筆芯是用於渲染背景及繪製大色調區域的極佳顏料，並以七十二支裝出售。有時它們也按色調的明暗以及粉彩顏料的色階劃分，以十二支裝出售。

圖266和267. 削鉛筆究竟用小刀合適還是用刨刀合適？這個問題並沒有一定的答案。應根據實際情況而定。如果筆芯是不容易斷的，那麼又快又節省時間的做法，就是使用一把優質的刨刀，因刨刀能削出較長的筆芯。

圖268. 用色鉛筆工作時，最好是把你需要的所有色鉛筆握在一隻手中，而另一隻手進行素描創作。如果你把筆放在工作桌上，而另一隻手空著，容易發生意外將筆折斷。

圖269.（上）色鉛筆與紙面的角度不應太大，否則容易將鉛筆芯折斷。

圖270. 高品質的色鉛筆可能較貴，因此當色鉛筆用短後你最好給它套上金屬柄，這樣還可用一段時間。

270

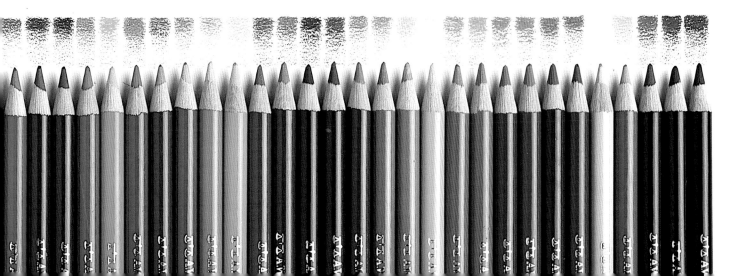

# 有關梵谷的色彩理論

文生・梵谷從十九歲至去世，一共給他的兄弟塞奧寫了二百五十六封信，最後的一封信（未標明日期），是他自殺後在他身上發現的，時值1890年7月29日，年僅三十七歲。他的兄弟塞奧也在他死後六個月身亡。

這些書信已整理成書，題為《給塞奧的信》，這部著名的書已翻譯成許多語言的版本。書中敘述了梵谷戲劇般的一生，他的孤獨以及他的焦慮。但是同時也敘述了他在素描與繪畫上的觀點、學問以及成就。其中，最令人感興趣的及富有見解的內容是關於色彩的理論。信中稱：「只有三種顏色才是真正的最基本的顏色，如果將這三種原色中的任何兩種相混合，將產生第三種的合成色，這一合成色被稱為第二次色。」

以下是根據梵谷的理論所作的插圖，請看此頁

271

圖271. 最重要的顏色是三原色：紫紅、藍和黃，這是因為它們最具實用價值。畫家可以用這三種原色創造出各種其他的顏色。

272

圖272. 如果兩兩混合這三種原色，就會產生第二次色：紅色、綠色和深藍色。如果將這三種原色調和在一起則產生褐色。

273

圖273. 對於畫家而言，關於色彩的另一個重要的理論是：實際運用補色理論以及它們相互間對比的藝術效果。

圖274. 如果兩兩調和第二次色與原色，將產生第三次色的六種顏色：橙、深紅色、藍紫色、群青色、翠綠色、淡綠色。

274

原色　＋　第二次色　＝　第三次色

黃　＋　紅　＝　橙

紫紅　＋　紅　＝　深紅

紫紅　＋　深藍　＝　藍紫

藍　＋　深藍　＝　群青

藍　＋　綠　＝　翠綠

黃　＋　綠　＝　淡綠

上的三種原色：黃、藍和紫紅（圖271），將這三種顏色調和產生三種第二次色為：紅、綠和深藍色（圖272）。

從圖274的右側可以看出，分別將一種原色和另一種第二次色合成可產生六種第三次色，這六種第三次色從上到下如此排列：橙色、深紅色、藍紫色、群青色、翠綠和淡綠。

你可以用色鉛筆實驗看看，親自證實這一理論的正確性，色鉛筆是用來作這一試驗最恰當的工具：

所有自然界的顏色都可通過三種原色的合成而獲得，即：黃、紅和藍這三種原色。

梵谷還談到了補色，他說：當兩種原色，例如黃和藍調和在一起時，產生了綠色，而綠色則是沒有調色的紅色的補色，因此，我們可以用梵谷的話來說：

藍紫色是黃色的補色
橙色是藍色的補色
綠色是紅色的補色

但是或許你會問，瞭解補色的目的何在？對於這個問題，梵谷的回答與其他有經驗的畫家是完全一致的。補色理論可以：

創造對比：梵谷說，「透過並置兩種補色，便能產生眼睛也無法承受的對比。」

用混濁色作畫：「將兩種補色以不同比例混合在一起，會產生混濁色（這個原則可以運用在色鉛筆或水彩顏料的使用上）。」

這一單元結束前，我們可以做這樣的練習：用十一種色鉛筆（再加上黑色和白色）畫一幅畫（如圖275所示），再用三原色的色鉛筆（再加黑色和白色）畫相同題材的畫（圖276所示），它們所產生的效果是顯而易見的（請比較圖275和276），現在或許你會問，為什麼廠商要

生產六十支裝、甚至是七十二支裝的不同色彩的色鉛筆？我們將在下面幾頁說明。

圖275和276. 只用三種原色，另加黑色和白色，透過組合就能創造出自然界的各種色彩。上圖的頭像用了十一種顏色，另加黑色和白色；下圖頭像只用了三種原色，另加黑色和白色。

**275**

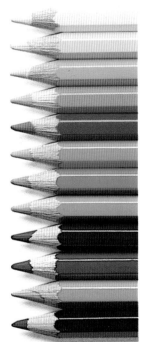

**276**

下圖效果雖與上圖不完全相同，但基本相似、可以接受，它實際上證實了有關色彩組合的基本準則。

# 色鉛筆的使用

用色鉛筆進行初步素描。根據描繪對象的總體為冷色、中間色或暖色，使用淺藍色、淺灰色或淺赭色打輪廓。不要使用石墨鉛筆，因為它會在畫面留下痕跡。

素描畫的白色部份就是畫紙本身的顏色。因為色鉛筆中的白色是透明的，它不能蓋住畫面上的其他色彩，所以不能用來描繪白色區域。

將一種顏色覆蓋混合另一種顏色。一套40支的色鉛筆，就可以滿足需求。有時為取得微妙的色調變化及細微的色差，最好是透過一種顏色蓋在另一種顏色上的方式來完成。

逐步組合色彩。如圖所示，色鉛筆的技藝表現在一步步地建立起色彩。

同種顏色的色階訓練。在灰藍色上塗黃色，獲得的淺綠色較淺(A)；如果改變一下次序，先在紙上塗上黃色，然後再塗藍色，那麼獲得的綠色較深。

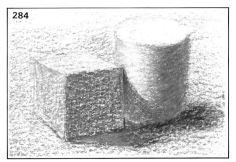

粉彩筆的效果。首先用相同的筆和色彩描繪如圖284、285所示的立方體和圓柱體。然後在右圖的藍色背景上、立方體的玫瑰色平面

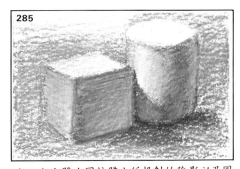

上、立方體在圓柱體上所投射的陰影以及圓柱體的反光面都用白色鉛筆著色，所獲得的帶白色光澤與粉彩畫柔和的效果相似。

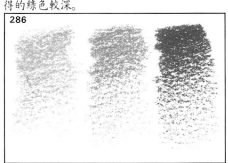

色鉛筆畫紙的規格和質地。用於色鉛筆畫的紙通常不太大，差不多20×25公分或25×30/35公分。畫紙的紋理則應該根據畫紙的規

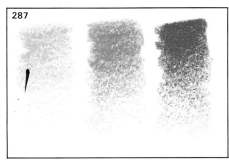

格：描繪大畫幅的畫適宜用細微或中等紋理的畫紙（圖286）；描繪小畫幅的畫，適宜用極細微的紋理紙張（圖287）。

色鉛筆應用於彩色畫紙。米色、淺藍色、灰色或橙紅色等彩色畫紙是創作色鉛筆素描畫的絕佳紙張，它們有助於協調色彩，且可以用白色鉛筆創作出亮面的白色區域。

289 | 290

色彩的理論與實踐。左側的色譜用了三原色，右側的色譜用十二色的色鉛筆。顯然圖右的色譜比圖左的色彩更豐富、變化範圍更廣泛，例如，比較一下綠色、藍色、紫色和藍紫色，可以發現：色鉛筆的色彩種類分得越細、範圍越廣，畫面的效果越好，精確性也更高。

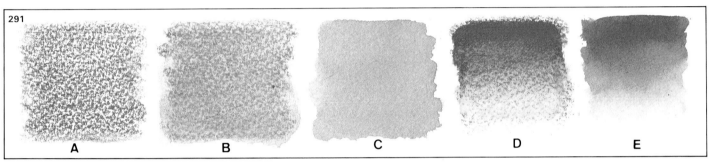

291

A     B     C     D     E

水溶性的色鉛筆和水彩顏料。在圖 291 中，(A)為用藍色的水溶性色鉛筆所繪的色塊，接著在這色塊上用畫筆蘸上水進行調和；(B)為水溶後的效果；(C)為用藍色淡水彩顏料所繪的色塊；(D)為用深紅色鉛筆描繪，而後用水調和後的色階；(E)為用深紅色水彩顏料所描繪的色階。如圖所示，水彩顏料比加水的水溶性色鉛筆所繪的色塊要清楚，透明性更高。

292

293

用水調和水溶性色鉛筆技巧。這是一項有價值的技術，用於單一色彩和小範圍內的調和，它的使用甚至比水彩顏料還要簡便。

線條方向的重要性。正如前面所提過的，你可以用色鉛筆畫素描或上色，但線條的使用因創作題材而不同，它們是確定和顯現對象形狀的重要因素。例如，畫海時，線條以水平方向為主；如果畫有草的田野，線條就短而垂直，這是最典型的畫法。

294

295

296

色鉛筆作為繪畫的輔助工具。在當今的插圖作品中，水彩顏料或許是最常使用的材料，不過粉彩筆和色鉛筆也經常用於作品最後的

潤色點綴。這幅由瑪麗亞·劉斯(Maria Rius)所創作的畫，是以色鉛筆點綴女孩的頭髮。

麥克筆畫中的色鉛筆的運用。淺色的色鉛筆，如黃色、白色、粉紅色常用來覆蓋麥克筆畫的黑色區，以表現朦朧的霧，如這幅克勞德·德塞納(Claude de Seynes)所創作的畫。

# 色鉛筆的素描

僅僅用黃色、紫紅色和藍色就可調出各種灰色和其他許多顏色，它們可以構成此頁插畫的基本色彩（為了使色調更和諧，所以採用了坎森牌灰色畫紙）。但更實際、更有效的方法是直接使用各種色彩，這樣作畫會更便利些，另一方面，調色往往較難獲得比較準確和理想的色調，因此要避免透過調色來獲得所需色彩。注意圖297中用於海港景色素描的顏色種類及其數量。

圖297中最後一行色樣是用白色墨水，也就是不透明的白色水彩顏料塗成。白色墨水可以配合畫筆，用以增加畫面的亮部，效果比白色鉛筆好得多。白色墨水創造了畫面上前景與後景水的亮面，以及船的一些亮面，如欄杆、桅杆等。

298

圖298、299、300.《停泊在阿姆斯特丹碼頭的船》，坎森牌中灰色畫紙。我用196號銀灰色筆打對象的輪廓草圖，用116號天藍色筆描繪背景中的建築物；用101號白色筆描繪天空的亮面，繪出從後景到前景的水波光影，船的亮面等等；接著，先用151號普魯士藍，然後用198號深灰色和199號黑色筆畫船身以及船在水中的黑色倒影，注意左面有一小塊反光，你可以看見是藍色的；我用197號中灰色和198號深灰色描繪船後的碼頭，同時也用中灰色描繪畫面前景中水的清晰條紋，體現出水波的擾動；用184號赭黃色筆、167號焦赭色、180號焦褐色、127號淺紅色潤色……；最後用白墨水描繪亮面區域、前景與後景中的水域、船身及桅杆等等。用麥克筆描繪色鉛筆畫中的陰影區，最後往往在上面用色鉛筆著以淺色調，如黃色、白色、

粉紅色等，以表現一種朦朧霧態的藝術效果，如這幅畫就體現出這種藝術效果。

## 用於此畫的色鉛筆是由法柏—卡斯托爾公司生產：

白色101號
赭黃色184號
焦赭色167號
焦褐色180號
斯比亞褐色175號
淺紅色127號
淺藍色146號
鈷藍色144號
普魯士藍151號
銀灰色196號
中灰色197號
深灰色198號
黑色199號
白色墨水

297

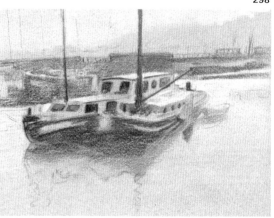

299

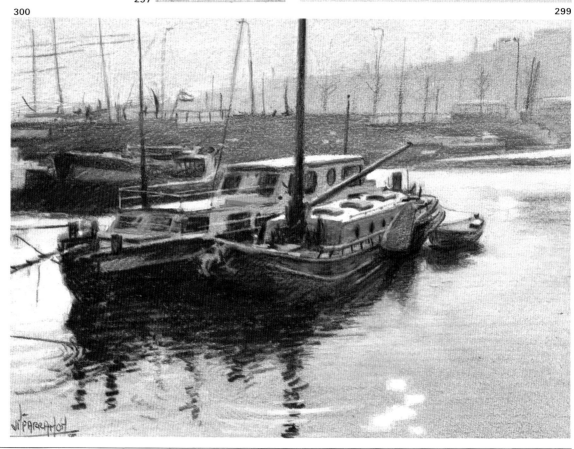

300

# 水溶性色鉛筆

水溶性色鉛筆使你能夠用類似於畫水彩畫的方式來描繪色調層次，用線條的筆觸來確定、勾勒對象的形狀。同時它也可以用畫筆和水調和色調，這與用水彩顏料繪畫相似。

由此說來，從效果來講，水溶性色鉛筆的使用是否是一種綜合性的技術？當然是如此！上述的兩種方法在水溶性色鉛筆的實際運用中缺一不可，這種筆在創作中結合了素描和上色，就如同一般非水溶性顏料的作法一樣。然而它還有一個優點：即它能結合像鉛筆這類乾性顏料的線條效果和水溶性顏料的柔和、液態的效果。注意下面這幅素描，用筆觸描繪的區域已用水調和（如天空），灰色區域的亮面是透過紙的白色紋理表現的（如圖304中的樹、汽車、土地）。

圖301.（上左）創作一幅色鉛筆的素描時，不要用石墨鉛筆打畫稿，因為它含蠟質，很難吸附水溶性的彩色顏料，用藍色鉛筆取代效果會較好。注意圖中的陰影部分是用一種天藍色的鉛筆描繪的。

圖302.（中左）如圖所示，這是使用畫筆及水之前的樣子。注意最適合用水彩顏料的區域，如圖中的天空，該區域所佔畫幅較大。

圖304.（下）在這幅完成的作品中，用水彩顏料畫天空、教堂的陰影部分、街區，並稍稍擴大到樹。當著水彩顏料的區域完全變乾時，再用彩色鉛筆完成細部的描繪。

301

302

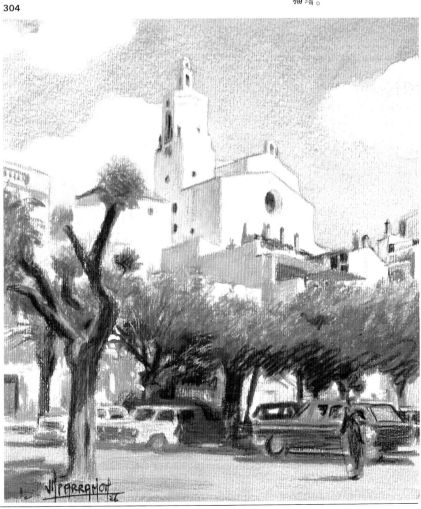

304

圖303.這幅畫使用卡蘭‧達契(Caran d'Ache)牌標明"Prismalo II"的水溶性軟性鉛筆，所用顏色如下：

| | | | |
|---|---|---|---|
| 赭黃色 | 035 | 深綠色 | 229 |
| 黃褐色 | 249 | 中灰色 | 005 |
| 赭 色 | 059 | 褐藍色 | 141 |
| 紫 色 | 090 | 天藍色 | 160 |
| 紅 色 | 080 | 黑 色 | 009 |
| 黃綠色 | 245 | 白 色 | 001 |

# 麥克筆

麥克筆是今天常用的素描工具，在商業廣告中廣泛地被使用，但也用於建築和室內裝飾。

麥克筆是六〇年代時由日本人所發明，它是一種自來水筆，內有儲存墨水的筆囊。墨水成份由色料和酒精組成，更確切地說，是二甲苯液，還有一些專門給兒童使用的麥克筆，墨水中水佔極大比例，且無毒性。

現今有三種類型的麥克筆可以在店裡買到，這三種類型的筆各有不同規格：普通規格的筆用來快速地大面積地作畫；圓頭的麥克筆用作一般性的繪畫；尖細筆頭的麥克筆用來畫素描和草圖。商店裡有不同的品牌：Ad 麥克筆（200種色彩）；Design Art麥克筆（120種色彩）；Staedtler Mars Graphic 300 麥克筆（60種色彩）；Berol Prismacolor Art （116種色彩）和Pantone麥克筆（312種色彩）。還有一種專門為氈頭的麥克筆設計的素描畫紙，如果你買不到這種類型的畫紙，可以用布里斯托 (Bristol) 光滑紋理紙代替。

圖305. 右邊列出了五種普通的麥克筆，註明了它們的產地及顏色種類的數目。

| 著名麥克筆 | | |
| --- | --- | --- |
| 製造商 | 產地 | 顏色種類 |
| Ad Marker | U.S.A. | 200 |
| Eberhard Faber | | |
| Design Art Markers | U.S.A. | 120 |
| Staedtler | | |
| Mars Graphic 300 | Germany | 60 |
| Berol Prismacolor | U.S.A. | 116 |
| Pantone | | (broad tip) |
| | | 204 |
| Letraset | | (fine tip) |
| | | 108 |

圖306. 在商店裡可以買到三種規格的麥克筆：寬、中等和尖細。注意Magic 牌麥克筆的特殊設計，它有一個儲存墨水的筆囊和裝筆芯的細管子，可以活動，必要時可拆下，以便調換墨水。

圖307. 克勞德·德塞納，《路易斯安娜的房子》。德塞納是擅長使用麥克筆的畫家，他列舉了以下最基本的麥克筆顏色種類：

| | |
| --- | --- |
| 淺黃色 | 深黃色 |
| 淺橙色 | 淺粉紅色 |
| 中紅 | 鎘紅 |
| 紫紅色 | 淺藍色 |
| 鮮藍色 | 綠藍 |
| 普魯士藍 | 淺綠色 |
| 中綠 | 深綠 |
| 冷杉綠 | |
| 淺米色或乳白色 | |
| 深米色或沙色 | |
| 紅褐色 | 斯比亞褐色 |
| 肉色 | 淺冷灰色 |
| 中灰色 | 淺暖灰色 |
| 中暖灰色 | |

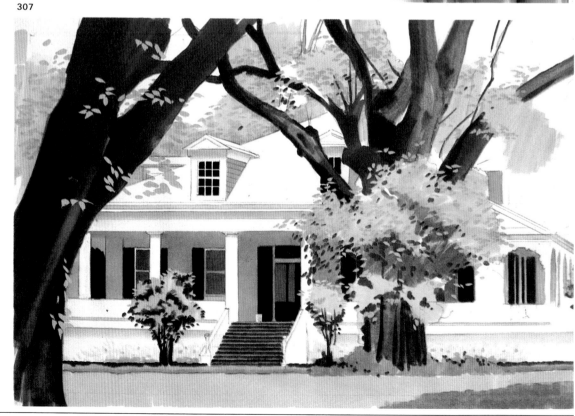

**308**

**309**

**310**

用麥克筆畫素描畫的三種方法。寬直角的麥克筆端能夠繪出三種寬度的線條：用筆頭的一條棱邊描繪的細線條(1)；用較窄的平面描繪的中粗線條(2)；用特定角度執筆描繪的寬線條(3)。

色彩由淺至深：與水彩畫一樣，麥克筆畫利用畫紙本身的白來表現白色區域。用於麥克

筆畫的顏料是透明的，淺顏色無法覆蓋深顏色，因此，用麥克筆作畫時，顏料的用量要逐漸加大，色彩要由淺漸深。

**311**

**312**

**313**

用同樣的色彩來加深色調。連續著幾層顏料會加深色調區的色彩。如圖所示，左邊的

圖只著了一層顏色，而右邊的圖已著了好幾次了。

用透明的墨水來調和顏色。用於麥克筆作畫的顏料是透明的，它調和色彩的方法和水彩一樣，是透過增加色層來完成。

**314**

**315**

**316**

直接著色。雖然透過調和兩種或更多的顏色，可以獲得所需的顏色，但用麥克筆作畫時，最好是能直接著色，所以製筆商們會生產一套多達二百零四種色彩的麥克筆。

繪背景色調。如圖所示，典型的運筆方法是水平、斜角和垂直方向；當使用寬頭的麥克筆時，可以畫得很快且一個筆觸與接下來的另一筆觸會融合一起。

繪畫中的色調層次。圖中的色階用了三種顏色。顏色的色差調和是趁顏料未乾時，快速連續地進行。

**317**

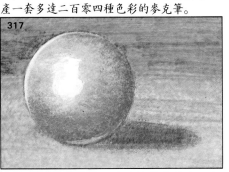

**318**

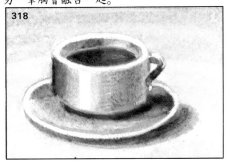

**319**

實際描繪色調層次。在這個圖中是分二步進行的：首先，我們使用水平方向的筆觸，保留亮部的中心位置（用畫紙的白色來表現）；然後逐漸加深陰影區的色調。

運用白墨水或不透明水彩顏料。如圖所示，杯和盤子的圓弧是用白墨水和不透明的水彩顏料描繪。用麥克筆作畫的畫家們經常採用這一技術。

色鉛筆在麥克筆素描畫中的運用。插圖畫家經常用色鉛筆勾勒出由麥克筆創作的素描畫的外輪廓線或細部。

# 淡彩畫技巧

簡單地說，淡彩就是非彩色的水彩顏料的運用。一幅淡彩畫的創作，需要使用畫筆、水以及一至二種非彩色的顏料，如黑色和斯比亞褐色或深棕色和斯比亞褐色，這些是最基本的非彩色的水彩顏料。但淡彩畫也可用黑墨水或斯比亞褐色顏料，加水用畫筆創作，這種做法的先決條件是必須使用蒸餾水，因為印度墨水不能與普通的自來水摻和在一起。

淡彩畫的技巧是水彩畫的基礎。而淡彩畫相較於水彩畫，在技術運用上有一個優點，就是清除了色彩問題上的障礙。例如，當創作一幅淡彩畫時，不必考慮色彩調和、色彩間的對比或色彩協調等一系列問題。這項有利條件可以幫助學習繪畫者，從學淡彩畫入門，然後一步步學習各種複雜的素描畫或水彩畫。淡彩畫除了是創作水彩畫的重要基礎外，它本身早已成為繪畫上的一種獨特技法，這種技法從古到今，一直被偉大的畫家們沿用著，如從達文西、米開蘭基羅到魯本斯、林布蘭，又如梵谷到畢卡索，這些偉大的畫家都曾運用過這一技法，創作出不朽之作。

現在讓我們實際學習淡彩素描的技術。

圖320. 克勞德·洛漢，《臺伯河風光》(取景於羅馬馬里奧山腳)，倫敦，大英博物館。

**320**

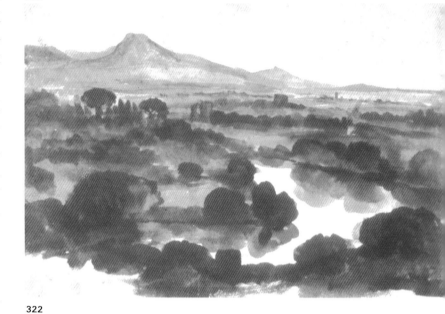

圖321. 約翰·康斯塔伯，《河畔的樹》，斯比亞褐色顏料，倫敦，維多利亞和亞伯特博物館。

圖322. 徐悲鴻，《馬》(局部)，出自畫家的畫集，私人收藏。

**322**

**321**

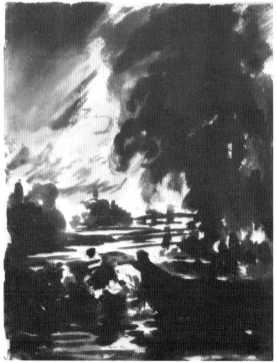

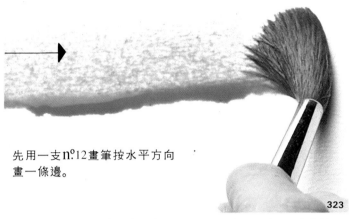

先用一支n°12畫筆按水平方向
畫一條邊。

**323**

圖323. 用淡彩顏料乾畫。畫幅為15×15公分的畫框,然後用畫筆蘸大量的鈷藍色淡彩顏料,在畫框上畫一條2至3公分寬的邊條。

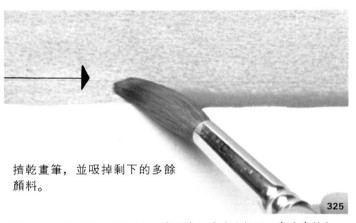

擠乾畫筆,並吸掉剩下的多餘
顏料。

**325**

圖325. 現在用畫筆吸附掉滯留在底部畫框邊緣的顏料。為了達到這一目的,首先用紙巾吸盡畫筆上的顏料,再用畫筆吸收掉滯留在底部畫框邊緣上的顏料,最後使整個畫面的色調呈現協調統一的狀態。要取得這一效果取決於三個因素:畫紙的品質、畫板的傾斜度以及如何控制顏料的使用量。

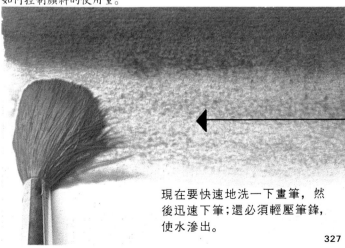

現在要快速地洗一下畫筆,然
後迅速下筆;還必須輕壓筆鋒,
使水滲出。

**327**

圖327. 洗一下畫筆,然後在水罐瓶口輕輕吸一下,並將下筆的位置約略下移到紅筆劃的下半部分,要以水平方向運筆。再迅速地移到底部,輕壓畫筆,以釋出更多的水分。

現在開始按垂直方向從上到下
運筆,要趁濕快速畫,以保持
畫筆的濕潤。

**324**

圖324. 為了不讓顏料堆積,控制其流動方向,畫板應該適當地傾斜。且要快速運筆,以保持畫筆濕潤。另一方面,要不斷地改變運筆方向,將畫筆向下移動,然後再朝水平方向運筆,在畫底邊緣要留下足夠的顏料。

淡彩畫的色階:在畫幅上方用
濃重的顏色畫一色帶。

**326**

圖326. 乾的淡彩素描畫的色階:畫出正方形的畫框,規格15×15公分,畫色階的顏料是鎘紅或朱紅色的。

繼續向下畫,直到畫框底部,
必要時可以盡量加水。

**328**

圖328. 再洗一下筆,然後吸掉多餘水分,要邊控制畫筆的含水量,邊繼續快速運筆、修飾。你必須估計好畫筆的含水量,大致要能畫到畫幅的下方,因為只有這個部分可以再重畫、或再次修飾。

**329**

用畫筆吸洗畫紙上的顏料，以開拓白色區域。在淡彩素描畫或水彩畫中，經常需用仍濕潤的畫筆擴展白色區域。具體做法是，先

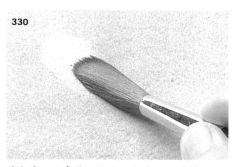

**330**

用水洗一下畫筆，然後用紙巾吸掉畫筆上的水，再用畫筆在仍濕潤的畫面上運筆，如此畫筆便會吸掉留在畫上的水和顏料。

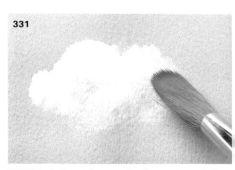

**331**

開闢更白的區域。如果想獲得更白的區域，便可再次擠乾畫筆，運筆於畫面，這樣反覆幾次，就可以獲得幾乎白色的區域。

**332**

在已乾的畫面上開拓白色區域。在著過淡彩顏料，已乾的畫面上，也可以擴展白色區域。具體方法是，用畫筆蘸上乾淨的水潤濕畫面，並用畫筆輕輕地擦過畫紙表面，稀釋

**333**

並使顏料脫離，然後用摺疊的吸水紙巾吸收塗上去的多餘水分。這樣反覆多次，直到獲得令人滿意的色調為止。

**334**

用漂白劑來擴展白色區域。普通的漂白劑含水不到百分之五十，應用於顏料已乾的淡彩畫表面是快速有效的去色方法。但畫筆必須是人造材質，以有效防止漂白劑的腐蝕。

**335**

舉例說明。若想在顏料已乾了的淡彩畫的陰影區上畫出一塊白色區，最好使用扁平的人造鬃毛畫筆，它比貂毛畫筆硬。具體做法是用水濕潤畫面上欲處理成白色的區域，浸潤

**336**

數分鐘，讓畫面上的顏料變軟，接著用一支乾淨的畫筆輕輕地擦，使顏料脫落畫面與水融合。

**337**

用水洗一下畫筆，然後用吸水紙巾吸收掉畫筆中的水分，再於濕潤的畫面上運筆，吸收掉畫面上的水和顏料。

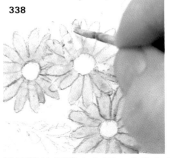

**338**

用遮蓋液保留白色區。遮蓋液是一種用於保留線條、亮面及小範圍白色區的材料，使用時最好選用人造畫筆。遮蓋液乾後，可以

**339**

用普通橡皮擦擦掉。注意這四幅畫，先將白色遮蓋液塗在原來畫上的雛菊花，之後便可以放心地在它們的周圍上色，即使遮蓋的部

**340**

**341**

分被染上其他顏色也沒關係。只要稍後將遮蓋液擦掉後，就可以顯示出被保護下來的色區。它們就是畫面上看來逼真的雛菊。

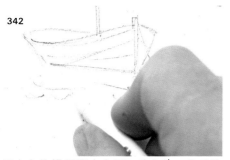

用白色的蠟保留白色區。著色前，還可以用白色的蠟來保留白色區。畫好輪廓草圖時，

就可塗上白色的蠟，這樣你就可以繼續作畫而沒有後顧之憂。

用畫筆的柄或手指甲刮掉未乾淡彩畫上的白色顏料。如果畫面的顏料仍是潮濕的，同時你覺得顏料層有些厚，就可以採用這種簡便的方法。

使用松節油(Turpentine)的畫面效果。用蘸上松節油的人造畫筆在剛著過顏料、仍濕潤

的畫面上運筆，當松節油與淡彩顏料接觸時，便會形成淺色的、無規則的斑點，而創造出

特殊的畫面效果。

乾筆法。乾筆畫法技術所使用的幾乎就是一支乾畫筆，用它在畫面上運筆，可繪出粗糙的畫面紋理效果。

使用水的畫面效果。畫筆蘸上水後，在溼畫面上運筆。便能產生紋理變化豐富、風格

栩栩如生的畫面。

使用鹽的畫面效果。如果在剛著過顏料仍未乾的畫面上灑鹽，鹽粒便會吸附顏料，形成一些奇特的淺色而鬆散斑點，這一作畫方

法，可以在淡彩顏料著色的背景及色區部分使用，能創作出令人驚訝的畫面效果。當顏料乾後，黏在畫面上的鹽粒可以用手指輕輕

去掉，即使不去掉鹽粒，直接在上面繼續繪畫也不會有問題。

立方體、圓柱體、錐狀體和長方體是四個基本的形狀，讀者可以從這四個基本形狀入手，作為淡彩素描最實際的訓練。這一練習需要以下材料（圖353）：

一張米色畫紙
紙巾
盛水的瓶子
調色板
一支H型鉛筆
橡皮擦
一支鈷藍色的淡彩顏料
一支焦褐色的淡彩顏料
貂毛畫筆，規格n°8、14
人造畫筆，規格n°12

如圖354所示，是四個基本形狀的尺寸，你可以根據這一尺寸，自製這四個基本形狀的模型，以便於繪畫。注意圖357（已完成了的素描圖）中光源的類型、各物體的位置、光線投射的角度。這一練習用的是鈷藍色及焦褐色淡彩顏料（如前所述）。

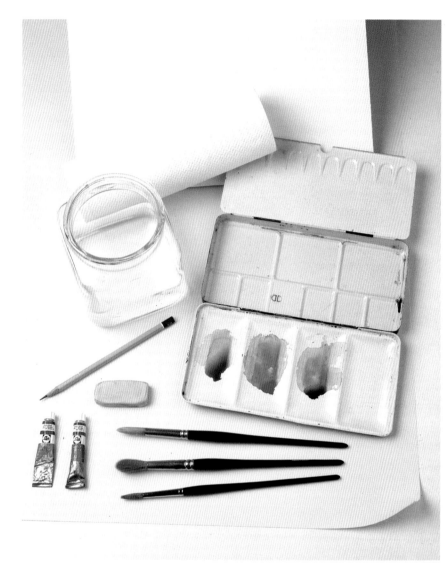

356

圖353.（上右）如圖所示，用於這一練習所需的顏料和工具。

圖354. 製作這些模型的材料是輕型的布里斯托紙板(Bristol board)。按圖中的尺寸，畫好這四個基本形狀的平面圖，然後用裁紙刀將它們裁剪下來。製作這四個模型很容易，你很快就會欣賞到擺在你面前製作好的這些模型。

355

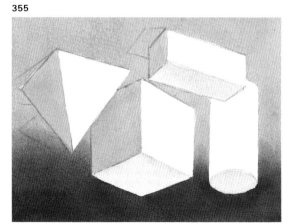

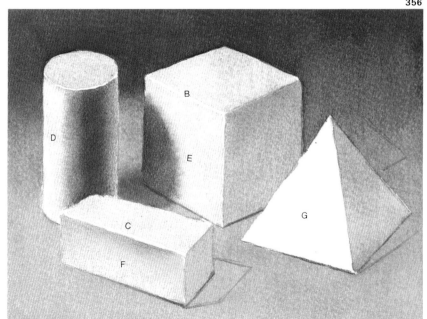

## 用淡彩顏料繪靜物畫

將鈷藍色及焦褐色二種顏料調和,然後在試紙上試一下調和後的色調。透過這種顏色的調和,你可以獲得暖灰色、中灰色、冷灰色、黑色、藍色和赭色,關鍵在於顏料的比例,以及用水的多寡。

圖355. 第一步用H型鉛筆繪出這四個基本形狀的靜物畫,然後將它倒置,這樣做有利於掌握各種色調層次的變化。接著,用深焦褐色顏料描繪背景的上部以及立方體、長方體和錐狀體的陰影部分。等顏料乾後,再用遮蓋液覆蓋白色區,然後在它的周圍著暖深灰色(幾乎是黑色)。接著,等顏料乾後,用冷灰色在立方體、圓柱體和長方體的上面表層著色。

圖356. 用很淺的暖灰色畫D、E和F處的色塊,保留A、B、C稜邊,以受光區處理,同時錐狀體的其中一個三角面G保留純白色,作為亮面。等淺灰色顏料乾了後,用乾淨的水濕潤圓柱體D面及立方體的表面,然後趁濕在圓柱體及其投影在立方體上的陰影面著色。

圖357. 再將畫倒置,給立方體、錐狀體和長方體塗上淺藍的灰色調,待顏料乾後,用暖深灰色與焦褐色調和的顏色描繪出四個物體在地面的投影。

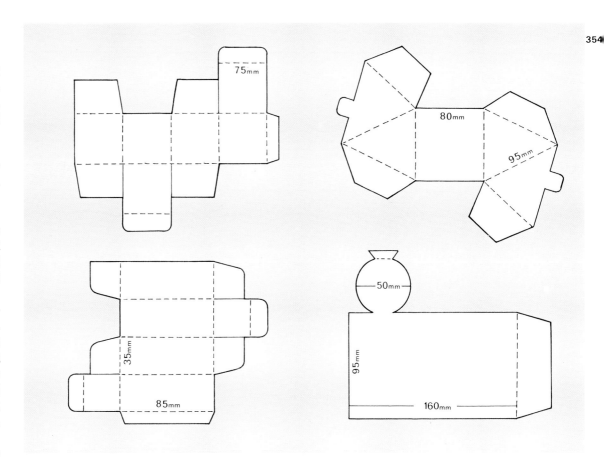

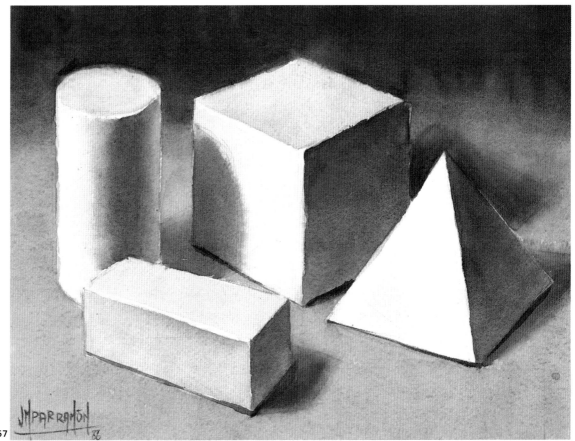

357

# 蠟筆與油性粉彩筆

蠟筆的基本成分是色料和蠟。油性粉彩筆 (Oil pastel)則大約出現在二十年前，基本成分是色料和油，它的名字總是和粉彩筆(Pastel)緊緊聯繫在一起，它是流傳了幾世紀的傳統顏料。蠟筆與油性粉彩筆儘管有不同之處，但是它們的性質以及在技巧使用上是極為接近的。它們有以下共同特徵：

—— 蠟筆與油性粉彩筆畫都可採用調色的技術，它們的筆觸可用手指調和。

—— 蠟筆與油性粉彩筆都是不透明的顏料，因此，淺色可以覆蓋深色顏料。

—— 蠟筆與油性粉彩筆顏料是很難擦除的，如果你覺得有必要擦掉某些部分的顏色，必須先用小刀除去紙表的蠟層，當含蠟這層顏料被刮掉後，就可重新著上新的顏料而不受影響。

—— 如果淺色染上了深色，可以用刀刮掉覆蓋在淺色上的深色蠟層，這樣淺色便可以重新顯露出來。

—— 蠟筆與油性粉彩筆的顏料都溶解於松節油。

—— 蠟筆和油性粉彩筆創作的素描作品的畫面都可使用固定劑。

或許你會問，這兩種顏料是否其實就是同一種？可以說是，也可以說不是。它們的特性幾乎沒有差別，除了一個小小的，卻又至關重要的特點：即蠟筆較硬，韌性相對較差，而滲透性更差。當你將不同的蠟筆顏料調和在一起時，結果會使顏料變得更硬。蠟筆顏料的筆觸稠厚、光滑、無顆粒，且顏料會沿著紙表流動。所以，鑒於它的這種特性，當你想要在其他顏色上著淺色調時，最好將這層色蠟刮掉，然後再上淺色調。而油性粉彩筆顏料較柔軟，韌性相對較大。一支真正的油性粉彩筆可直接將淺色調繪在深色調上。

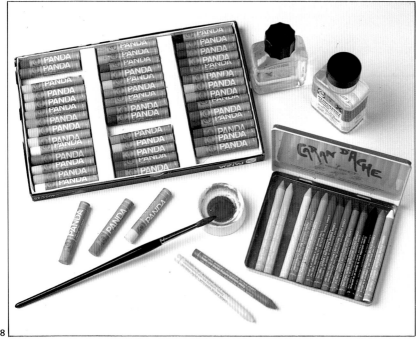

圖358. 如上圖所示，一套由卡蘭·達契(Caran d'Ache) 製筆商生產的新型蠟筆系列（共十五種顏色），另一套由泰倫斯(Talens) 製筆商生產的 Panda 牌油性粉彩筆系列（共四十五種顏色）。這兩種顏料系列的共同之處：它們都可溶於松節油、顏料間可相互調和使用、畫面都可用固定劑定色。

圖359. 這幅素描及下頁的那幾張用的都是深棕色的安格爾畫紙。但這幅素描是用蠟筆創作，而另外的兩張則是用油性粉彩筆創作。如果你仔細比較一下，便可發現，用蠟筆描繪的老人臉部的線條較生硬，輪廓較清楚；而用油性粉彩筆描繪的畫面有較強的不透明性，更容易疊置顏料。

360

用手指調和色調的技術。無論是油性粉彩筆還是蠟筆都可採用手指調色的技巧。

361

顏料**重疊**的特點。在深紅色的顏色上面，分別著以灰色和白色。此實例證明：淺色顏料可覆蓋深色顏料，這是油性粉彩筆和蠟筆的特性。

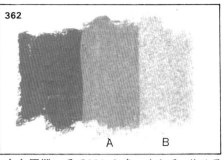

362

A　　B

去色困難。再用深紅色畫一塊色區，然後用刀刮這塊色區的顏料，結果只是部分地去除了顏色(A)；再於刀刮過卻仍有色痕的地方用橡皮擦用力擦，但色痕無法被完全擦掉(B)。

363

用深色顏料覆蓋淺色顏料時，應使深顏色可以完全遮住淺色顏料，這樣便可根據圖案刮掉深顏色層，以露出底下的顏色。

364

油性粉彩筆及蠟筆的顏料都可溶於松節油，顏料與松節油調和後用人造畫筆繪畫；這樣的淡彩繪畫效果與用水溶性色鉛筆相似。

365

將油性粉彩筆或蠟筆刮下的粉末溶於少量松節油中，可得到液體顏料。用此透明彩色顏料在畫面上薄塗一層，可使色彩效果更佳。

367

圖366. 這幅老人頭像是由白色粉彩筆描繪的，透過逐漸加深色層的方法描繪出具有立體感的形象。畫面的高光用白色粉筆處理，黑色陰影區用安格爾畫紙本身的黑色表現。

圖367. 油性粉彩筆的技術運用幾乎與蠟筆一樣，它們最主要的差別在於油性粉彩筆的筆觸要比蠟筆的筆觸柔和，這一差異透過此幅畫與圖359對照可以看出，注意用淺色顏料覆蓋深色顏料的效果。當你使用油性粉彩筆繪畫時，加重筆力就可以製造出與油畫相仿的筆觸效果。雖然要取得這一最佳效果，需要大量的練習，但毫無疑問地，這也是用來畫素描及上色的一種新的、值得去嘗試的方法。

# 粉彩筆

圖368. 下圖所示，這是一套粉彩筆，有三個托盤，一百八十支顏料，由林布蘭製造商生產。該公司還提供十五支、三十支、四十五支、六十支及九十支裝的粉彩筆系列。它還專門為創作畫像和風景畫生產了特製的四十支、六十支和九十支裝的粉彩筆系列。

粉彩筆 (Pastel) 是由土以及研成粉的色料加水和黏合劑製成的顏料，不含油脂、凡尼斯以及那些在水彩畫、油畫中影響顏色純度和色彩的物質。由於粉彩筆是易碎、不穩定的物質，所以粉彩素描不應該定色（或甚至是被潤色）。從某種程度上講，它們不能和別的顏料調和在一起，因此請注意：用粉彩筆繪畫時，請使用單一的顏色，至於加其他顏色調和只是為了調製所需色調的權宜之計。

幸運的是，粉彩筆的製造商們瞭解它的特性，生產了十二、十八、二十四、三十六及四十八支裝的粉彩筆系列；你甚至可以買到用精緻木盒裝的一套九十九種顏色的粉彩筆 (Schmincke)，另一套有七十二種顏色 (Faber-Castell) 以及一套有一百八十種顏色 (Rembrandt)。林布蘭 (Rembrandt) 製筆商有專門為創作肖像畫及風景畫而生產的特殊粉彩筆系列，分別為四十六、六十及九十種顏色。

粉彩顏料可以用手指調和，它的淺色顏料可以覆蓋在深色顏料之上。事實上，為了得到油畫般的藝術效果，常將手指調和色調的技巧與筆觸的運用相結合。請記住，你也可以用錐形擦筆代替手指調和，但是正如前面曾提過的，用手指調和色調效果會更佳，因為手指皮膚上的脂肪是天然油脂，宜於用來黏合和固定粉彩筆的顏料。

用於粉彩筆創作的素描畫紙應該是中等紋理或粗紋理的，雖然白色素描畫紙也可用於粉彩筆的創作，但彩色畫紙更為常用。粉彩筆的顏色可以用橡皮擦、布或紙巾擦除。炭筆、炭鉛筆、炭精蠟筆和白色粉筆都是可以配合粉彩筆使用的絕佳輔助材料。

粉彩筆的顏色如受潮會產生變化。假使用唾液濕潤粉彩筆，它的顏色會加深，但是過了幾秒鐘，一旦它變乾後，就會恢復到它原來的色彩。手指上特有的油脂，可以使手在接觸到粉彩筆顏料時染上顏色，而且還有利於用手指調和畫面色調。粉彩筆不能黏附於油質的表面，固定劑不含油質，但它含有一些可以改變光線折射的黏合劑。固定劑的這一特性一方面加深了畫面顏色，另一方面使畫面具有了透明度，並失去了粉彩原有覆蓋顏色的功效。因此，給粉彩筆噴上固定劑即意味著會使作品失去其不透明度及色彩明度。為了保持畫面效果，應避免使用固定劑，那麼應該採取什麼辦法呢？

**368**

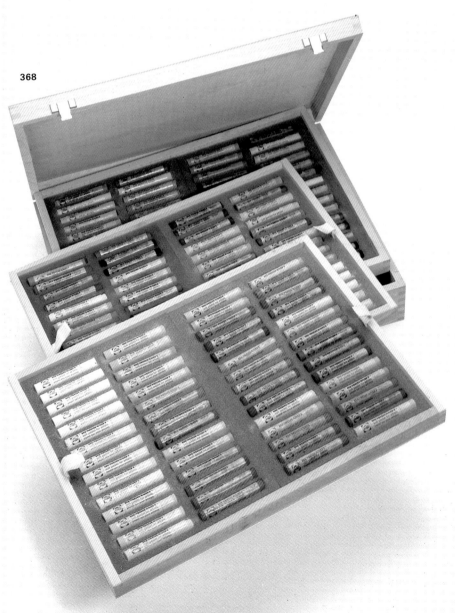

由林布蘭粉彩筆製造商出版的手冊建議：分數
次使用固定劑完成畫面的定色。這一方法使定
色層的黏著性更強。竇加用松節油在粉彩筆描
繪的素描畫面塗上一層，他認為這樣做有助於
保護畫面。

依照筆者的觀點，粉彩筆素描不應該上固定劑，
不過你必須用一張紙覆蓋在畫面上，防止它與
任何其他物質接觸。當作品完成後，再用一塊
玻璃和一個畫櫃（這種畫櫃英文叫Passe-
partout）將粉彩筆素描畫鑲嵌起來，使用這種
畫櫃有一個好處，即玻璃與畫紙不會直接接觸。
為了保護著名畫家的作品，如羅薩爾巴·卡里
也拉（Rosalba Carriera）、夏丹、佩宏諾
（Perroneaux）、拉突爾和竇加等，著名的博物館
都採取這種方法。

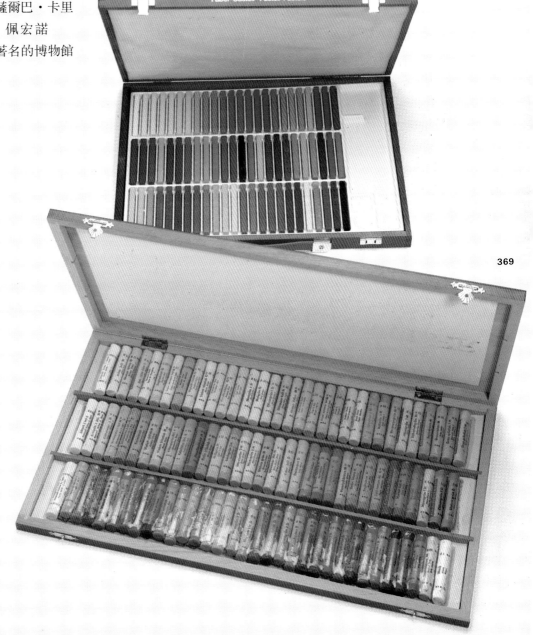

369

圖369. 這裡所顯示的是
由施明克(Schmincke)公
司生產的九十九種色彩
的粉彩筆和由法柏一卡
斯托爾公司生產的七十
二色粉彩筆。這兩家製
筆商還生產了十二支、
二十四支及三十六支為
一套的色選較少的粉彩
筆系列。

粉彩筆顏料不易調和，
因此，生產種類繁多的
顏料是很有必要的。木
製的盒子是較為常見用
於裝粉彩筆的工具。許
多畫家們在木盒子內做
了很多小隔間，根據顏
料的色系，即暖色、冷
色和中間色分門別類放
置；或根據創作題材不
同而分類裝置（如創作
畫像和風景畫等）。

# 粉彩畫技法

垂直放置畫板。雖然你作畫時可以將畫板水平放置，但是用粉彩筆創作素描時，最好使用標準的可以使畫板呈垂直狀態的畫架，這不僅有利於創作，而且易使多餘的筆粉掉落。

用短粉彩筆繪畫。當需要繪出細線條時，可將短粉彩筆轉至棱邊；需要繪出陰影區時，可使用它的平面。

線條與色調的筆觸。當你用粉彩筆畫線條時，可以使用它的棱角或棱邊（把它當作筆尖使用）；描繪畫面色調區時，則可使用它的平面平塗（如圖所示）。

覆蓋顏色的性質。如圖所示，黃色和白色的色調很淺，覆蓋在深藍色或深紅色上，會得到不透明的效果，特別是用於深色的畫紙時。但若使用固定劑會破壞這種不透明的特點。

用手指調色。由於廠商生產色彩種類繁多的粉彩筆，創作時畫家得以精確地使用顏色，也因此，大大減少了需要調和顏料的情況。想要獲得只有細微差別的顏色，可以直接從現有的大量粉彩筆顏料中去選擇，甚至一種色彩有許多色相；另一方面，粉彩很容易用手指調色，但不宜使用錐形擦筆，錐形擦筆太硬，會使畫面顏料疏鬆脫落。

用於粉彩筆的畫紙。用於粉彩筆的畫紙可以是白色或彩色，但後者的效果較佳，因為畫紙的中間色調為淺色和深色粉彩提供了良好的背景。上圖所示，是坎森·米—田特高品質粉彩畫畫紙，呈中間調子的色彩。

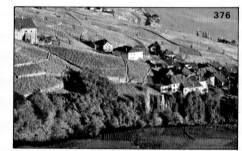

畫紙的選擇取決於作品的創作題材。風景畫可選擇綠色的畫紙，而肖像畫及人物畫可選用米色、赭色或深黃色的暖色調畫紙。

粉彩筆畫紙的正反兩面。實際上，粉彩筆畫紙的正反兩面有極細微的差別，這使粉彩畫家在創作時可以選擇最適合的那一面。

粉彩筆顏料的擦拭。為了擦拭用粉彩筆畫出的色塊，你可以用一塊潔淨的布輕輕地在畫面擦拭；或許不能將顏色擦除乾淨，但這並不影響以後在上面繪畫的效果。

用軟擦清除顏料與繪畫。雖然要完全擦除粉彩筆的顏色很困難，但軟擦可清除一些細微的顏料顆粒，還可用來擴展白色區域，描繪出白色線條。由於這種軟擦柔軟有韌性，可以把它揉成任何形狀，好擦除小塊的色區。

畫箱。由於粉彩筆顏色繁多,同一種顏料就有二、三種色階,因此,一個有許多間隔的木盒子是很有必要的,它有利於將顏料分門別類。

注意保持粉彩筆的清潔。粉彩筆極易沾染上其他顏料,且創作時常常要用手指去調色,因此,當你使用了粉彩筆及手指作畫後,必須用布或紙巾將粉彩筆和手指擦乾淨。

輔助顏料。軟性的炭筆、赭紅色鉛筆,尤其是白色鉛筆是用來點綴粉彩畫,以創造出生動畫面的輔助顏料。

固定劑。固定劑會使粉彩顏料變深,且會改變粉彩的覆蓋力。有人認為可以小心輕輕地向畫面噴固定劑,然後再修改被損壞的部分。但是筆者認為這種方法並不可取。

保護粉彩作品。筆者建議,未完成的畫面可覆蓋一張乾淨的紙張,這樣可避免其他東西的摩擦或與其他素描的接觸。作品完成後,須用玻璃製成的畫框,將其鑲嵌起來。

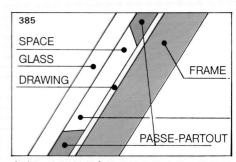

加框。由於粉彩素描不穩定的特性,故須用畫櫃保存繪畫。畫與玻璃之間留有空隙,這樣可保護畫面免受損害。

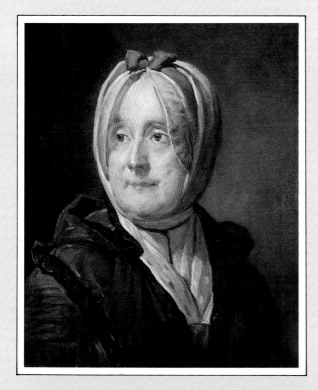

## 粉彩畫屬於素描(drawing)還是屬於繪畫(painting)?

威尼斯的畫家卡里也拉先後在維也納、巴黎、德勒斯登創作了數百幅粉彩肖像畫;法國的拉突爾更將畢生精力獻給粉彩肖像畫,他是十八世紀最著名的肖像畫家;夏丹則於1775年在巴黎的展覽會上展出了一幅用粉彩筆描繪的他妻子的肖像,這幅肖像被譽為同時代最佳的繪畫之一;不到一百年,印象主義畫派產生了,藝術史上最著名的素描畫家竇加也隨之登上藝術的寶座。他用彩色畫紙作為粉彩畫的背景,用鮮明的筆觸描繪了對象的輪廓、形狀和色調層次。他那精美的粉彩作品真實地體現了繪畫與素描融合於一體的藝術魅力,但竇加主要是一位傑出的素描畫家,正如他自己所說的:「我生來是創作素描的。」

粉彩筆是唯一兼具繪畫與素描風格的顏料,那麼以上所提的畫家的粉彩筆作品,應該被看作是繪畫還是素描?它們看起來像繪畫作品,因為整個畫面完全被色彩鋪滿,這一點與油畫極為相似;而當今藝術界則傾向於將粉彩畫歸類為素描。

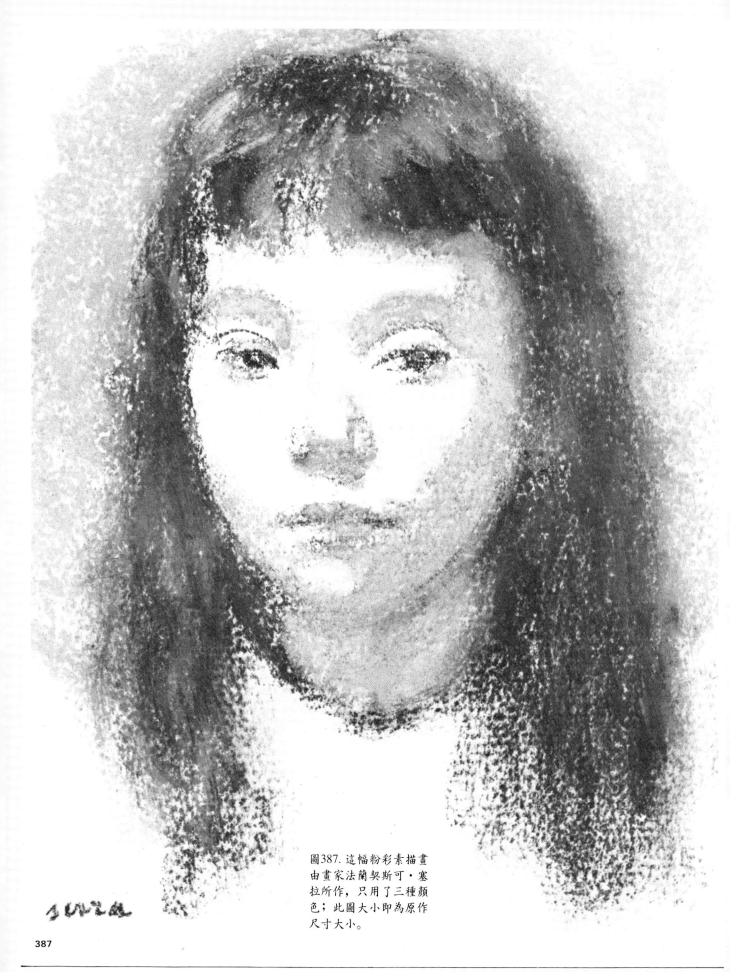

圖387. 這幅粉彩素描畫
由畫家法蘭契斯可・塞
拉所作，只用了三種顏
色；此圖大小即為原作
尺寸大小。

387

# LES
# PRINCIPES

D U

# DESSEIN;

O U

## METHODE COURTE ET FACILE

Pour aprendre cet Art en peu de tems.

*PAR LE FAMEUX*

GERARD DE LAIRESSE.

A AMSTERDAM,

Chez **DAVID MORTIER.**

M DCCXIX.

素描的基礎

# 基本原則

某天傍晚，我的好朋友安娜·豪爾赫來我家作客，晚餐後，我們像往常一樣談論著有關藝術的話題。安娜為自己是個畫盲而懊悔：「我從未畫過畫，我甚至連鉛筆也不知道如何拿。」 聽完，我遞給她一支2B鉛筆和一本寫生簿。

「來吧，試試看。」我說道，「畫那張椅子，我相信妳可以。」

安娜似乎有些茫然。「要怎麼畫呢?」她不由得笑起來。

但安娜是能辦到的。首先，她畫了一個正方形，這是椅子的腳架輪廓。「不錯，」 我說道，「在這個正方形的上面再畫一個長方形，使它接近實際比例。這是作畫的第一步驟：妳必須按比例描繪出對象的輪廓。」

「比例?」

「是啊，目測一下妳便可以看出，椅面寬度和椅腿高度的比例近似於三比四。解決了比例問題，妳要著手下一個步驟：透視。」

「透視?」安娜重複道，現在她已興趣濃厚。

「是的，透視。請站到這椅子的前面來，兩眼直視前方，設想有一條橫貫前方的地平線，這地平線上存在著一點，我們稱之為消失點，所有垂直於此地平線的平行線在視覺上匯聚於此。」

「妳開始畫地平線和消失點吧。順便問一句，安娜，妳身高多少?」

「嗯，著鞋高度為180公分。」

「我們來計算一下地平線的位置。椅面高大約為50公分，乘上3.5約為妳的身高，即地平線的高度。換言之，地平線的高度與椅面高度的比要稍大於3.5:1。」

「然後呢?」安娜問道。

「妳只需要確定消失點，而後再從長方形的直角處向消失點引線。在第一個長方形的上面再

圖389. 這是安娜要畫的椅子。

圖390. 比例與尺寸的正確估算是畫家必須解決的第一個問題。先畫一個三度空間的立方體，比例必須與座椅大致吻合。

圖391. 下一步是決定透視與深度。必須計算出地平線、視點和消失點，至此椅子便開始成型。

圖392. 畫人體時，使用標準比例是很有幫助的。以頭的長度為單位，人體則為八個頭長。

392

389

390

比例與尺寸

391

透視

畫一個長方形，也從它的直角處向消失點引線，且與第一個長方形引線重合，彷彿第一個長方形是由玻璃製成的。現在妳看到的是一個六面體，從透視角度上講，是個立體的長方形（圖391）。

「太有趣了，這幅畫看起來可不像一張椅子。」

「會像的，妳先計算出靠背高與寬的比例，據此畫出一個長方形和一些線條（其中椅子兩側線的延伸應匯聚於消失點），這些線條代表椅子橫樑。畫完之後，妳便有了椅子的基本輪廓（圖393），再以此為基礎繼續完成椅子的細節。既然妳現在知道了尺度、比例關係並掌握了透視方法，這一過程就容易完成了。」

「妙極了！」

儘管安娜「笨拙」地運筆，但她能作畫了！

「還有什麼別的？」

「至此，我們必須考慮法國畫家柯洛 (Camille Corot)所稱的『明暗調』，它基本上是光線與陰影的效果：色調區域的層次、明暗對照和空間複雜的關係使妳的畫產生逼真的效果。」

「但你如何畫人體呢？」

「噢，我們很幸運，我們有人體的比例原則，它顯示了人體的標準比例。這個人體比例原則由古希臘藝術家確定並被文藝復興時期的繪畫大師所採納。根據這一原則，人的高度是頭的八倍（圖392）。但是安娜，半個小時是談不清這個問題的。」

「所以麼，妳得每個周末來同我們共進晚餐。」我妻子笑著說道。

「太好了！」安娜嚷道。

標準

地平線

1

2

人體標準為八個頭長

3

圖393. 繼續畫椅子。必須畫出其基本架構，包括立方體和長方形的幾何形狀。

圖394. 在這架構所建立的空間位置內，可以畫出椅子大致的形狀。

圖395. 最後一步是描繪光和陰影效果。必須畫出素描作品的明暗度、對比和線條方向。

4

5

6

7

8

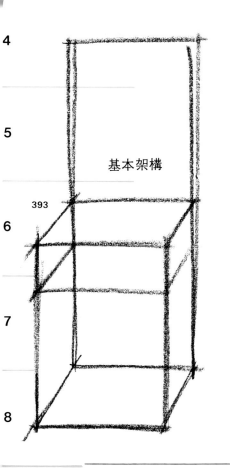

基本架構

393

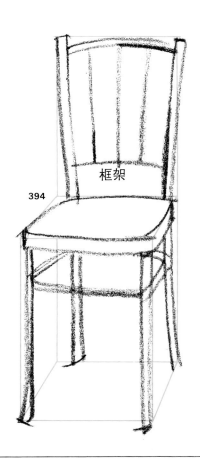

框架

394

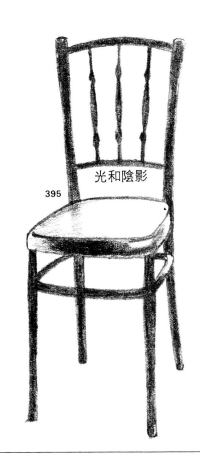

光和陰影

395

# 尺度的心算

達文西在其《繪畫專論》(Treatise on Painting)中指出:「訓練你的眼睛,學會準確地目測物體的長度和寬度。」「目測訓練是素描和繪畫的重要因素。」實際上,這「重要因素」意味著在繪畫之前先要觀察對象,透過觀察找出它的尺度和比例。計算要根據三個方面的觀察來進行:

一、透過比較來確定某些距離。

二、尋找參照點以確立基本線條。

三、畫虛線以確定某個物體相對於其他物體的位置。

下面,我們實際運用觀察物體的公式。請看圖398,這是一幅靜物畫:一個綠色的大水罐、一個蘋果、一個白蘭地酒瓶和一個咖啡杯。這些都置放桌上,背景是白色的牆,光源為側面的日光。

你將畫板、紙、鉛筆等一切都準備就緒了嗎?

這時,有經驗的畫家都是這樣做的:凝神觀察物體片刻(比如說5至10分鐘),然後用自己的眼光來確定物體的形狀、明暗調、顏色和尺寸,同時比較距離、尋找參照點。

想像畫家心裡會這樣進行比較:「杯高是整個杯寬(包括柄)的三分之二(圖396A、B),蘋果恰似一個球狀體(圖397),瓶的全高與大水罐的邊緣至杯的邊緣線等距(圖399),畫面全部靜物的寬度的二分之一處就在瓶的左側邊緣線上(圖400),水罐的高是瓶高的一半,瓶的底

396    A

B

397

圖396、397、398. 首先要透過比較來計算出尺寸和比例。例如,你需要確定杯高是杯寬的三分之二(包括杯柄);蘋果的基本形狀是個球體,它的高與寬相等。

部和杯的底部同在一條水平線上,而瓶寬只是略窄於杯和蘋果的寬(圖403)。」 將這一比例關係展現於畫紙上,便能繪製出一幅確實完整的物體輪廓草圖,但這只完成了頭腦中的部分構思,具體的描繪還在後面。

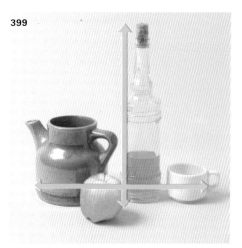
圖399. 第一步將計算物體的尺寸和比例。

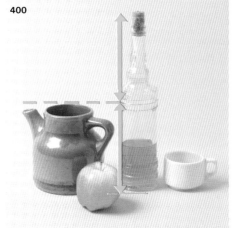
圖400. 尋找一條中心軸線,此軸線與瓶子的左側邊緣線相重合。

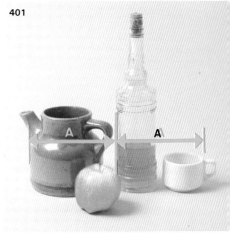
圖401. 確定參照點及假想線。從這張圖上看,水罐的基本形狀確定為正方形,它的中心線與杯高的界線相重合,杯高幾乎與蘋果高相等。

398

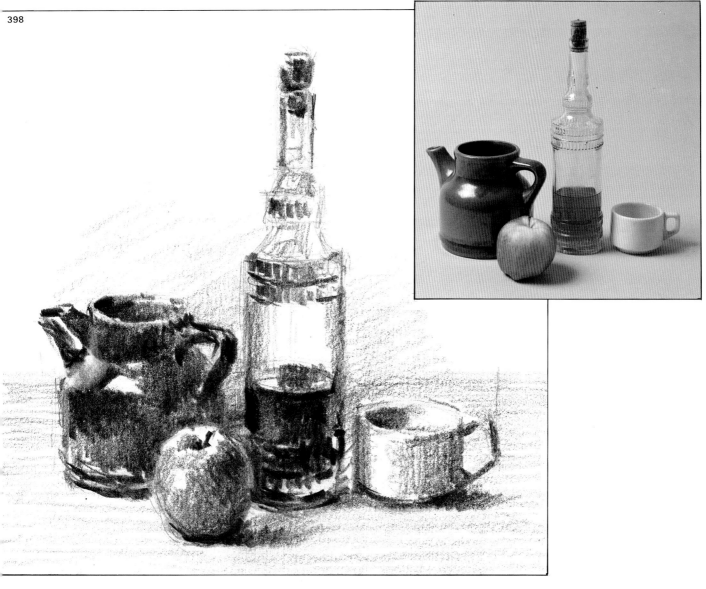

圖402.從這張圖你可以看出，前面的計算證明無誤，杯高是水罐高度的一半，蘋果與杯同高。

圖403.雖然一些尺寸不很精確，但若用於繪畫則已足夠。

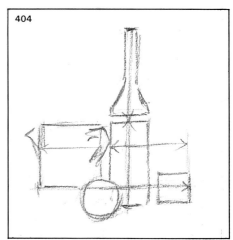

圖404.此草圖顯示一個畫家開始繪畫的第一步，即確定物體的基本比例，若無這樣的輪廓草圖，繪畫開始就會陷入困難的境地。

# 尺度與比例的計算

確切地說，比例是什麼？顯然因物而異。侏儒的頭與他身體之比要比普通人大。具有古典風格的希臘雕像展示了人體的標準尺度和比例。比例在素描中的含義就是將人體或物體的實際尺寸按同樣的倍數縮小。如前例，杯子的實際高近似於蘋果的高，你必須用同樣的比例將它們縮小，使它們在紙上的比例看起來與實際的比例相同。

因此，開始繪畫時，你須將實際物體的尺寸轉化為紙上的尺寸，同時，你必須考慮你所需要的比例，不至於使畫面上的物體顯得太大或太小。為了選擇最佳比例，我推薦這樣一個方法：從黑色的硬紙板上剪下兩個九十度的直角，將它拼在一起，可製作一個近似長方形或正方形的取景框，這樣有助於為你的繪畫找到最佳比例。記住，為了不削弱主題的表現，將取景框移置物體較近處收效更佳（圖405至407）。

當你臨摹一張肖像或一張普通照片時，可以在它上面打方格，同時也在畫紙上打個放大或縮小的方格，比例的問題就很容易解決。這一方法，歷來為畫家們沿用，後來還被逐漸地運用到了壁畫或畫布。早在十六世紀初期，杜勒寫了一篇關於尺寸和比例的論文。在論文中，不僅用文字論述，而且還用插圖介紹了解決尺寸與比例的一系列辦法。其中一則，是將一個打上方格的玻璃置於繪畫者與對象之間，然後邊觀察物體在框中各個方格的不同分布，邊在打滿方格的圖紙上繪出對象（圖408）。但據我所知，目前沒有人使用這樣的方法，由此可見，這個方法似乎是理論性大於實用性。然而，在紙上打方格的方法卻被許多畫家採納，他們用此法來確定、比較尺寸。不過，用來確定基本比例的最普通方法極為簡單：手拿鉛筆（或一把尺、或一支畫筆）垂直於對象之前，筆的頂端、測定點在同一視線上，以鉛筆為尺標實際地測量。具體做法：將大拇指沿鉛筆上下移動，直到大拇指至鉛筆頂端的距離與被測定的對象在視覺上相等。然後，將鉛筆橫置成水平狀態。重複上述過程，比較對象尺寸（見圖410至413）。這一過程需要時間和經驗，因此，許多

**405**

圖405. 用明顯比例失調的例子，可以幫助你進一步理解比例的重要性。例如，這個嘉年華會的面具安置在人的身體上，身體便顯得很矮小。

**407**

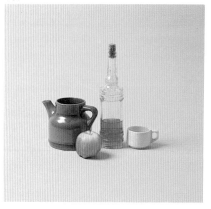

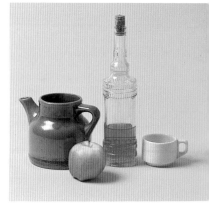

圖406、407、408. 為了給主題找到最佳構圖，確定觀察者與對象的適當距離，用黑色硬紙板製作取景框，以便在繪畫之前研究對象。更簡潔的辦法是製作明信片那樣大小的速寫用來取景構圖。

圖409. 此插圖見於杜勒所著的一篇論文，內容是研究比例關係。這幅畫顯示了透過方格來描繪作品的方法。

**409**

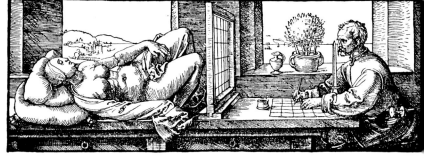

畫家在處理時可能會沒有信心。其實所測的比例或許有些誤差，但只要仔細地畫，繼續比較尺寸，使用參照點，最後你將胸有成竹，準確的尺寸就會油然而至。

410

圖410至413. 透過高與寬的對比確定對象的基本比例。目測的步驟：面對對象，手拿一支鉛筆或畫筆，伸直手臂，然後計算出兩物間的比例關係。例如，它們間的尺寸相同或一個物體比另一個大一倍。

# 透視的基礎

透視是素描的一種複雜方法，它的特殊規則已成為許多書談論的主題。簡單地說，透視法是在平面上再現立體觀物外觀的一種途徑。既然這是一本為畫家而不是為建築師寫的書，可以假定我們正在寫生，矗立在面前的是客觀物體。對於畫家來講，透視的基本原則可以用下面幾條來總結：

第一個基本原則：地平線

除了那些特殊題材之外，如描繪的是一朵花，一隻動物或一隻手。基本上地平線出現在所有題材中。至於它的正確位置，它肯定不在一座山的山頂或一個深谷的底部。

地平線始終在你前面，在視線上。

這一理論可以在海景畫的範例中得到證明。如果你兩眼直視前方，水和天相交處就是地平線，這條地平線與你的視線同高。無論你站著還是坐著，這個原則都適用。如果你蹲著，兩眼直視前方，自然，地平線也隨之降落；如果你爬上山頂，地平線也隨之上升。

第二個基本原則：視點

視點位於地平線上，在觀察者的視界中心，也就是說，視點就在你的正前方。

第三個基本原則：消失點

往後延伸的平行線聚匯於消失點，消失點始終位於地平線上。位於地平線上的消失點會產生一種深邃、立體之感。

415

416

下面是三種透視法：

1. 平行透視即一個消失點的透視。
2. 成角透視即二個消失點的透視。
3. 高空透視即三個消失點的透視。

在下面幾頁中，這三種透視方法將透過實踐來探討。

圖414. 透視畫法通過將觀察者、物體及畫面位置統為一體，創造一個虛幻的客觀世界。假設地平線距觀察者無限遠，地平線與視線等高。

圖415. 既然觀察者的視線決定地平線的位置，地平線的位置隨觀察者位置而變化。如圖所示，假設你坐著，地平線也隨之降低。

圖416. 如果你從高處往遠方眺望，視線匯聚在水天交際的那點就是地平線的高度。

# 透視法：平行、成角和高空透視

## 平行透視（一個消失點）

立方體是研究透視的基本形狀，因為它做為標準體可以同時測量高度、寬度和長度。從理論上講，這個立方體是高、寬和長的乘積，它為繪製任何一種物體提供了基礎。下面將用透視的原理來舉例繪製立方體的過程。第一個例子：平行透視的立方體。我已在地平線上畫了一個立方體，注意圖417，消失點也就是視點。

首先畫一個正方形。接著，從正方形的直角向消失點畫四條消失線（圖418）。然後畫水平線

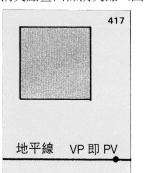
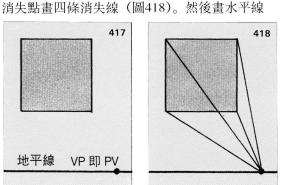

A，這樣從視覺上看，立方體最低的那條邊畫好了（圖419）。最後，在水平線A畫出垂直的B線段，完成了平行透視的立方體。為了測試它的比例，必須再畫上C和D線，這樣在視覺上這個立方體似乎是透明的。請看紐約市花園大道的照片（圖421），這是只有一個消失點（也可稱為視點）的平行透視的典型實例。假設你在那裡，注意你眼睛的視線，這無數的窗戶和其他的通道，有秩序地消失於地平線上的一點，構成了立體畫面。通過畫面上前景的顏色對比，這種空間立體感更加明顯，藍灰色的基調造成一種遙遠的距離感。

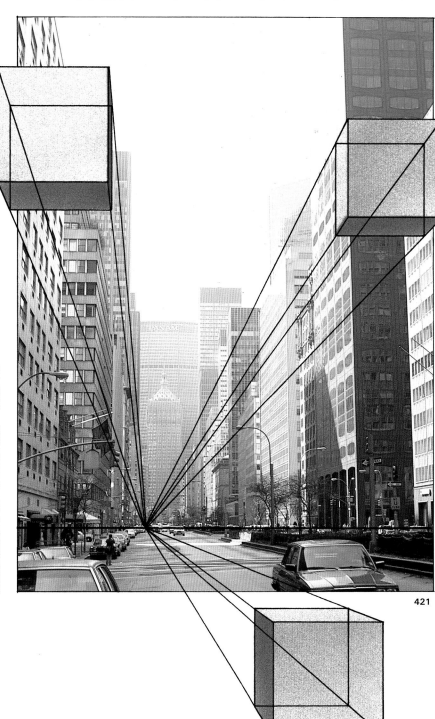

421

圖421. 這幅紐約市花園大道照片是只有一個消失點的平行透視的最佳實例，注意所有平行線聚匯於地平線上一點。在這幅畫中加上立方體能幫助你更易理解這種平行透視的原理。

117

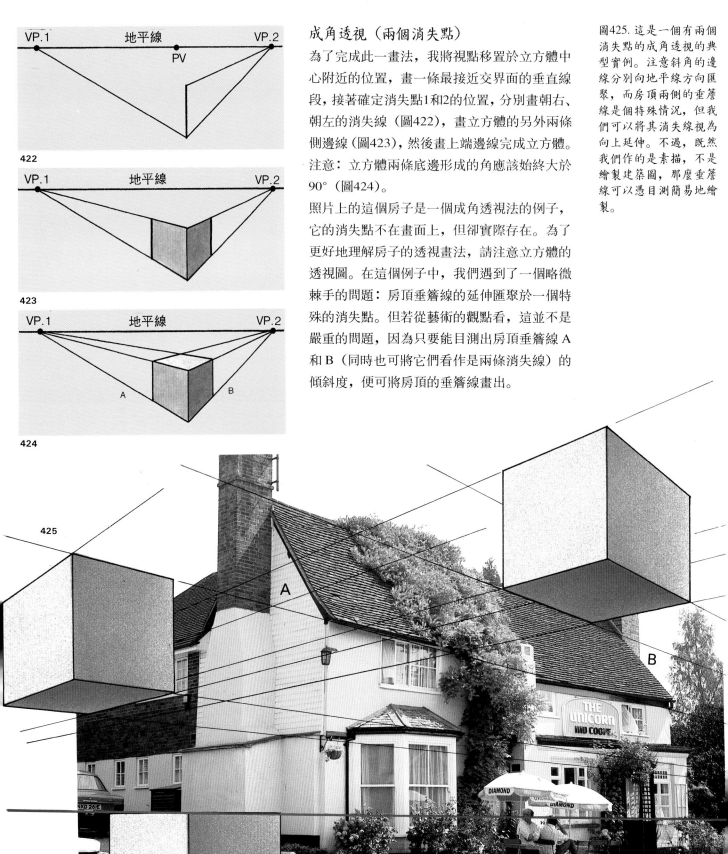

**422**

**423**

**424**

## 成角透視（兩個消失點）

為了完成此一畫法，我將視點移置於立方體中心附近的位置，畫一條最接近交界面的垂直線段，接著確定消失點1和2的位置，分別畫朝右、朝左的消失線（圖422），畫立方體的另外兩條側邊線（圖423），然後畫上端邊線完成立方體。注意：立方體兩條底邊形成的角應該始終大於90°（圖424）。

照片上的這個房子是一個成角透視法的例子，它的消失點不在畫面上，但卻實際存在。為了更好地理解房子的透視畫法，請注意立方體的透視圖。在這個例子中，我們遇到了一個略微棘手的問題：房頂垂簷線的延伸匯聚於一個特殊的消失點。但若從藝術的觀點看，這並不是嚴重的問題，因為只要能目測出房頂垂簷線 A和 B（同時也可將它們看作是兩條消失線）的傾斜度，便可將房頂的垂簷線畫出。

圖425. 這是一個有兩個消失點的成角透視的典型實例。注意斜角的邊線分別向地平線方向匯聚，而房頂兩側的垂簷線是個特殊情況，但我們可以將其消失線視為向上延伸。不過，既然我們作的是素描，不是繪製建築圖，那麼垂簷線可以憑目測簡易地繪製。

**425**

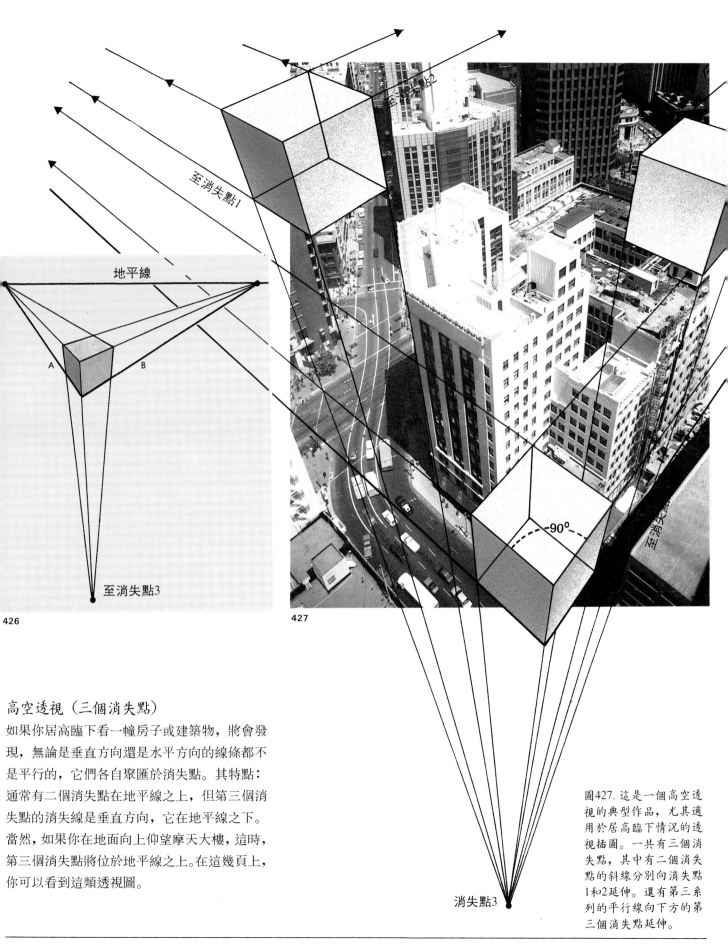

**426**

**427**

## 高空透視（三個消失點）

如果你居高臨下看一幢房子或建築物，將會發現，無論是垂直方向還是水平方向的線條都不是平行的，它們各自聚匯於消失點。其特點：通常有二個消失點在地平線之上，但第三個消失點的消失線是垂直方向，它在地平線之下。當然，如果你在地面向上仰望摩天大樓，這時，第三個消失點將位於地平線之上。在這幾頁上，你可以看到這類透視圖。

圖427. 這是一個高空透視的典型作品，尤其適用於居高臨下情況的透視插圖。一共有三個消失點，其中有二個消失點的斜線分別向消失點1和2延伸。還有第三系列的平行線向下方的第三個消失點延伸。

# 用透視法繪製鑲嵌圖案

**428**

圖428. 用平行透視法繪製鑲嵌圖案。

A.用透視法繪製鑲嵌圖案的周邊,然後在底線上標出成直角裝飾鑲嵌圖案的瓷磚數量,並引縱向消失線於消失點。

B.取三份線段(至第三塊瓷磚)。

C.畫對角線,經過E、F、G、H四點。

D.畫經過對角線平行於底線的水平線,注意,對角線與縱向線依次相交的各點,決定了水平線相互的間距。依次排列平行線至無限遠。

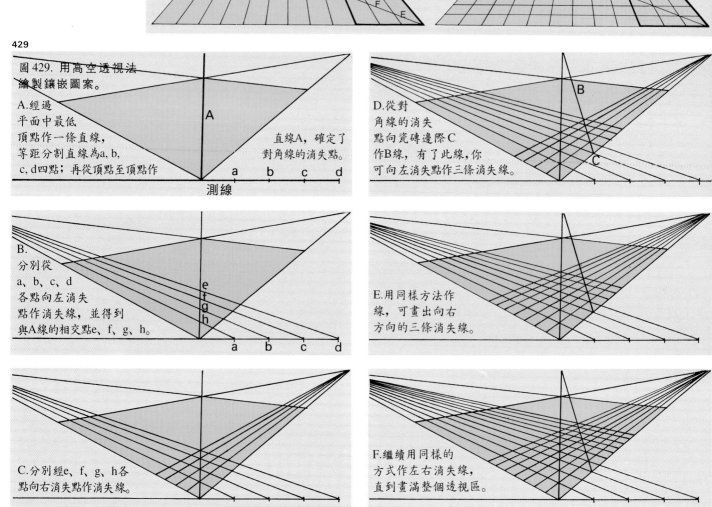

圖429. 用高空透視法繪製鑲嵌圖案。

A.經過平面中最低頂點作一條直線,等距分割直線為a, b, c, d四點;再從頂點至頂點作直線A,確定了對角線的消失點。

B.分別從a、b、c、d各點向左消失點作消失線,並得到與A線的相交點e、f、g、h。

C.分別經e、f、g、h各點向右消失點作消失線。

D.從對角線的消失點向瓷磚邊際C作B線,有了此線,你可向左消失點作三條消失線。

E.用同樣方法作線,可畫出向右方向的三條消失線。

F.繼續用同樣的方式作左右消失線,直到畫滿整個透視區。

# 用透視法進行空間分隔

圖430.（A和B）從正面看這一建築物是個對稱的結構。你可以用透視法畫這一建築物：視此建築物為長方形，畫出"X"形的對角線，將它分割成為二個或更多的間隔。用此法，你自然而然地找到了每個相對應空間的中心點。

圖431. 這張古老的羅馬式教堂的圖片是用透視法觀察的實例。這個用許多相同的對稱結構幾何形建造的教堂正面，可以用透視法繪製。請看下面圖432。

430　A

B

431

圖432. 用透視原理分隔空間。

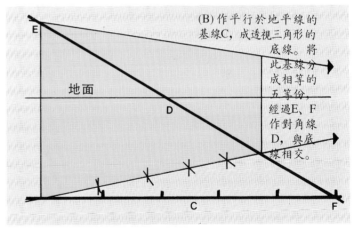

(A)當地平線及正確的視點被確定，我們開始計算由垂直線A和B所標明的空間範圍。

(B)作平行於地平線的基線C，成透視三角形的底線。將此基線分成相等的五等份，經過E、F作對角線D，與底線相交。

(C)從各個分點向G作對角線，獲得了按透視原理劃分的一定距離的空間分隔。

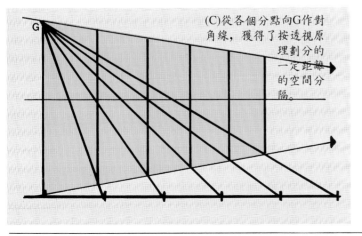

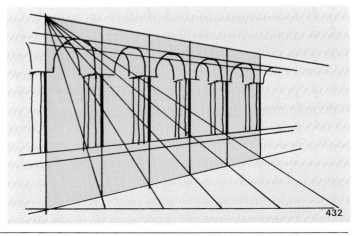

432

# 透視中的陰影

試用成角透視原理觀察一個房間的內景：一些家具可視為簡單的幾何形，一盞燈懸掛在天花板正中，人就站在這盞燈下。地平線就是人的視線，牆的縱向沿線匯聚於消失點。消失點 1 在畫面的房間內，消失點 2 在畫面外（圖433）。一打開電燈開關，就出現各個投影。

讓我們來看，這些投影是如何產生的。要考慮的第一個因素是：人造光源的光線是直線形（圖434）。

當光線照射在各物體上時，我們可以看到物像的許多角，對於處於投影線上的角，光源是投影線（或光線）的消失點 (VPL)。這一新的消失點將所有可投影的角投影到各平面，而物體的邊緣線和垂直的角則決定了投影的形狀。接下來要談到的另一個問題是陰影消失點 (VPS)。陰影消失點的位置可以由燈至地面的垂直線確定，即與地面的相交點，與此相對的是燈光垂直投射在天花板的相交點。

太陽光是平行線照射。因此，呈高空透視（俯視）觀看物像時，物體的陰影不會產生透視現象（圖435）。在一般的透視現象中，如果人處於背光的情況，會產生兩個消失點，而太陽則作為光線的消失點。處於地平線上的是陰影消失點，它在太陽之下。如果光源是在前方或側前方，那麼也有兩個消失點，在地平線上的是陰影消失點，在太陽之下；光源投影線的消失點則移位至陰影消失點之下（或地平線之下）（圖437）。由此可見，我們必須隨時考慮投射到物體上的光線角度。

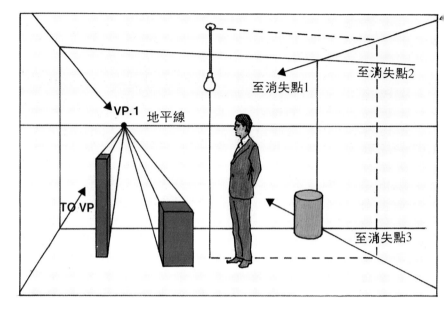

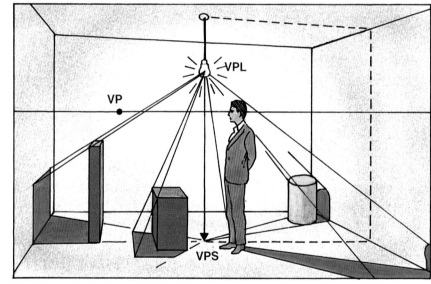

# 輔助線

用高空透視的原理作畫是整個透視理論中最普遍運用的，在這種情況下，常有一個消失點，有時甚至兩個消失點都不在畫面上的現象。例如，前面所舉的房屋的例子（圖425），以及在此頁上的圖例。在這個實例中，要建立物體間正確的透視關係是比較困難的。學習運用在前面幾頁中已闡明的透視法則，將幫助你理解如何運用輔助線，建立房屋各部分正確的透視關係。下面的草圖以圖解的方式顯示了描繪輔助線的步驟。

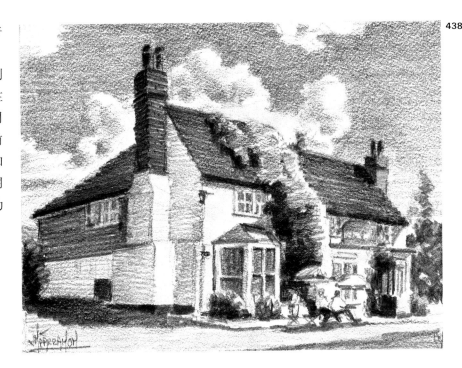

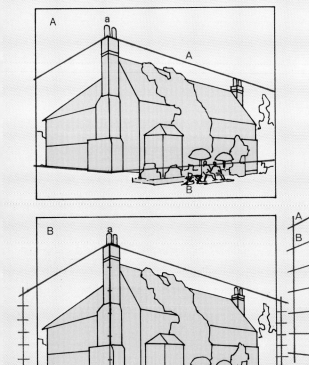

圖438. 當你用透視原理畫這類消失點不在畫面上的題材時，或許可憑經驗確定消失線的消失點位置，但最好是運用透視理論的公式進行。

圖439A. 作畫第一步是確定最近的垂直線a，然後作b和c線，它們分別是整個房子的總體結構，須用透視法固定下來。

圖439B. 將最近的垂直線a分成若干等份，延長消失線（延伸出畫面1公分），作垂直線d和e，將它們分割成與垂直線a相同的等份。

圖439C. 最後在A與A，B與B之間畫連線，並依次下連，當整個對象都被用透視法建立的輔助線所框住時，你可以開始描繪整個房屋的各個組成部份。

## 用透視法畫圓

A

B

C

錯誤

D

正確

E

圖440A. 用透視法畫圓第一步需要畫一個正方形，然後作對角線，將圓分割成幾部分以便找到圓心的位置。經過圓心作輔助線將正方形的各邊分為相等的兩份，

用弧線將各邊的中分點連接起來，就可以用透視法畫出圓了。

圖440B. 圓離開地平線越遠，它的形狀越清楚。因此，一個薄圓盤置於地平線上時，它就是一條線狀。

圖440C. 上面的插圖顯示，畫出正確的圓柱體透視圖，第一步要畫一個由正方形和長方形組成的稜柱體（立方體）。

圖440D、E. 上圖 (D) 所示，畫圓柱體時經常犯的三個錯誤：（上）圓柱體底部的兩端與直線連接成角度而沒有成弧度；（中）水平走向的圓柱體壁厚比縱向的圓

柱體壁厚寬，正確的情況正好相反；（下）圓柱體上部的圓，按透視法形成橢圓，底部圓的變形也與之相同。正確的情況是底部圓的變形較小，形狀更圓些。

441

442

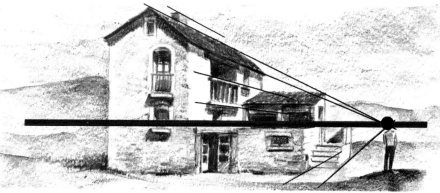

圖441、442、443. 這三張插圖是只有一個消失點的平行透視的例子。而它們的地平線都位於不同的高度。圖442顯示的是平行線透視的典型情況。圖441所示的農舍略顯低矮些，因為這時人站在位置稍高處，視線由上而下。圖443所示的教堂給人一種山的印象，因為這時人站的位置較低，從下往上看。

443

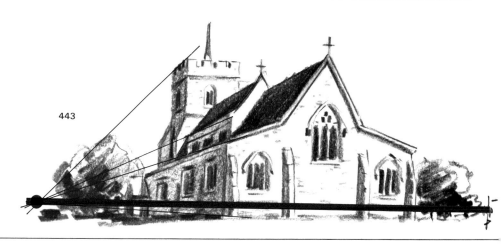

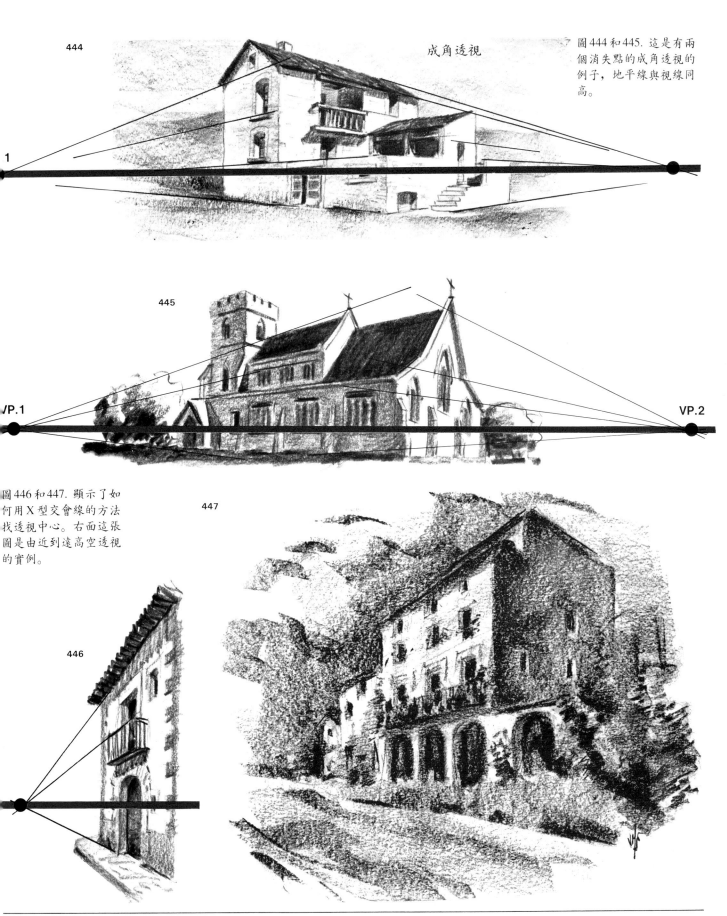

444

成角透視

1

圖444和445. 這是有兩個消失點的成角透視的例子，地平線與視線同高。

445

VP.1

VP.2

圖446和447. 顯示了如何用X型交會線的方法找透視中心。右面這張圖是由近到遠高空透視的實例。

447

446

# 保羅・塞尚的透視理論

在塞尚去世前不久，他曾給他的狂熱崇拜者愛彌兒・貝納 (Emile Bernard) 連續寫過許多封信。塞尚在逝世前二年（1904年）曾親自指導貝納繪畫，共同創作，後來又保持通信來往。這些信成了探討塞尚繪畫理論的重要文獻資料。其中，他最著名的一條理論則是：自然界萬物都可以看成最基本的形狀。塞尚於1904年4月15日在給貝納的信中這樣寫道：

「讓我再說一遍我曾告訴過你的話：『用正確的透視觀點看，世上萬物都與立方體、球體、圓柱體有關。』」

魯本斯早年經過觀察，也闡述過類似的觀點：「人體的基本結構可被簡化為立方體、圓和三角形。」但是塞尚的這一理論範疇已擴大到自然

**448**

圖448.《自畫像》，塞尚，芝加哥藝術學院。塞尚說，自然界的萬物都可簡化為三種基本形狀，立方體、圓柱體和球體。

界萬物，遠遠超越了人體，對於後來的馬諦斯、布拉克、畢卡索等著名畫家產生了深刻影響，亦為立體派的誕生立下了功勞。

如果你分析一下你周圍的那些物體的結構，例如房屋、汽車或花瓶，你會注意到它們是由最基本的幾何形組成。這就是說，如果你會畫一個球、立方體或一個圓柱體，那麼你應該也會畫自然界的萬物。

在「淡彩畫技巧」這一章節中，曾要求你繪製一個圓柱體、立方體、錐體和一個長方體。做這樣的練習，你需要一個球，這個球最好是白色的（若是彩色的，你可以用白色噴漆將它塗成白色）。接著你可根據平行和成角透視原理，用不同的角度將這些不同尺寸的形狀繪製出來。這是很有益的第一步，之後便可以向更高造詣的繪畫藝術發展。

**449**

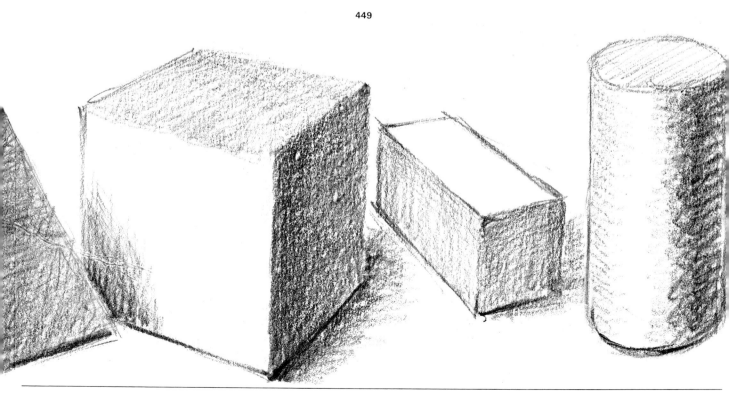

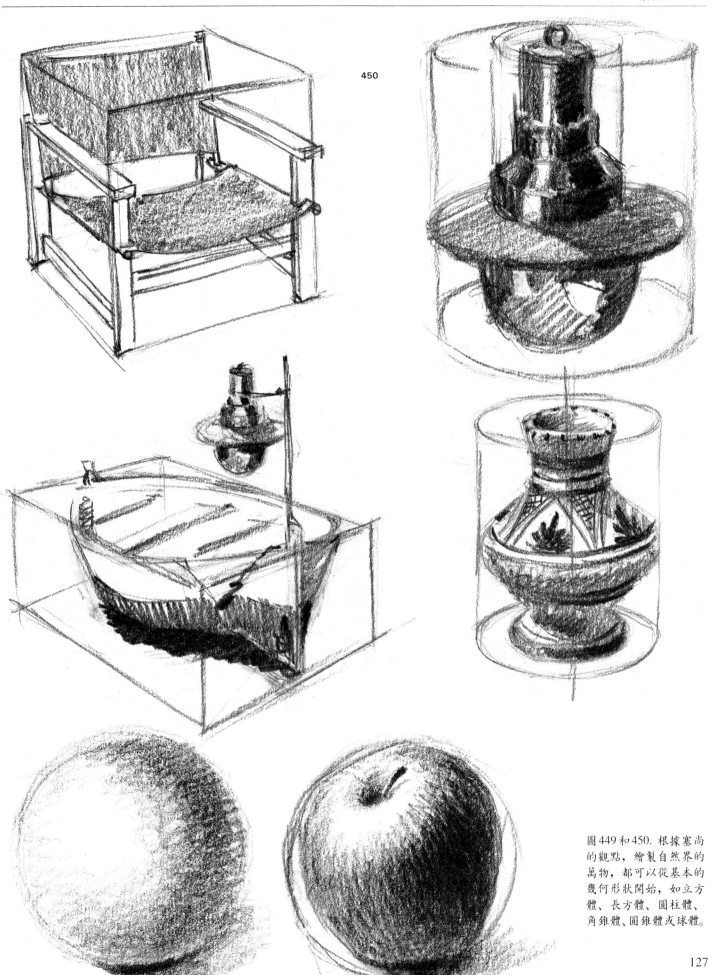

450

圖449和450. 根據塞尚
的觀點，繪製自然界的
萬物，都可以從基本的
幾何形狀開始，如立方
體、長方體、圓柱體、
角錐體、圓錐體或球體。

# 用幾何圖形確定輪廓

我們應該如何開始作畫呢？有些人一開始就借助於透視線條繪製出對象的基本形狀，許多人則先打上一個正方形或長方形的框架，然後再繪製對象的輪廓草圖，還有少數人直接繪出對象的外輪廓線和各個部分。可是不論畫家採用哪種方法繪畫，都必須考慮對象高與寬的實際比例。他們至少要假設出一個為正方形或長方形的框子，或者立方體或長方體的盒子，再據此繪製對象的輪廓。換句話說，把握住對象的總體結構是繪畫的第一步。我們應該首先區分兩類對象的結構：

1.對象的結構可以簡化為三度空間造形（立體形）。

2.對象的結構可以簡化為平面幾何形。

在第一類型中，我們可把一切簡化為立方體或它的衍生物：如長方體、圓柱體、圓錐體、角錐體或球體等，而除了這種情況以外的都可歸入第二種類型，如人體、動物、植物和花等。

## 立方體

學會用正確的透視方法畫一個立方體將幫助你繪製各種對象，諸如一件家具到一座摩天大樓。請看下頁，這些圖例顯示以立方體作為教堂基本結構的框架，完成以教堂為題材的創作過程。

圖454. 先畫二條垂直線（A和B），它們各自的高度與二條確定教堂塔頂的平行線有關。顯然，在畫之前，我已經比較了這兩條垂直線高度的比例關係以及它們之間的距離。我再畫地平線，由於消失點在畫紙的邊緣，所以畫上垂直線C和D，將C、D和A垂直線按比例分成相同等份，然後向消失點1和2畫斜的消失線。就這樣，我使用了和圖439同樣的方法，憑直覺繪出了整體結構的輔助線。

圖455. 我衡量了教堂兩部分的尺寸和比例關係，比較了它們的高度與寬度，然後用透視原理繪製了房子的結構。

圖456. 我開始繪製教堂的各個具體部分，同時作一些明暗關係的處理。借助輔助線，我用透視原理繪製了教堂的塔頂及側面的窗戶。注意

圖451. 有些畫家運用透視線條來確定對象的基本形狀。

圖452. 另一些畫家則通過畫一個正方形或長方形來確定對象的外輪廓線條。

圖453. 又有些畫家大膽地直接繪出對象的各個組成部分。

找準透視中心，以便確立教堂塔頂的位置。

圖457和458. 現在剩下唯一要解決的問題就是用透視的原理繪製出那排較低建築物的窗戶，這本來可以通過從頂點到各個分點作對角線的空間分隔辦法來解決（參考圖430）。但我運用了物體實際的參照點，憑經驗繪製了窗戶。最後一件事就是處理光線及明暗關係，你可以畫一些陪襯的景物，如樹、山等。

## 立方體的透視

當你按透視原理繪製一個基本形狀時（尤其是立方體或長方體），最好繪製出它們的內部結構線條，彷彿它是一個透明的立方體。同時，這樣也有利於你檢查出比例關係和結構上的錯誤。例如，立方體A的比例與結構上的錯誤是透過作它的內部結構線條查明的。立方體A實際不是一個立方體而是一個棱柱體，立方體的內邊C完全失去正常比例，由此可證實這不是一個立方體。此外，一些消失線的消失點是不正確的，垂直線D與垂直角E也不一致。

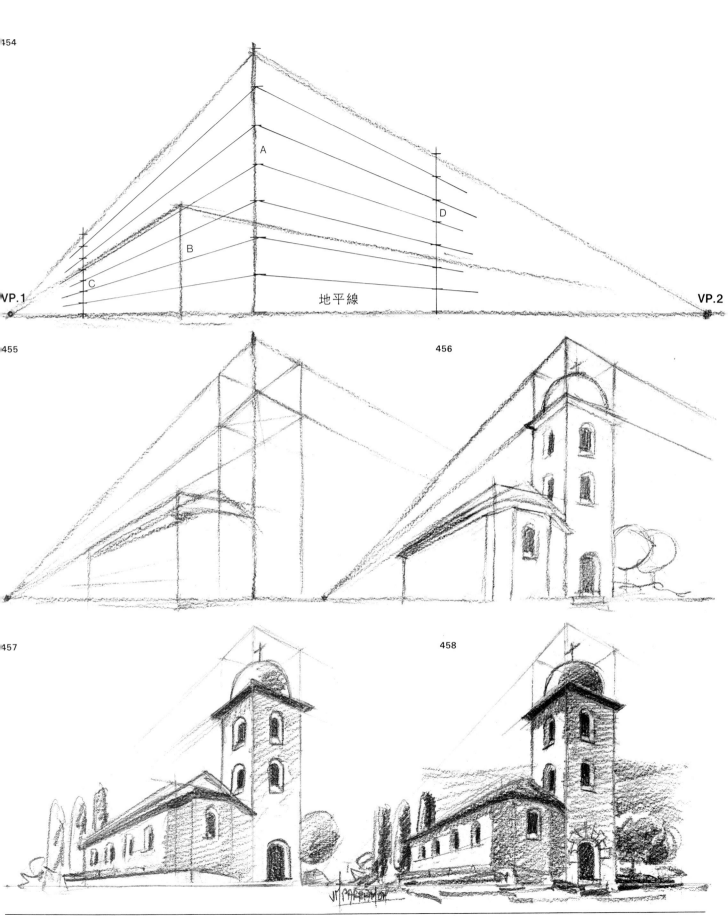

454

A

B

C

D

VP.1

VP.2

地平線

455

456

457

458

JM PARRAMON

## 平面幾何圖

這是德國牧羊犬（圖460A），在構圖上，沒有用基本的立方體或透視線條。但是無論結構多麼複雜，都可用一個正方形或長方形來體現它整體上的比例關係，所以我們第一步就是要衡量出對象整體上高與寬的比例。接著你便會發現，任何一個對象都有它的主要部分及次要部分（圖460B），因此在主要部位應該作一些結構線條，而忽略次要部分（圖460C）。

## 具體化的結構線條與基本輪廓

接著下一步就是要繪製對象的輪廓及有關的結構線條（圖460D），線條要簡潔，不要考慮細節，畫面上顯示的是一些曲線和虛線。注意實體周圍的「虛空」（圖460E）。完成了這一階段的繪畫，狗的基本輪廓就明確了，它是進一步完成輪廓的基礎。

## 描繪陰影邊緣線

尋找陰影邊緣線也是幫助勾勒對象輪廓的好方式，尤其適用於需要用鮮明的明暗調子來創作的對象。光線與陰影的效果在繪畫中經常是基本的要素，因此，掌握如何處理大的明暗關係，忽略細節，懂得如何調和陰影區的色彩，是非常重要的。

描繪陰影時要使用軟性的鉛筆，筆觸要很淡，這樣必要時可用橡皮擦作修改。使用的畫紙質地要好，能經得起擦拭和重新修改，因為在你第一次試畫時，需要經過大量的練習才能獲得準確的繪畫效果。

在這一階段，描繪對象的輪廓要求筆觸要淡，穩定不變，運筆速度要快但要細心。這意味著對各部位的尺寸與比例要心中有數，不斷地比較距離，尋找參照點，畫虛線來定水平、外輪廓線和各部分結構。如安格爾(Ingres)教導他學生的那樣：「勾勒輪廓草圖時，每一步都必須考慮得仔細、周密，這樣你的作品就會變得越來越準確完美。」

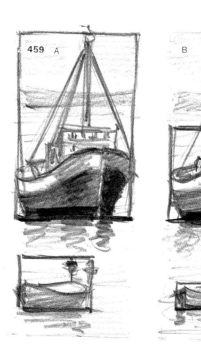

圖459. 有時，在勾勒對象的輪廓草圖時，可將對象的總體結構(A)簡化，刪除次要部分，保留主要的部分。

圖460. 平面幾何的創作過程　A.和B.根據對象的高與寬比例，畫一個長方形的框架。C.然後在長方形內，畫狗的外輪廓線，選取以下參照點：鼻子a，在長方形高的三分之一處；右耳及舌頭（虛線b）；從c點作虛線得耳朵與頭頂所形成的角(d)。D.作一條傾斜的虛線a–d，在這條虛線上畫鼻子的側輪廓線；然後在鼻子下畫另一條水平線e，同時畫上如e所示的形狀，這樣上顎的側輪廓線可以確定下來；再畫眼睛部分，它應該在長方形的正中；然後作f和g線，它們分別是前額和右耳的側輪廓線；最後畫另一個眼睛和鼻子上的黑色圓點。E.在這一階段，我們畫出狗的基本輪廓，它的實體部分以及周圍的虛空。F.畫陰影的邊緣線（介於深色與中間色之間），因為它們也是勾勒輪廓很重要的參照區。G.總體上檢查尺寸與比例，可通過處理明暗關係的方法加以調整，必要時可使用橡皮擦。H.和I.調和修正明暗關係與色度。

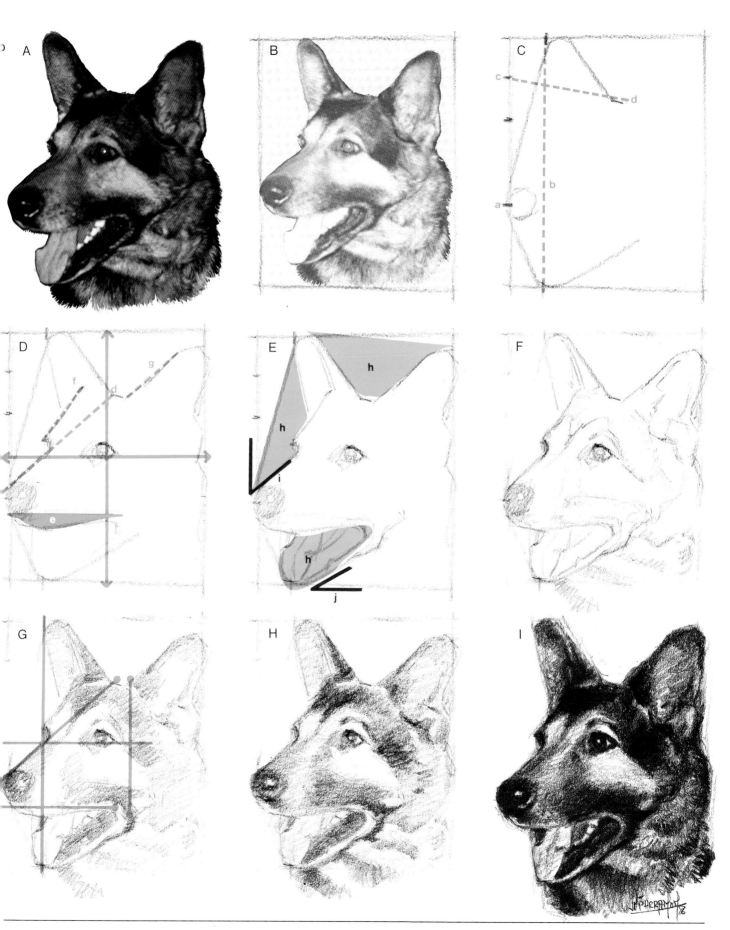

# 光線與陰影

藝術史學家海因里希·沃爾佛林(Heinrich Wölfflin) 將杜勒、阿爾德格列弗 (Aldegrever)、布隆及諾的素描與繪畫作品同林布蘭、范戴克、委拉斯蓋茲的作品比較後指出，在巴洛克時期繪畫藝術風格發生了變化。在這個時期，藝術風格不是線條式的，而是繪畫式的，即由色塊代替了線條，否定輪廓線，欣賞通過光線與陰影的變化所產生的藝術效果。換句話說，通過色調、明暗對照及色調層次的變化的素描創作手法來獲得「繪畫」般的藝術效果。這是「素描即繪畫」概念的基本原則。這個畫家透過光的三個主要因素來闡明他的觀點：

<div align="center">

光線的方向

光線的強度

光線的品質

</div>

同時可運用於素描與繪畫的五種常用光線：

1. 正前方光線：來自正前方、照射在對象上的光線，不會產生陰影，這對學習素描來講是非常不合適的，因為沒有光線與陰影的效果，對象輪廓就不清晰，沒有層次變化（圖461）。

2. 以45°角照射在對象上的前側光線：這類方向的光線最能顯示出對象的輪廓與層次感（圖462）。

3. 從側面射來的光線：這種光線照射在對象的一側，而另一側處於陰影之中，使畫面產生戲劇性的效果。它用於人體習作，有時也用於肖像畫（圖463）。

4. 來自對象後側或半後側的光線：這類方向的光線使對象的正面在畫家看來是處於陰影之中，它通常運用於現代的象徵繪畫（圖464）。

5. 來自頭頂上方的燈或牆壁上方窗戶外的光線：這類方向的光線用於素描或繪畫都是很理想的，是第一流的照明（圖465）。

除了上述類型的光線，你也可採用來自對象下方的光線，哥雅(Goya)採用這個方向的光線創作了題為《五月三日的狩獵》(*The Shootings*

圖461 至 465. 通常採用的光線方向：下幅畫的光線來自正前方，第二排從左到右畫面光線分別來自前側、側面、後面和上面。

461

462

463

464

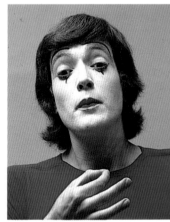

465

466

圖466、467. 光線的品質影響對象的明暗度。左邊的對象來自人造光的直接照射。右邊卻來自自然光的漫射，明暗反差及輪廓清晰度減弱。

圖468. 這是一幅石膏像的鉛筆畫，它是體現明暗關係變化的範例，這是米開蘭基羅題為《奴隸》原作複製品的臨摹素描。

*on the 3rd of May*)的作品。

第二個因素「光線的強度」：這個因素直接影響對象的明暗度的對比。用微弱的光線照明，例如用 25 瓦的鎢絲燈或一支蠟燭會投下很暗的陰影（幾乎是黑色）。而另一方面，功率很強的光線，尤其光線是漫射的，會減弱陰影的強度和明暗的反差。

光線的品質是由光源的類型和位置決定，它與光線的強度有著密切關係。一般來說，光源有兩種類型：

1. 直射光線：由鎢絲燈或太陽照射在對象上的光線，可產生精確的明暗層次及鮮明的明暗對照（圖466）。

2. 漫射光線：見於多雲的天氣。通過一扇門或窗戶射入的光線以及來自頭頂上方的光線（如上所述）也屬於這一類型的光線。這一類型的光線所產生的畫面明暗過渡不強烈，因而使陰影處於柔和的狀態（圖467）。

最後，我們必須考慮決定光線與陰影效果的各種因素：

A. 亮部區：受光線照射的區域，表現出對象所固有的色階。

B. 強光：畫面這一效果是借助於明暗對照所獲得。強光的強弱取決於它周圍色調的深淺。

C. 陰影區：沒有直接受到任何光線，我們可將這個區域分為明暗對比區、明暗交界線和反光區。

D. 反光區：這是陰影區內受反射光照的結果。無論如何只要淺色的物體受到光線的照射，陰影區內總會有反光存在。

E. 明暗交界線(Joroba)："Joroba" 這個西班牙語意為陰影的最暗部分，存在於反光區與受光面之間。

F. 灰色調區：它存在於亮部區與陰影區之間，是明暗層次的過渡區域。

G. 陰影投射區：這是由對象本身投下的陰影。

# 明暗關係

無論在素描還是繪畫中，明暗關係都是指光線
照射在對象上所表現出的暗度與亮度。明暗關
係同樣也是指明暗調子，在素描中，因為有了
明暗調子，我們方能繪出對象的空間層次。

明暗調子就是明暗的對比關係，如何恰如其份
地運用明暗色塊及灰色塊，取決於畫家對明暗
調子的掌握程度。下面幾個原則對於掌握明暗
的對比有益處：

1. 觀察裸體模特兒整體明暗關係：在實際
生活中，身體的形態不是由輪廓線確定的，也
不是由線條組成，而是由光線產生的明暗面構
成的。

為了獲得藝術史學家沃爾佛林提及的「繪畫」
般的素描效果，可以直接使用各種不同深淺的
色塊，這樣能創作出無線條的素描，它的外輪
廓是由明暗調子確定的（如圖469所示）。請注
意從胸部及臀部至膝蓋部的亮面。對象的形態
受到這種光線的影響，其特徵是不具線條。

469

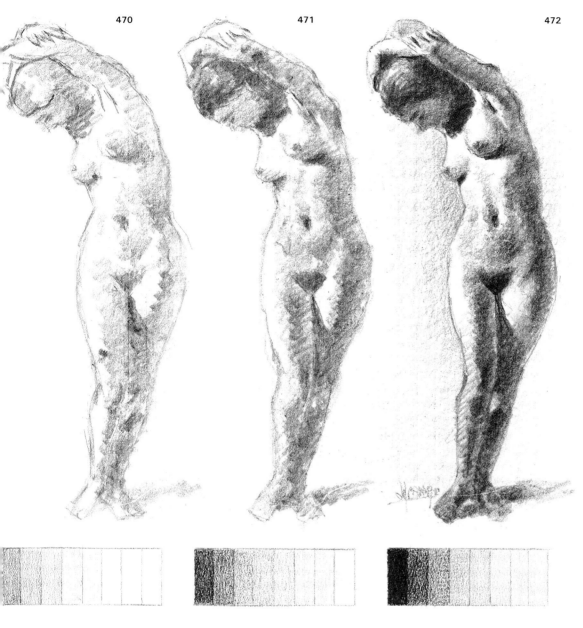

470

471

472

圖469. 明暗色階表，從淺灰色至深黑色。通過色階的漸進，畫家描繪出對象的明暗空間層次。從畫面上看，畫家沒有採用線條筆觸，而是用色塊，因為色塊更能體現光線照射在模特兒身上的實際效果。

圖470、471、472. 這些圖顯示了用明暗調子描繪對象的步驟。注意對象各局部的明暗調是分步驟協調統一完成的。

2.按步驟地運用明暗對比方法：畫好對象的基本輪廓，接下去你要轉入處理細部的明暗調子。但在處理細部明暗調子的同時也要注意與整體結構的明暗調子的協調統一，不要只注意細部的描繪而忽略了整體。

一步步準確地掌握明暗調子是至關重要的：一開始用淡灰色調（圖470），然後逐漸加深（圖471），最後用深灰色和黑色（圖472）。

3.瞇眼觀察對象的明暗調子：瞇眼能使你更明確地把握對象的明暗調子，對象輪廓會變得更清楚，明暗對比更鮮明。總之，它使畫家更容易進行明暗關係的對照。

# 筆觸的方向

達文西在他的《繪畫專論》中的有關光線與陰影的章節中指出:「在比較筆觸方向時,應仔細考慮它們的具體走向與深淺度。」素描中的鉛筆筆畫或繪畫中的畫筆筆觸可以是垂直的、水平的、傾斜的、波浪形的或弧形。從古到今,許多畫家在創作素描及繪畫作品時,運筆方向是有「邏輯」的,即根據對象的形狀、結構和質地來運作。傾斜的筆觸使用率最高,尤其適用於素描的速寫。水平的筆觸可以用於描繪大海和天空,弧形的筆觸用於描繪雲彩,傾斜或弧形的筆觸也可用於描繪人體圓柱體的基本結構。

但是,筆觸的運用也有引人注目的例外情況。如竇加有許多的粉彩素描畫,尤其是那些女人的裸體畫,在畫面的背景、人體和次要的細部上只運用垂直的筆觸。有時垂直的筆觸還運用於風景畫之中。總之,筆觸運用的基本原則可以用下列的話來總結:

在任何情況下,筆觸的方向取決於對象的具體形狀。

圖473. 這兩幅素描插圖顯示了線條或筆觸方向受對象的質感影響。描繪人體的線條方向可以是傾斜、垂直或水平方向,但一般說來最能表現人體結構的是圓弧形的線條。在另一幅小孩頭像的素描中,根據頭髮的外輪廓線形狀,確定描繪頭的筆觸應該是斜的。

473

474

圖474. 雖然確定筆觸的方向原則上是根據對象的形狀,但也有一些特殊的情況。如這幅風景畫大部分是用垂直線條描繪的。

# 明暗對比和鄰近色效果

兩種或更多深淺不一的明暗調子在同一幅素描中會產生新的對比效果。如果兩種調子的色差小(都是淺色調或都是深色調),那麼對比的效果是柔和的;如果將淺色調與深色調作對比,而不加入任何中間色調,那麼這種對比效果是強烈的。但同一幅素描也可包含廣泛不同的色調層次,如深黑色、深灰色、中灰色等,直到過渡到純白色。

明暗關係與光線的方向有著密切的聯繫,合理地運用兩者之間的關係是一種很有價值的藝術表現手法。哲學家黑格爾(Friedrich Hegel)在他的《藝術體系》(The System of the Arts)一書中指出:「對象的藝術特色主要依賴於被照明的方式。一幅作品的主題與光照的方式息息相關。」現在讓我們來看實際的例子:在素描中,小孩的膚色、性格以及年齡最好用柔和的明暗對比效果來表現。安格爾告誡他的學生:「女人的畫像不應該用很暗的色調,而應該盡可能用淡色調描繪。」

明暗對比會產生一些視覺上的效果,這一點對於畫家來講很重要。鄰近色對比是明暗對比中的一個原則,可以敘述如下:

1. 當白色調鄰近的暗色調變得越來越暗,那麼白色的部分在視覺上會變得越來越白。
2. 當灰色調的鄰近色調被提亮時,那麼灰色調在視覺效果上會變得更暗了。

你可以馬上作以下的實驗,以證實這種視覺上的效果。在面前放一張白紙和黑紙,在黑紙的中央放一張大約1.5英寸長的正方形小白紙。你將會發現,由於為鄰色所影響,正方形小白紙片的白色顯得比白紙的更白。同理,你在白色的背景繪上灰色調,結果白色顯得更白。

從實際的觀點而言:鄰近色對比意謂著如果要表現一個玻璃杯、金屬器皿的亮度,或者表現海面上的粼粼波光及光滑物體的質感時,就採用暗色調作為背景襯托,這是一種必要的手段。換言之,用暗色調子直接襯托亮調子,提高亮調子的強度,使二者形成強烈的明暗對比,從而達到藝術上的效果。

畫家經常利用畫紙的白色,用以描繪一絲微弱的光線或閃爍的一點燈火。另外,也可以用灰白色或淡灰色來描繪諸如白色的禮服或雪景等這一類題材的作品。總之,要記住這一格言:

世上沒有絕對的白色。

詩人兼哲學家、畫家和劇作家利昂‧巴蒂斯塔‧阿爾貝提(Leon Battista Alberti)於1436年寫了這段話:「請記住,你不可能描繪出一種不能再白的白色調。比如,為了表現一把劍的亮度,你總不可能將白色的顏料變得更白些;即使你畫雪白色的禮服,你也不可能用所謂的最白色來描繪它。」

圖475. 一種顏色為另一種鄰近色所影響而產生的視覺效果說明了周圍的鄰近色調越暗,白的看起來更白;周圍鄰近色越亮,黑的將看起來更黑。例如,維納斯的石膏像畫A是以白色為背景的,而B是以黑色為背景的。顯然,石膏像畫A的陰影部分比B的陰影部分從視覺效果上講黑色調更強,而以黑色為背景的石膏像畫B的陰影部分的黑色調相應顯得弱些,這證明了鄰近色對比所產生的效果。

**475**

# 明暗對比與大氣效果

假設你打算畫一幅靜物畫,你在選擇對象、確定構圖、研究光的照明度……此刻是重要關頭,須特別謹慎!你可以根據光線的方向和品質創造一個強烈或柔和的藝術效果,也可以選擇明調子或暗調子的背景基調。然而必須牢記達文西的一句話:「如果要襯托主題的亮度,背景須暗。」然後,當你動筆時,你可以根據繪製物像的需要,在畫面某個部分調節明暗調,以取得完美的藝術效果。委拉斯蓋茲、葛雷柯、德拉克洛瓦、塞尚及許多偉大的畫家都採用明暗對照的藝術手法來營造畫面的效果。

## 大氣效果

大氣效果指的是空氣和空間,其實就是三度空間(立體空間)。例如,你坐的地方與最近的那堵牆之間存在著一個空間,雖然這個空間只是存在於自然界之中,但是我們也應該假設在畫面上也存在著這麼一個空間,而這個空間就是畫面的背景。

圖478是描繪巴塞隆納漁港清晨的一幅素描,它是渲染背景氛圍的典型作品:天空飄浮著一絲雲彩,太陽剛剛升起,所以在景物與觀察者之間飄逸著似輕紗般的薄霧。這樣的描繪,渲染了物與物之間的空間距離。近處有二條舊船(其中一條只畫一半)停靠在碼頭上,畫家通過明暗兩種色調的對比,勾勒了船的輪廓。清清的水面有如一面明鏡,反射著太陽的晨輝。較遠處停靠著三、四艘船,它們的輪廓顯得不那麼清晰,彷彿我們與它們之間隔著一塊有色玻璃。在此,畫家沒有採用強烈的明暗對比手法。遠處,我們的視覺變得更模糊了:我們看到薄薄的霧氣、大氣的存在,還有一些淡得幾乎無法辨認的船側影、建築物及冒煙的煙囪。從這個典型的實例,我們歸納了空間感的三個主要因素:

1. 越是近距離的物體,明暗對比就越強烈;隨著距離的增加,明暗對比則減弱。

2. 隨著距離越來越遠,色調也變得越來越淡,越來越呈淺灰色。

3. 與遠距離的亮部相比較,最亮處應在畫面最前近處。

黑格爾在關於《藝術體系》著作中敘述了三度

圖476. 依據達文西的觀點,「物像亮面的周圍背景應用暗色調;而物像陰影區的周圍背景應用亮色調。」居斯塔夫·庫爾貝在這幅《泰奧菲勒·戈捷肖像》中正是運用了這一觀點:畫面的亮面在臉部,因此在其周圍使用了暗色調;而頭髮的黑色是透過其周圍的亮色調襯托出來的。

圖477. 梵谷,《樹》,炭筆及白色粉筆,庫拉·穆拉博物館(Kroeller-Mueller Museum)。這幅素描以阿拉伯樹為題材,用深灰色和黑色描繪了樹幹及樹枝,使用了幾乎是白色的背景,創造出鮮明的明暗對比效果。

476

477

空間與明暗對比的概念:「人們通常認為,畫面上前景的色調是最亮的,而背景是最暗的。但實際上,最亮的色調是在前景,而最暗的色調也在前景。也就是說,畫面上的前景明暗對比較背景強烈,與此同理,對象的輪廓也較清楚。畫面上的對象距離我們越遠,色調越淡、越呈灰色,它們所投下的陰影越模糊,因為明暗對比逐漸消失了。」但是,當所有的對象都在畫面前景之中,我們應該怎樣去描繪它們?我們應該怎樣去描繪靜物畫中的三度空間?我們應該怎樣去表現肖像畫或一組人物形象的立體感呢?所有的東西都是三度空間的造形,因此我們需要描繪出物與物之間的層次感。當然,三度空間是無形的,但我們可以通過藝術的表現手法將其展現在畫面上:將距離我們最遠的物體輪廓線色調畫得柔和(即使它們相對的距離很近)。請記住,當我們將視點放在距我們2碼以內的對象的某一點時,這一點自然也就是最清晰的點。我們須將此點周圍物體的明暗關係畫得模糊些,就像你拍照時,將焦點對準物體一樣。在靜物畫中,我們應該將畫面前景上的物體描繪的精確、細膩些,而背景則模糊些。由於巧妙地運用明暗對比,物體有了色彩、反射的光線以及所形成的色彩顫動感,使畫面的物體看起來栩栩如生。換言之,我們的視覺也是在變化的。上述這些因素說明,從某種意義上講,一幅好的素描是超越自然本身的。即使我們畫一幅肖像,我們經常是不加思索地強調刻畫眼睛的表現力,而頭和耳朵的外輪廓線則用柔的筆觸;如此是為了避免頭部的平面感,換言之,力求創作出立體感。

478

479　　480

圖478. 這幅港口風景畫採用前景與背景的明暗對比手法。

圖479. 如此幅肖像畫所示,近距離的對象部分,需要用精確細膩、明暗對比鮮明的筆觸描繪;那些遠距離的部分,則需要用非常柔和的筆觸描繪,以此表現對象的立體層次感。

圖480. 在肖像畫中,要表現出人物的立體層次感,可採取先畫一部分,再畫另一部分的辦法解決。這樣精細描繪的部分與淡色調部分相對照,就會產生畫面的立體感。

# 人體

481

圖481. 這圖顯示巴塞隆納美術學院人體寫生課的場景。這教室大約有三十名學生和二個模特兒。學生在螢光燈照明下寫生，模特兒則用很強的燈光照明，光線方向來自後面。

在巴塞隆納美術學院的一堂人體寫生課：這個教室相當大，有三十多個學生正在寫生，其中女生比男生多，另外還有二、三個成年人。有兩個模特兒：在靠近牆的一側站著一位裸體男子，他的身材比例完全符合委拉斯蓋茲制定的模特兒標準；在教室另一側牆的平臺上，站著一位年輕的婦女，她的姿態頗有點像雷諾瓦畫中的浴女。雖然是白天，卻放下了窗簾。學生寫生用螢光燈、人造燈照明，而模特兒用燈光照明。每個人都專心作畫，教室內鴉雀無聲，只聽見炭筆在畫紙上的沙沙聲。教室內洋溢著一種莊嚴的氣氛。

在世界各城市，無論是公立還是私立學校，社會團體還是高等學府，都有寫生課。有些專業模特兒還走進了畫家的畫室。研究和練習寫生是學好繪畫的最基本因素，而人體又是最理想的寫生對象。

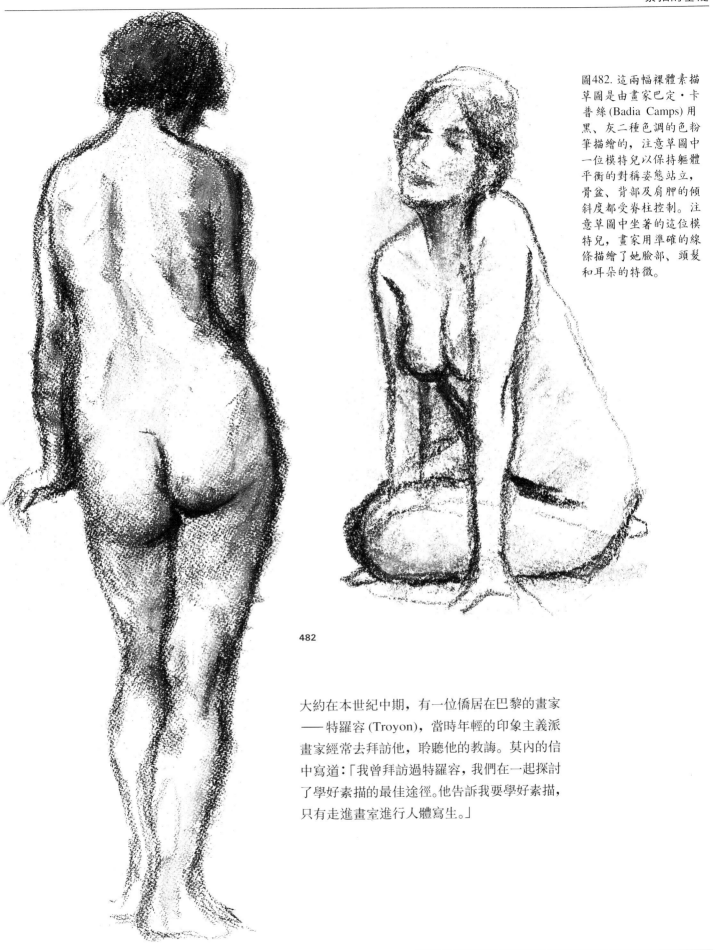

圖482. 這兩幅裸體素描草圖是由畫家巴定・卡普絲 (Badia Camps) 用黑、灰二種色調的色粉筆描繪的，注意草圖中一位模特兒以保持軀體平衡的對稱姿態站立，骨盆、背部及肩胛的傾斜度都受脊柱控制。注意草圖中坐著的這位模特兒，畫家用準確的線條描繪了她臉部、頭髮和耳朵的特徵。

**482**

大約在本世紀中期，有一位僑居在巴黎的畫家——特羅容 (Troyon)，當時年輕的印象主義派畫家經常去拜訪他，聆聽他的教誨。莫内的信中寫道：「我曾拜訪過特羅容，我們在一起探討了學好素描的最佳途徑。他告訴我要學好素描，只有走進畫室進行人體寫生。」

# 人體的理想比例原則

有一個非常完美的人體比例公式,也稱為人體的理想比例原則,用於按比例地描繪人體的基本輪廓。在這個比例公式中,是以頭的高度為基本量度單位。最早的人體比例原則是公元前五世紀古希臘雕塑家波力克萊塔(Polyclitus)制定的,是以手的寬度為基本的量度單位。在文藝復興時期改為以頭的高度為基本的量度單位,若以這個單位衡量,則波力克萊塔的理想人體標準高度為七個半頭。

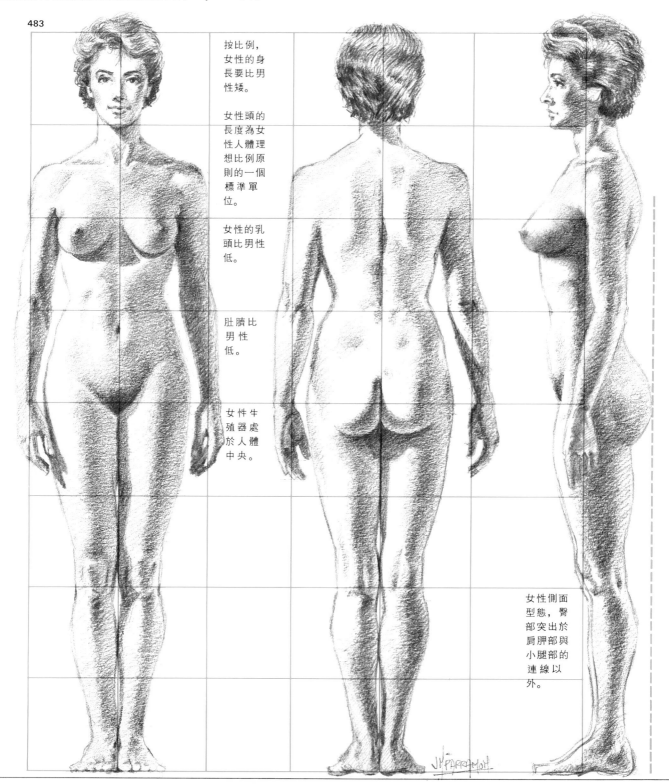

483

按比例,女性的身長要比男性矮。

女性頭的長度為女性人體理想比例原則的一個標準單位。

女性的乳頭比男性低。

肚臍比男性低。

女性生殖器處於人體中央。

女性側面型態,臀部突出於肩胛部與小腿部的連線以外。

在文藝復興時期，一些包括達文西、杜勒在內的藝術家研究了這一人體的比例原則。雖然有些人認為波力克萊塔是正確的，但也有些人認為人體的理想比例原則為八個或八個半頭。達文西甚至堅持認為人體的理想比例為十個頭。直到本世紀初，人體的理想比例原則才確定為

<center>八個頭高二個頭寬。</center>

這一比例原則是針對理想的身材高度而言。按照波力克萊塔的說法，一般人的高度為七個半頭高，而傳說中的所謂英雄，如摩西、塔爾贊 (Tarzan)或超人(Superman)，他們的高度為八個半頭。但沒有一個畫家在描繪人體結構時，機械地搬用這一比例原則，好像畫紙打上了方格。但是，所有優秀的職業畫家都懂得如何運用這一原則。無論是寫生還是創作，你都必須牢記這一標準的比例原則（圖483、484）：

1. 從正面看人體的比例為八個頭高，二個頭寬。

2. 肩的水平線是將標準單位 №1 往下移至三分之一處。

3. 乳頭是在近標準單位№ 2線上。

4. 兩乳頭之間的距離是一個標準單位（一個頭高）。

5. 肚臍略低於標準單位№3。

6. 肘部與腰部同在一條水平線上。

7. 男性生殖器是在人體的中心部位。

8. 膝蓋部正好在標準單位№6的上方。

9. 男性的側身型態，小腿部向外突出，在肩胛骨與臀部的連線以外。

女性的體型與男性有下列幾點的差異：

1. 女性的身材比男性矮大約10公分。

2. 肩膀與整個身體的比例與男性相比，顯得窄些。

3. 乳房和乳頭的位置與男性相比，略低些。

4. 腰比男性窄。

5. 臀部按比例比男性寬。

6. 女性的側身型態，臀部向外突出，在肩胛骨與小腿部垂直連線以外。

進行人體寫生時，只要牢記這個標準比例原則，就不會犯錯。

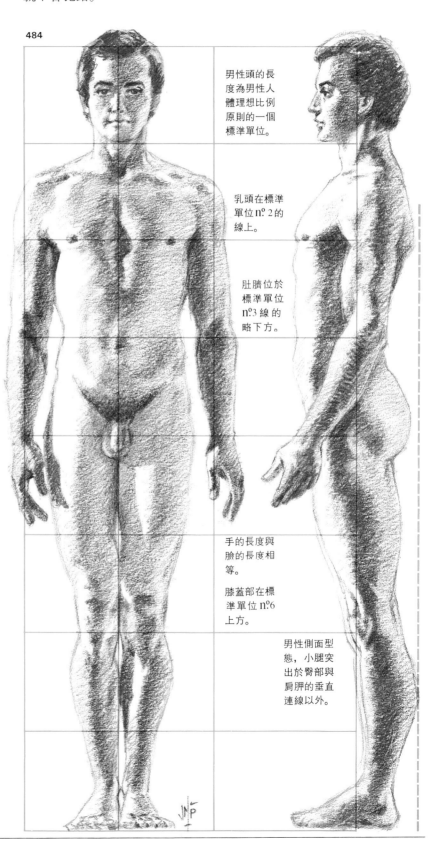

484

男性頭的長度為男性人體理想比例原則的一個標準單位。

乳頭在標準單位 №2 的線上。

肚臍位於標準單位№3 線的略下方。

手的長度與臉的長度相等。

膝蓋部在標準單位 №6 上方。

男性側面型態，小腿突出於臀部與肩胛的垂直連線以外。

# 人體結構解剖與裸體畫

波力克萊塔和伯拉克西特列斯(Praxiteles)正是透過觀察人體、對人體的寫生而認識了人體結構，並不是進行醫學上的人體解剖來瞭解人體結構。但是，米開蘭基羅和所有的文藝復興時期的藝術家認為，從藝術的角度去解剖人體，從而獲得更深奧的人體結構知識是有必要的。安格爾說：「為了描繪人體表面的肌肉，我們必須先瞭解它的結構。」

從藝術的角度解剖人體結構已成為許多書和論文探討的主題，但這一主題內容涉及面太大，或許，你對素描的濃厚興趣將驅使你去閱讀一些有關藝術解剖學的書籍。在這兒我們將討論人體素描畫中運用得很普遍的一個姿勢，如果你具有藝術解剖學的知識，你就更容易理解。

圖485.《一堂解剖課》，佚名，銅版畫，巴黎羅浮宮。
以透視原理及解剖學為素描理論的基礎，始於文藝復興時期，達文西和米開蘭基羅解剖屍體的舉動在當時被視為褻瀆神聖，與法律背道而馳。

圖486、487. 為了創作出優秀的人體素描，從藝術的角度解剖人體結構是相當必要的。為了掌握解剖學，你應該瞭解人體各部分的骨骼、肌肉及肌腱的分布。

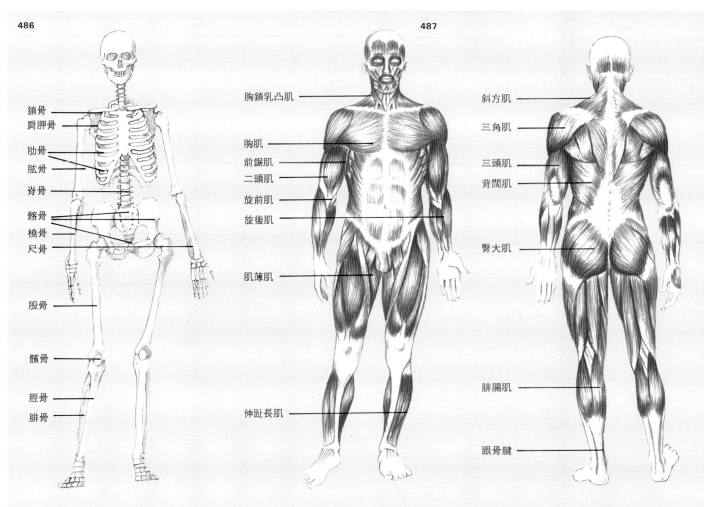

鎖骨
肩胛骨
肋骨
肱骨
脊骨
髂骨
橈骨
尺骨
股骨
髕骨
脛骨
腓骨

胸鎖乳凸肌
胸肌
前鋸肌
二頭肌
旋前肌
旋後肌
肌薄肌
伸趾長肌

斜方肌
三角肌
三頭肌
背闊肌
臀大肌
腓腸肌
跟骨腱

## 以對稱方式保持軀體平衡的原則

在文藝復興時期稱人體的重心移到一條腿上的姿勢為對稱，我們也可稱此為臀位姿勢。因為當身體重心移置到一條腿時，坐骨（盆骨底部的兩邊骨頭）重心也從一側移至另一側，所以許多人類學家喜歡稱它為「坐骨位置」。「對稱姿勢」也影響胸骨和鎖骨，它們的重心也從一側移到另一側，因而包括肩與臂在內，整個脊椎骨扭曲（圖488 B、C）。請注意左面的解剖圖（圖489），骨骼前上棘向外突出(a)；在靠近表面肌肉處沒有骨頭的部分，形成了軟的「山谷」（凹陷）(b)；最大的股骨粗隆（或稱轉子）(c)向外突出。

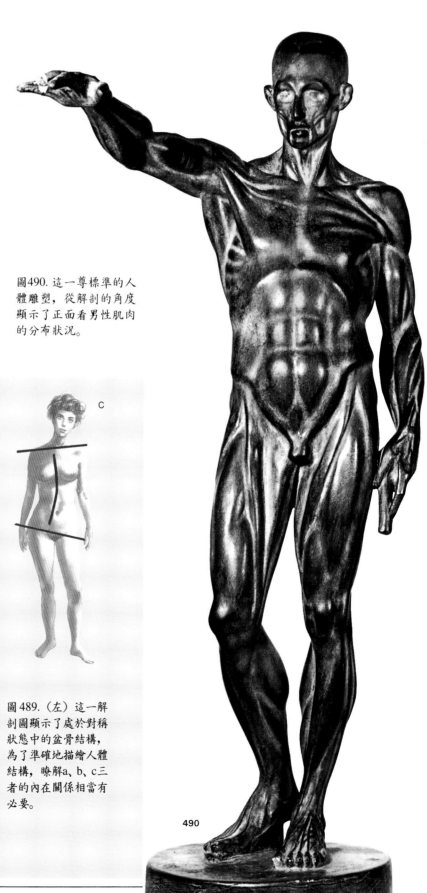

圖490. 這一尊標準的人體雕塑，從解剖的角度顯示了正面看男性肌肉的分布狀況。

**488**

A　　B　　C

**489**

圖488. 對稱。這一組圖顯示了人站立的典型姿勢：將身體的重心移置一條腿，另一條腿略為彎曲，這是人站立較為舒適的姿勢。處於這種姿勢，盆骨向一側傾斜，而肩部、胸部向另一側傾斜，脊椎因此而扭曲。

圖489.（左）這一解剖圖顯示了處於對稱狀態中的盆骨結構，為了準確地描繪人體結構，暸解a、b、c三者的內在關係相當有必要。

**490**

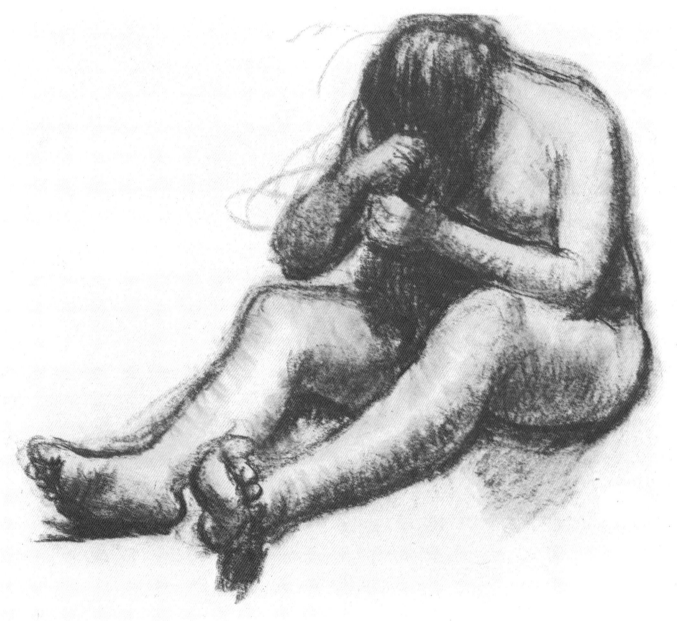

圖491.《裸體畫》，法蘭契斯可·塞拉，炭精蠟筆，米色畫紙。

圖492.《裸體畫》，法蘭契斯可·塞拉，斯比亞褐色粉筆。
這兩幅畫都是畫家在畫室裡進行的寫生創作。注意圖491畫面的線條方向及從上而下的照明。圖492，畫家考慮背景的透視，在照明處理上，部分光線來自後方。這兩幅素描作品顯示了畫家除了精確的比例計算、照明知識以及恰當的線條方向處理以外，還顯示了畫家對人體基本結構的敏銳觀察力。

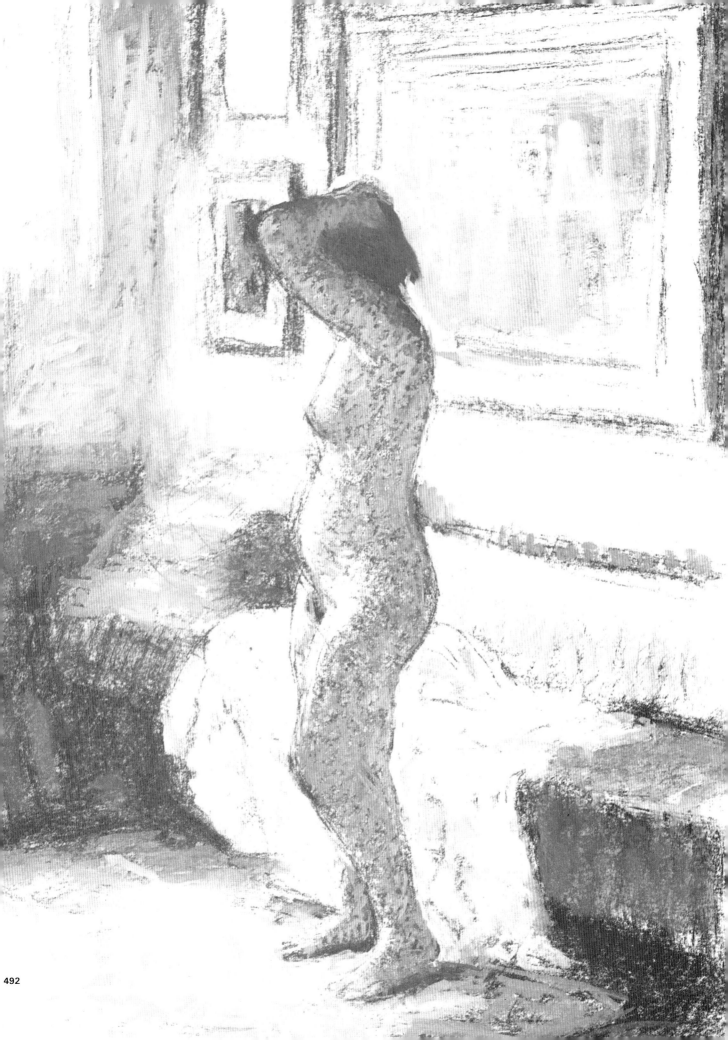

# 著裝形態

請做這樣的練習，將一些不同質地的布料放置在各不同的位置（桌上、椅上或掛在牆上），然後對它進行描繪。這一練習有助於你研究並掌握不同質地的織物所產生的褶皺形狀，今後在描繪著裝形態時，便能夠熟練地運用這方面的知識。當你進行著裝人體的寫生訓練時，要求模特兒須「著裝合身，不能產生內部空蕩感」（引自達文西）。可使用人造燈照明；選擇各種淺色質地的紡織物，如：棉被單、厚羊毛毯、禮服、光澤柔軟的緞和絲織品，使用畫幅大的紙張，工具用炭筆、黑色粉筆或紅色粉筆。試著快速地填滿各區塊，並可用橡皮擦製造白色區域，總之，要邊素描邊上色。

一旦你開始畫著裝人物形態，我建議你要在人物衣褶上多下功夫，要對著模特兒速寫，設法使用簡潔的線條勾勒薄料衣袖的褶皺。透過這樣的寫生，你會明白不同質地的服裝所呈現的褶皺與人的體型及運動有關。在繪畫時，要尋找衣服褶皺較為明顯的部位，並仔細地觀察，最後，試著自己為人物著裝，也就是說，你可以先用寥寥數筆描繪出裸體草圖，然後給他（或她）「穿」上服裝。這樣會給你增添了自信心，使你大膽地去探索由於不同體型和姿態所產生的各種形狀的褶皺。

圖493. 為了準確地把握著裝後的人物形態，所有的繪畫大師對織品的質地以及它所產生的褶皺進行了研究和練習。

圖494. 用薄紡織品製成的襯衫(A)較厚的紡織品製成的襯衫(B)褶皺要多。

圖495. 練習描繪著裝人物草圖，尤其對袖子上的複雜褶皺要加以注意。例如，圖A整段袖子幾乎都有褶皺，圖B則抓住了關鍵性的幾條褶皺。

圖496. 為了弄清身體姿勢與服裝褶皺的關係，最理想的辦法就是對著著裝模特兒寫生。

493

494 A

495 A

B

B

496

497

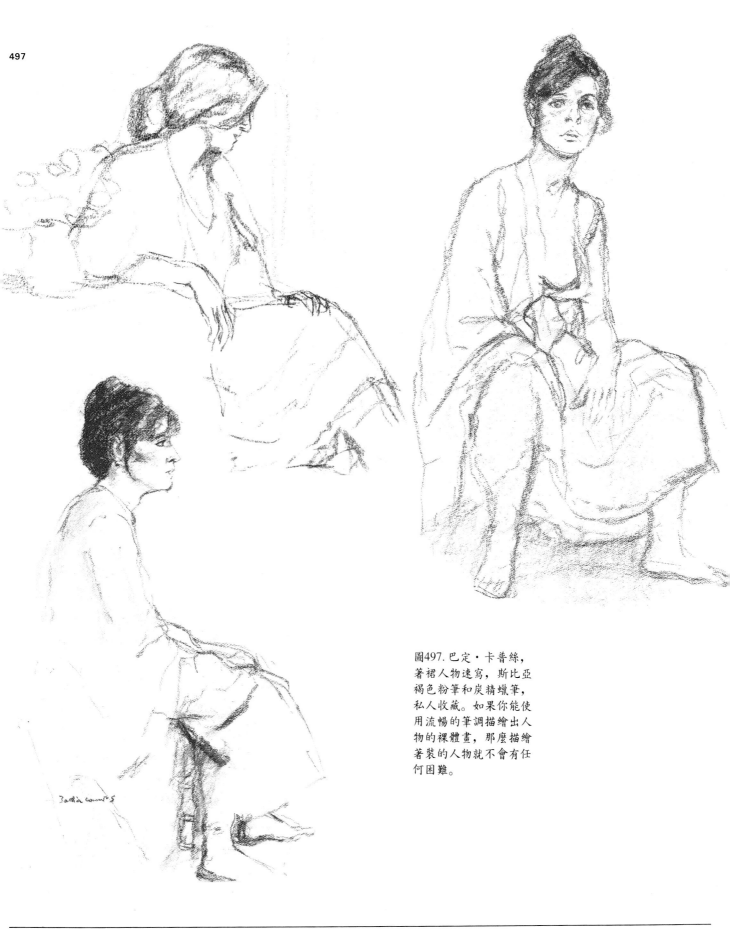

圖497.巴定・卡普絲,
著裙人物速寫,斯比亞
褐色粉筆和炭精蠟筆,
私人收藏。如果你能使
用流暢的筆調描繪出人
物的裸體畫,那麼描繪
著裝的人物就不會有任
何困難。

# 頭的標準比例原則

十五世紀時，且尼諾·且尼尼(Cennino Cennini) 在他的著作《工匠手冊》(Il Libro dell'Arte)中寫到：「我將為你制定出男性頭部的標準比例，」接著他又寫到：「我將保留女性頭部千變萬化的特徵。」彷彿女性是萬花筒！後來，當他研究了完美的典型女性頭部之後，又補充寫到：「女性的臉部特徵可分為三個部分：前額、鼻子以及鼻子與下顎之間的區域。」

且尼尼建立了一個與人體標準比例相似的頭部標準比例原則。正如下面這些圖例所示，這一標準比例所指的頭的高度，是從頭頂的外輪廓線（不包括頭髮）至下顎的距離。如圖499所示，一個成年人的頭從正面看可分成三個半標準單位長、二個半標準單位寬。其中前額的高度占一個標準單位（小孩頭部的比例因人而異）。請看圖499、500、501所示的頭部標準比例關係。注意：眉心、鼻和嘴都按標準比例位於垂直方向的中心線上，而眼睛則分布在水平方向的中央。讓我們從橫向來研究正面臉部五官的位置與它們的比例關係：

A. 顱蓋骨的外輪廓線（頭髮忽略不計）

B. 髮際線

C. 兩眉位置

D. 兩眼位置

E. 鼻底線

F. 唇外輪廓線

G. 下顎外輪廓線

請注意兩耳的位置：兩耳的高度與眉線至鼻底線的距離相等（一個標準單位C–E）。最後，讓我們比較一下成年人頭部與小孩頭部各部分間比例關係的差異，請看下頁圖504和505所示。頭部的標準比例原則特別適用於人物的肖像畫。當然，每個人的臉部都有其特徵，不可能百分之百地符合這一比例原則。然而，這一頭部的標準比例代表著普遍性的原則，如這個人和那個人的兩眼間距都相等，兩耳的高度等於眉線至鼻底線的間距，前額、鼻子以及鼻至下顎是三個標準單位，它們是等比關係。在你開始畫人的頭部時，應該考慮到這三個基本比例尺寸。

圖498至501. 如圖所示，根據頭部的標準比例原則，我們可以描繪男女的頭部輪廓。請看圖498(A、B、C)利用頭部標準比例原則設計的幾何圖形，你可以描繪頭的正面畫。從臉的正面及側面圖中，我們可研究一下頭各部位分布的比例關係。圖499至501所示，A表示頭顱頂部線條，B是髮際線，C是兩眉位置線，D是兩眼位置線，E是鼻底線，F是下唇外輪廓線，G是下顎輪廓線。

502

503

圖 504、505. 未成年的孩子頭
部的標準比例原則與成年人的
標準比例原則是不同的。小孩
的前額較成年人寬；眼睛的位
置不處於頭長的水平中間線
上，而兩眉線處於頭長的中間
線上。兩眼的間距比成年人的
寬，耳的比例較成年人大，短
且圓是小孩頭部的典型特徵。

506

504

505

圖502、503和506. 上面
這些素描作品由法蘭契
斯可·塞拉用鉛筆及藍
色粉彩筆描繪。注意成
年人頭部與孩子頭部部
位分布的比例不同。

圖507. 這四幅圖例是由巴塞隆納美術學院的教授法蘭契斯可‧克雷斯波(Francesc Crespo) 的學生畫的。圖A，瓊‧薩巴塔(Joan Sabater)；圖B，瑪麗亞‧佩雷拉(María Perelló)；圖C，荷西‧胡安‧阿圭羅(José Juan Agüera)；下頁圖，雷蒙‧韋魯德(Raimon Vayreda)。這些素描作品經巴塞隆納美術學院同意出版。

# 素描的藝術

一幅素描佳作，不是由於有著亮麗的色調，而是在於
素描本身的藝術家美妙

# 肖像畫

這兩幅肖像插圖是西班牙著名畫家和素描畫家法蘭契斯可・塞拉所作，他於1976年去世。塞拉是我的好友，我們曾合作出版兩本著作。他是一位人物畫大師，也是一個善於使用各種素描工具的畫家。他創作這兩幅肖像畫時我在場，使用的畫具有 HB、2B 鉛筆和紋理細膩的畫紙，另外，在距模特兒兩碼處裝有一盞一百瓦的泛光燈。整個工作時間約五至七小時，完成的作品用於為時一至一個半小時的美術課教學。

塞拉畫了片刻對我說：「今後我不想從事肖像繪畫了。一則太忙，沒有足夠的時間繪畫；二則肖像繪畫是一種受限制的藝術活動。對於畫家來說，肖像畫中人物形象與本人是否相像固然重要，但是體現素描自身的藝術性更為重要。然而，對於被描繪者而言，畫像與自己的相像才是頭等大事，他（她）希望看到畫面上再現出自己經美化的形象。所以，當肖像畫快完成時，作者要不停地修改作品，以滿足被畫者的種種要求，直至滿意為止。」雕塑家羅丹 (Rodin) 也有相似的觀點：「想要畫肖像的顧客，總是恪守一種令人費解且可怕的法則，這種法則扼殺了畫家的才華，而這畫家卻是由他本人挑選出的。」然而，回顧藝術發展史，這一現象並非永恒不變。肖像畫《教皇英諾森十世》是委拉斯蓋茲最優秀的作品之一，這幅畫每天受到數百名來到羅馬多里亞 (Doria) 美術館參觀者的稱頌。沒有人注意到英諾森本人是否與該畫相像，但凡是看到過這一作品的人都認為這是一件傑作。這樣的優秀作品不勝枚舉，其中也包括塞拉所畫的肖像畫。

著名的畫家及素描畫家安格爾遺留給後人許多關於肖像畫的精闢理論，這也是他的授課教案：

・肖像畫的依據是人的容貌，如果你能正確地對其容貌特徵加以誇張，你便掌握了肖像繪畫的方法。

・畫家在作畫時，要保持正確的姿態，身體不要因頭部轉動觀察而改變姿勢。

・繪畫前，畫家要瞭解作畫的對象。

・請您記住，儘管模特兒會不時的眨動眼睛，您不必理會它，只須將它當作是靜止的

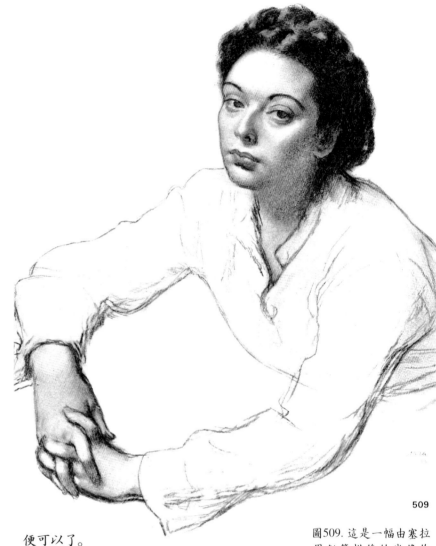

509

便可以了。

・避免過強的反射光線，否則可能破壞正常的採光。

肖像繪畫的第一步必須是研究人的姿態、光線，然後作幾張肖像草圖。模特兒的坐姿應舒適、衣著與髮型應自然。模特兒兩眼應注視畫家，視線與畫家的同高。

以下是標準肖像畫畫幅的規格：頭像或半身像的畫紙規格，為35×45公分；其中頭像中頭部的尺寸大約是12至15公分，半身像中頭部的尺寸是10至12公分；全身像的畫紙規格為50×70公分，畫中頭部大約是7至9公分。注意下頁的插圖，這是一幅古典的肖像作品，頭部展現出極細膩的明暗關係，而身體卻是由筆觸粗獷的線條勾勒而成。

圖509. 這是一幅由塞拉用鉛筆描繪的肖像作品。作者用極細膩的筆觸描繪了模特兒的手，而上身的衣著卻是用草圖形式畫出。模特兒的姿勢和神情很吸引人，這是畫家經一番推敲琢磨後所描繪的。

圖510. （右）這是鉛筆畫的傑出肖像作品，作者塞拉。他用極其細膩的筆觸描繪了模特兒頭部，上身的線條則極為簡練（頭與身體的筆觸形成繁簡對照，這是古典風格的範例）。注意襯衫的衣領，夾克衫的翻領，袖子和手的筆觸用錐形擦筆加以調色，體現了塞拉作品的特色。

510

J. serra

# 速寫

一支鉛筆和一張紙，這就是你用來研究、掌握和提高素描技巧所需要的全部東西。你最好用活頁紙，尺寸略小於本書，紙張是裝訂在一塊的，可當作畫板使用，以便於攜帶。要用軟性的鉛筆，4B或更軟的，或考慮用炭筆。一支黑色的麥克筆或一套有三至四種顏色的鋼筆，如黑色、灰色、赭色及黃色，創作速寫只要這些工具就足夠了。

創作的題材無處不在。請記住雷諾瓦的一句名言：「題材……垂手可得!」所有的一切，諸如樹木、海景、船等難以計數的景象與物體，都是你創作的素材。無論在家裡、在街上、在火車廂裡、在等候室裡還是在旅館，處處都是發揮你創作活力的場所。花一個上午去動物園或農場，去作動物速寫，正如雷諾瓦所說：「二隻母雞、三隻鴨子、一隻兔子、一隻貓和一隻狗就已夠我們速寫了。」

速寫是提高繪畫技能的一種最好的練習方式。正如梵谷曾對他的兄弟所說：「素描速寫就如同播種，是獲得一幅優秀作品的基礎。」好的素描或繪畫作品往往是一氣呵成。「快速」創作的作品，是畫家在靈感激發下創作出來的，它凝聚了畫家的自信心。當人們創作一幅作品時，往往對畫的最後效果缺乏自信，但是，如果以速寫的心態進行創作，那麼這種「恐懼」的心理便會蕩然無存。因此，速寫是一種輕鬆、自然的繪畫。

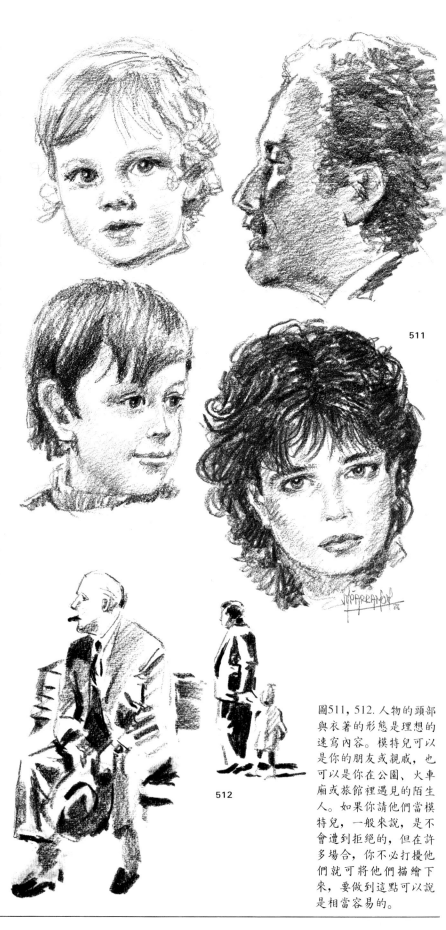

511

512

圖511, 512. 人物的頭部與衣著的形態是理想的速寫內容。模特兒可以是你的朋友或親戚，也可以是你在公園、火車廂或旅館裡遇見的陌生人。如果你請他們當模特兒，一般來說，是不會遭到拒絕的，但在許多場合，你不必打擾他們就可將他們描繪下來，要做到這點可以說是相當容易的。

圖513.動物園內各種珍奇的動物,還有鄉村的各種家禽,都為畫家提供了取之不盡的創作素材。

圖514.風景素描寫生有兩種作用,第一,你透過寫生提高了繪畫技巧。第二,這些風景素描寫生可為今後的作品提供素材。

塞拉用色粉筆和炭精蠟筆在淺米色畫紙上畫了
這六幅人物速寫。每幅畫耗時十五分鐘。塞拉
告訴我：「每隔二、三天，我就畫一幅速寫，這
樣做的目的，是為了豐富人物體態的素材。」同
樣地，如果你想創作出優秀的繪畫作品，經常
進行速寫，是非常有益的。

515

圖515. 這些人物裸體草圖是塞拉用色粉筆和炭精蠟筆繪製，它們耗時分別為五分鐘、十分鐘、十五分鐘。

在這樣短的時間內要完成一幅素描作品，畫家就必須簡要地觀察和理解對象的形體，落筆時使用概括性線條，從明暗交界處著手，迅速區分出對象的受光與背光，即明與暗兩大關係。總之，眼睛要在對象和整個畫面上「跑」，落筆要大膽。這也是繪畫的基本訓練，它幫助學畫者綜合運用學過的知識與技巧，並有效地加以發揮。

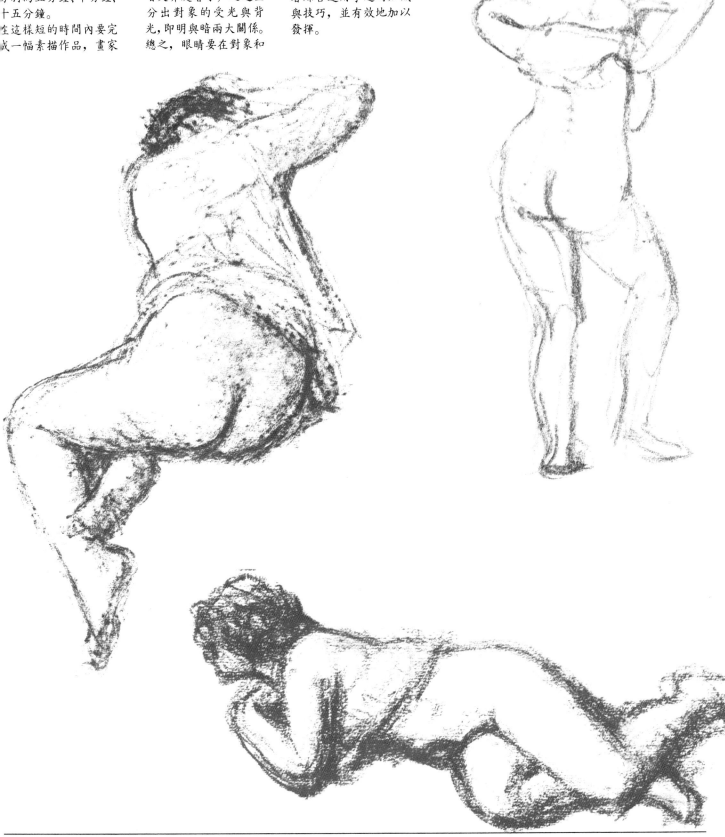

# 素描草圖

赫爾穆特‧魯厄曼 (Helmut Ruheman) 是倫敦國家畫廊主要的修復者，也是《油畫修復》(The Restoration of Paintings Wrote) 一書的作者，他在書中寫到：「我在巴黎與莫里斯‧丹尼斯 (Maurice Denis) 工作兩年，我永遠不會忘記他曾給我的教誨：在創作一幅畫之前，先快速地打一個明信片大小的草圖，描繪出對象的基本輪廓和色調。在任何情況下決不要放棄這看似微不足道卻是很新穎的主意。」

最初人們畫素描的主要目的是為畫作畫草圖，許多好的作品在繪製前都打過像明信片那樣大的素描草圖。例如，魯本斯就是這樣做的。他那些陳列在美術館和博物館內的作品，先是用一至二種，有時用三種顏色輕輕地打上輪廓草圖，然後再著一至二種油畫顏料，最後將初稿送到他的畫室定稿（他在那裡與范戴克 (Van Dyck) 和尤當斯 (Jordaens) 共同工作）。

畫家巴定‧卡普絲展示的二幅素描草圖（如圖所示），畫幅小的較粗略，大的較精細些。

這兩幅草圖都是用深斯比亞褐色粉彩筆繪製的，在最後的步驟，也用其他色粉筆顏料潤色一番。注意這些素描草圖中對象的位置、視角、姿勢的變化，特別是那些放在桌上的東西。它告訴我們，一幅作品的產生是需多畫幾次草圖的。

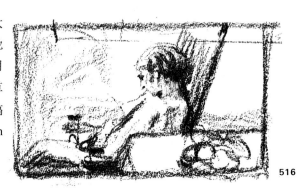

**516**

圖516,517. 畫家巴定‧卡普絲在這裡向我們顯示了他畫素描草圖的過程。卡普絲曾這樣說過：「有時一幅畫的構思是從描繪小小的素描草圖開始的，就像這張素描一樣。」素描草圖是很隨意的，不受任何約束，能充分發揮你的想像力和創作力，它所表現的應是你想要表達的。當然，素描草圖對於畫家來講，也是艱苦繁瑣的工作，為了創作出一幅優秀的作品，模特兒的位置及姿勢要不斷地改變，直到畫家滿意為止（圖517）。

**517**

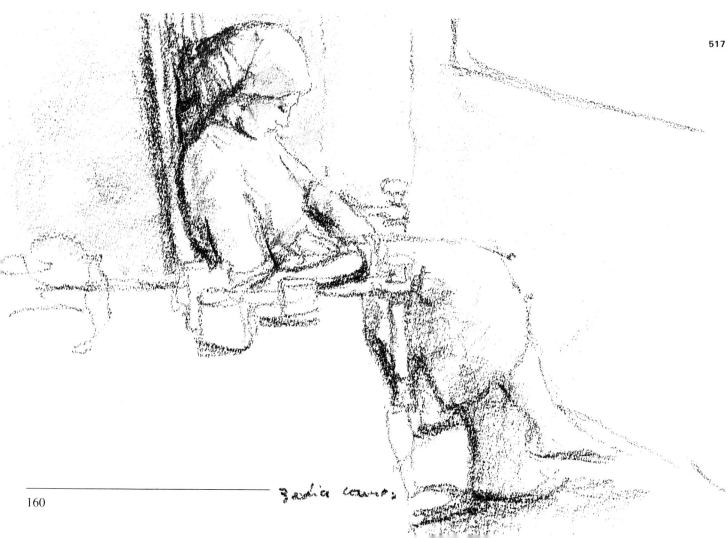

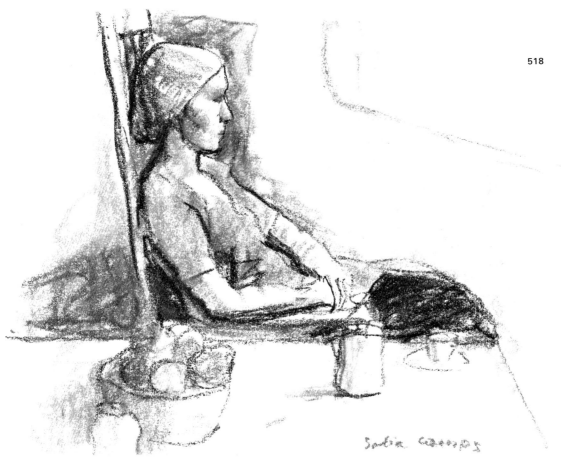

**518**

圖518.（這張巴定畫的素描草圖複製品只比原畫稍小些。）然後，可以開始研究色調層次和明暗對比。一般來說，我作草圖用的是色粉筆，一張18×24公分的畫紙。構好圖後我便擱下筆，等到第二天再設法解決剩下的問題，或者是尚待完成的部份。

圖519. 我用油畫顏料在畫紙上畫出一幅初稿，這同樣需要模特兒的密切配合。我要總結一下前面的草圖，將令人滿意的構思和設想移至這幅草圖之中。二、三天後，才開始確定的描繪。卡普絲就這樣向我們敍述了一幅成功的作品創作中都應遵循的過程。

**519**

# 主題的詮釋

直到十九世紀後期，才用「主題」這個詞來概括一幅畫的主要內涵。左叔華·雷諾茲爵士是一位著名的英國畫家，也是倫敦皇家學院的主席和創立者，他在一篇演說辭中寫到：「判斷一幅畫的主題思想恰當與否，是需要淵博的知識的。」在 1847 年巴黎沙龍展，托瑪·庫提赫 (Thomas Couture) 一幅題為《頹廢的羅馬人》(*The Romans of Decadence*) 的畫獲得了金質獎。這幅作品引起了觀眾濃厚的興趣，原因無他，而是為了這幅畫所包涵的內容和情節。那個時代的年輕畫家常說一句話：「人們要看的不是畫，而是它的主題。」這些年輕畫家開始投身於大自然中去寫生，如去楓丹白露森林。人們用輕蔑的口吻稱他們為巴比松畫派，他們的作品及內容在當時並不受到人們的喜愛。巴比松畫派的代表人物有盧梭、柯洛、米勒、杜米埃、庫爾貝，還有後來的馬內、莫內、畢沙羅、竇加、雷諾瓦、希斯里 (Sisley) 以及吉約曼 (Guillaumin)。他們是寫實派畫家，力求表現平凡、樸素的事物，描繪外界給他們的印象，如風景、普通的人、小的照片等。他們拒絕有主題的風景，而是去尋找繪畫的動機；或者，更進一步說，他們不是尋找「主題」，而是像畢卡索所說的，「我不尋找，而是發現。」他們發現了許多題材：擁擠的街道、公共汽車和小轎車、舞蹈演員、在河堤上的游泳者、雜技表演的瞬間。希斯里描繪洪水、竇加描繪賽馬，吉約曼是第一位描繪鄉村景色的畫家。利伯曼 (Lieberman) 是一位德國著名的印象派畫家，他曾說過：「描繪一朵玫瑰花或一個少女對我來講是一樣的。」因此，主題不再是某種超越現實的東西。主題可以很普通，如一雙舊鞋或一把椅子（梵谷作）、一輛自行車（沙金特作）、街區公寓的樓頂（畢卡索作），這些畫在當時引起公眾和評論界的反感。然而，它們在當今看來是一些主題極為尋常的作品，更被視為傑作高掛在牆上。因此，不必太擔心你的主題，它無處不在。或許你只要轉一下頭就可捕捉到一個主題。塞尚在給他兒子的一封信中寫到：「就在這裡，在河堤上，有無數可資創作的內容。同樣

一個景點，從不同角度觀察，就可畫出許多的草圖來，多到讓我覺得，只要坐在同一個地方向左右轉動，就可以連續畫上好幾個月。」

塞尚信中的觀點放諸四海皆準。但是如果你確實還未能捕捉到創作的題材，你可以去藝術館或美術館，買一些優秀的美術畫冊來研究，作品內容要選擇你所知道的人物或地方，這有助於你以後作畫。你將會注意到（這也是業餘畫家的金科玉律），一個主題的成功其實取決於詮釋：包括背景、構圖、結構、形體及繪畫語言；安德烈·洛特說是：「誇張、美化、減少、改變形狀，也就是詮釋。」詮釋就是作品反映畫家內心的感受，這就是一幅作品創作的主題。

「作品的主題就是你內心的激情與感受所要表達的東西。」

鄂簡·德拉克洛瓦

**520**

圖520. 作品的主題無處不在，有時你只要轉過頭去就可捕捉到。如圖所示的靜物畫，它上面的東西，如鉛筆、畫筆及水罐都是放置在我工作室輔助桌上的物品。

521A

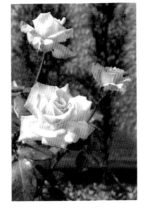

521B

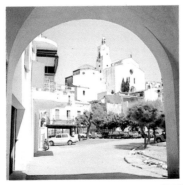

圖521A. 如塞尚對他兒子所說的那樣:「畫的主題是無處不在。」為了證明主題的豐富性,你可以去美術館及博物館參觀;或閱覽各種優秀的美術畫冊,研究類似作品的主題,看看其他畫家是如何選題的。另一方面,你可以透過攝影,訓練觀察及選題能力,同時也有助於解決視角與取景的問題。注意此頁照片中對於繪畫主題的選擇,在這些照片中你會發現:

a. 風景總是適合作素描或繪畫創作的題材。

b. 至於街景,你可選擇古老或現代的街道。

c. 頭像適合素描習作及肖像創作。

d. 戶外的人物形象是速寫的理想題材。

e. 碼頭景色對於素描及繪畫創作來說,皆蘊涵著取之不盡的素材。

f. 無論是一朵花還是一束花,都是色彩絢麗的題材,且你可以愛觀察多久就觀察多久,人物就比較做不到這點。

g. 靜物畫有利於你取景,因為整個工作都在工作室中進行。

h. 這是一個古老村莊留下的破舊街道,選擇這樣的內容作為創作的題材,較具詩情畫意。

i. 動物園的動物種類繁多,都是創作的素材。

圖521B. 一旦選擇好了所要表現的題材,下一步就必須研究取景的最佳視角,也就是說在不同的距離和方位中找尋最佳位置。

# 構圖的藝術

一位名叫路易斯‧勒巴伊 (Louis Le Bail) 的年輕畫家，在一次偶然的機會看了塞尚創作靜物畫的過程。他寫下了這段印象：「他拿來了一塊桌布，鋪在桌面上，桌布略有皺紋，然後將梨子和桃子放在桌布上的盤子裡，這個盤子旁緊挨著一個壺。他使用了補色，透過色彩的巧妙對比，使畫上色彩產生顫動感：綠色和紅色，桃子上黃色及藍色的陰影。他在每個水果下面放上硬幣，使它們傾斜，他習慣於用飽滿的精神、認真的態度來做這一項工作。」塞尚是一個真正的構圖藝術大師，他運用的究竟是什麼法則呢？沒有人知道，在構圖藝術領域裡是不存在解決一切問題的公式，這是一個需要用智慧來完成的創造性工作。如哲學家尚‧吉東(Jean Guitton)所說的：「智慧是無法言傳的，但我們可以指示正確的途徑，以激發他人的潛力。」藝術史學家沃爾佛林陳述道：「一幅作品的成功與其歸功於畫家本人的觀察，還不如說是畫家因對其他畫的觀摩而受到的某種啟發。」因此，首先你應該觀察優秀畫家創作的作品，並研究它們的構圖。安格爾說：「優美的構圖是局部與整體的高度和諧與統一，畫面細節不會破壞整體的藝術效果。」這一觀點可以用德拉克洛瓦的話加以補充：「請始終注意整體區域，以及引起你注意的物像。」所有的一切皆可以用構圖基本原則加以表示，正如古希臘哲學家柏拉圖(Plato)所述：

　　構圖意味著由整體中求得各局部的變化，
　　由局部的變化求得整體的和諧與統一。

構圖藝術體現在對象各部分的形態、色彩和位置等方面的差異，這種差異使整體的結構、色彩不會單調，而富有生氣。從而引起了觀察者的注意和興趣。但有一點你可以確信，這樣差異不至於大到使觀察者感到困惑、分散他的注意力。換句話說，各局部的差異相得益彰，互為補充形成了整體上的協調統一。

**522**

圖522. **構圖不良**。這幅繪畫的構圖基調太呆板，水果放置得太單調而缺乏表現力，它不會引起我們的注意。注意旁邊所附的對照圖，它以幾何圖形的方式表現出這幅靜物畫的結構特徵。

**523**

圖523. **構圖不良**。如圖所示，這幅繪畫的布局過於鬆散、繁雜，這必然導致觀畫者的注意力分散，這樣的構圖不能形成統一協調的格調。

**524**

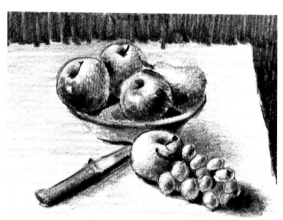

圖524. **構圖不良**。如圖所示，我們又看到一幅配置過於集中的構圖。正如你在附圖中所看到的，許多幾何圖形連貫為帶狀，使畫面缺少自然的情趣。

**525**

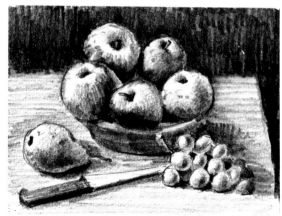

圖525. **良好構圖**。這是一幅畫面配置協調統一、又錯落有致的靜物畫範例。統一指整體布局的協調，變化則意味著畫面各局部的位置、放置角度並非千篇一律，而是富有個性。

# 黃金分割法則

527

526

圖526. 這幅風景畫顯示了如何運用黃金分割法則來獲得最佳的構圖效果。首先我們把「黃金點」移置由四個建築物和教堂鐘塔組成的群樓中心，從圖A中可看到，作品中體現主題的重心部分，在畫幅中的位置是可以接受的，但整個畫面顯得有些呆板。在圖B中，畫面的主體被移置一邊，太偏離畫面的中心。而圖C中，四個建築物及鐘樓組成的樓群，其中心位置是按黃金分割法則確定的，因此從美感效果來講，它是構圖的最佳位置。

我們知道，在公元前一世紀羅馬建築師維特魯維亞 (Vitruvius) 寫了一部題為《建築》(De architectura) 的書，並將它奉獻給奧古斯都 (Augustus) 皇帝。維特魯維亞是位畫家，他指導過龐貝 (Pompeii) 壁畫。像柏拉圖一樣，他也是一位藝術理論家。在龐貝工作期間，他研究了物體的各個組成部分與空間關係，找到了主題——畫中最重要的部分，在畫幅中的最佳位置。

最容易的辦法——顯然這不是什麼新穎的辦法，是將作品中的主體放置於畫面中心。為了打破這種過份對稱的呆板格調，畫面的主體也可移置一邊。但是，究竟移置多少最為合適？維特魯維亞找到了解決這一問題的答案，他制定了著名的黃金分割或黃金律法則。

「將畫面分割成數個部分，按美學分割比例法，大的部分與整體之比應該等同於小部分與大部分之比。」

## 黃金分割法則：

我們假設有一條長5英寸的線段。

| 2 英寸 | 3 英寸 |
|---|---|

如果我們將這條線段分別分成 2 英寸和 3 英寸的二段，按照黃金分割法，長的這條線段（3英寸）與短的這條線段（2英寸）之比，

這樣我們可以大約得到了 5:3=3:2的比例關係。如果我們計算一下，便得到了約為 1.6 的比值。維特魯維亞用更精確的數字來表示這一比率：

用數字來表示黃金分割法則，這一值等於1:1.618。

在實際運用中，如果你想用黃金

黃金點

差不多等於長的這條線段（3 英寸）與線段總長（5 英寸）之比，

分割法來分割線段，就將線段的實際長度乘0.618。

# 構圖

528

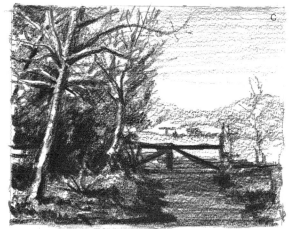

圖528. 德拉克洛瓦的名言：「自始至終要注意畫面的整體結構，也就是給你印象最深刻的取景效果。」這是構圖學的一個基本原則。將它實際運用，可用下列一句話加以概括：用幾何形來設計畫面的構圖。

許多人都覺得幾何形圖案在藝術上是最能令人接受的，這些人喜歡用幾何形圖案，而不太喜歡自然界有機物的鬆散形狀，如一片樹葉。透過幾何形狀所創造的構圖藝術開始於文藝復興時期，最初的幾何形狀是三角形(A)，在巴洛克時期畫家採用的是斜角圖案(B)，被稱為林布蘭公式。但是回顧人類歷史，特別是自巴洛克時期以來，幾何圖案有意或無意之中已壟斷了畫面構圖。注意素描畫(C、D、E)的構圖，這是結合幾何形體的寫生作品。

# 三度空間

529A

529B

530

529A

529B

530

531

532

531

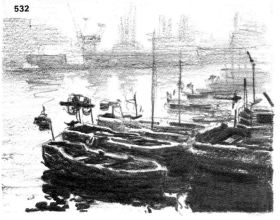

532

表現深度或三度空間：我們繪畫的平面是一個二度空間：高和寬。但是我們所要畫的對象都是立體的（三度空間）：具有高、寬和深。因此，為了在畫面體現物體的立體感，畫家必須在畫面上描繪出前景、中景與背景以及它們的相互空間關係。當然，我們也可利用一些其他的因素來加強空間的立體感。

圖529.（A和B）素描A是一幅以教堂為主題的風景草圖；素描B，在前景中增加了一棵樹，創造了畫面的縱深空間感，因為相對於較大的樹及它在前景的位置，暗示了空間的距離感。

圖530.如圖所示，這幅畫的立體空間是透過側面及水平面色調的描繪以增加畫面的層次感，產生一種具有空間深度的藝術效果。

圖531.透視是一種最普遍、最有效的用於體現空間深度的繪畫方法。

圖532.空間感經常得透過明暗對比關係來表現，這種關係在畫面前景中對比強烈，隨著場景的漸遠，則變得越來越淡，輪廓線也隨著變得模糊起來。透過這一手法，畫面可產生立體空間的效果。

# 按透視原理縮短線條

按透視原理縮短線條(Foreshortening)，是指畫家描繪位於視線傾斜或直角位置的物體在視覺中產生的變形。看過這些圖例你就可以想像藝術史上，畫家是怎樣嘔心瀝血地研究按透視原理縮短線條的規則，然後又一步步地用於實踐以追求藝術上的完美。

按透視原理縮短線條法解決了我稱之為「二度空間」的障礙，請看這兩隻我用這一法則繪製的手。如果雕塑家塑這兩隻手，那麼情況就不一樣了，因為雕塑家所處的工作條件是一個三度空間（高、寬和長），他們可以塑出與實際完全相符的二隻手，它們是有體積的。但是畫家的繪畫條件是一個二度空間（高和寬），因此，畫家只得用光線和陰影的效果來表現這第三度空間，在畫面上創造出一個三度空間的幻覺。

我們平時習慣於用三度空間看物體，大腦中的視神經已經將外界立體的東西加工成了平面的物像，也就是說將處於第三度空間的物體排列到相應的二度空間的位置上。這樣就有了在平面上再現三度立體物的法則：

我們必須將平時肉眼所見的三度空間的物體，按照透視原理縮短線條，將其在二度空間再現。

但是要在畫面上創造出三度空間並不是件容易的事，我們必須遵循以下三個基本因素：

1. 習慣於不用三度空間認識物體。換句話說，把立體的物體看成是平面體，這需要改變我們看東西的態度。

2. 從平面到立體過渡的寫生。一開始練習畫臉的全側面，進而描繪四分之三的側面（半側面）；最後要試畫一張臉的正面畫，所見的鼻子的縱向長度的線條須按透視原理縮短。

3. 將物體看成是由形體或色塊組成的。當你畫從正面看的鼻子時，可把它看成是由各種明暗色調所組成的平面圖。「我畫好了形狀及色調，旁邊有另一個更大的形物，然後高光點，那裡是明調子區……」彷彿它只是一張僅顯示二度空間的畫紙。

圖533. 米開蘭基羅，《神聖家庭》，佛羅倫斯工藝美術館。整個文藝復興時期的畫家都熱衷於使用縮短線條的法則繪畫，我猜想，這可能是為了顯示他們作為一個傑出的素描畫家所具有的高超技藝。注意在這幅畫中的聖母瑪利亞的左胳膊是根據縮短線條的原理繪成的。A為它的習作。

圖534,535. 如圖所示，我們看見運用透視原理繪的兩隻手，食指指向前方。為了描繪這兩隻手，我採取了這樣的辦法：用左手指著鏡中的自己。你不妨也試試！這是練習的好方法。

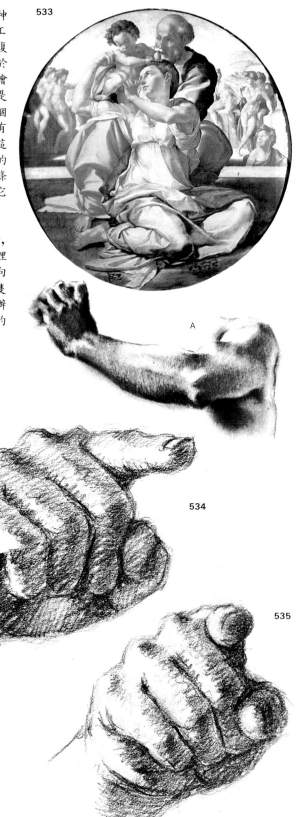

533

A

534

535

素描的實踐

# 墨水及油性粉彩筆的素描

用一支蘆葦或竹削成的畫筆及油性粉彩筆來作這一練習。你可以在家裡畫如圖所示的這雙運動鞋或靴子。我使用了格倫巴契(Grumbacher)牌的中等紋理畫紙、一支用於勾勒輪廓的HB鉛筆，並將一支規格為nº2的畫筆柄削成竹筆使用（圖541），還有一支林布蘭牌的粉彩筆。

請看圖542中，用於這個練習的顏料，當你看了這雙運動鞋的描繪過程，你就可以用這些顏料做練習了。不過，在開始做練習之前，先用蘸了墨水的竹筆在中等紋理的畫紙上劃幾道，試一試筆的濃淡。

圖537. 這是一雙具有代表性的鞋子，有諸如灰白或紅白等顏色。在日光照射下，我從俯視的角度畫出這雙運動鞋。

圖538, 539. 這雙運動鞋給人的第一印象似乎結構簡單，容易畫，其實不然。這是一個結構複雜的繪畫素材，倘若你一開始不設法簡化那些外輪廓線條以及明暗色調，那麼要畫好這雙運動鞋是相當困難的。

537

540

538

539

541

542

圖540. 用鉛筆勾勒出運動鞋的輪廓後，第二步就用蘸上墨水的竹筆進行線條筆觸的描繪。注意運筆前要排除存留在筆尖的多餘墨水。

圖541. 雖然，可以在美術用品店裡買到蘆筆，但也可以自製一支。方法：將舊的畫筆柄一端削成斜角，為了讓筆尖能儲留墨水，在筆尖縱向切一道凹槽。

圖542. 這些是我過去用來繪製運動鞋（如圖545所示）的油性粉彩筆顏料。

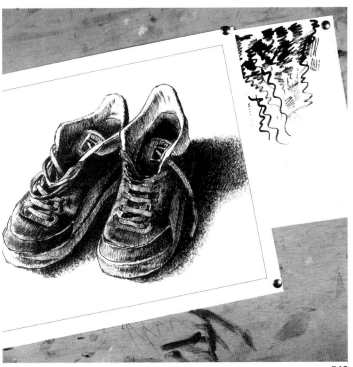

544

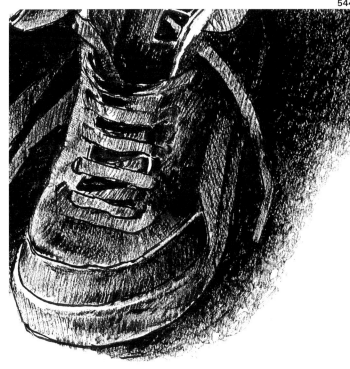

543

545

圖543. 完成竹筆繪畫的
階段，最後這一步驟，
需要用油性粉彩筆來完
成。為了正確地繪出明
暗關係，我使用了一系
列灰色的色階，它們是
使這幅素描獲得成功的
重要因素。注意被固定
在板上、與畫紙有著同
樣質地的試紙。在繪畫
前，可用竹筆在它上面
畫幾下，檢查線條的深
淺是否恰當。

圖544. 為了獲得準確的
色調層次，你可用竹筆
在試紙上反覆練習。要
想成功，你必須使用不
會漏墨水的蘆筆或竹
筆，當然，關鍵還是在
於你的技能和經驗。

圖545. 油性粉彩筆於
墨水顏料上不會有什麼
困難，但油性粉彩筆的
不透明特性，極易覆蓋
其他顏料。因此，在使
用這一顏料調色時，很
重要的一點是要讓蘆筆
或竹筆的線條仍能顯
現。但另一方面，油性粉
彩筆覆蓋顏料的特性，
可增加素描的可看性。

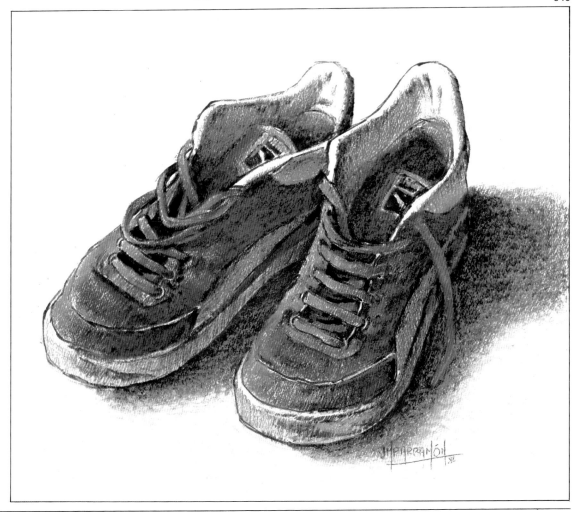

# 炭筆、炭精蠟筆和白色粉彩筆

這幅素描畫是由克雷斯波（圖546）所創作。他是我的一位好朋友，也是畫家、美術學院的教授和博士。近幾年，又擔任巴塞隆納大學美術學院的院長。他曾獲得好幾項素描及繪畫的最高獎。其作品在西班牙和義大利展出了二十多次。他創作了許多題材的作品，尤其擅長於描繪花瓶、壺等靜物畫，以及裸體畫。克雷斯波對我說：「人體對我來講是進行創作活動最重要的素材。我在美術學院一星期上二天課，除了從事理論研究及課前準備外，就抽時間畫人

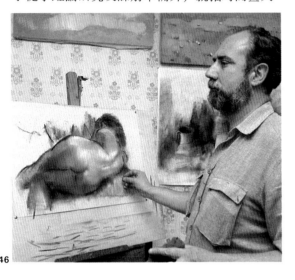

46

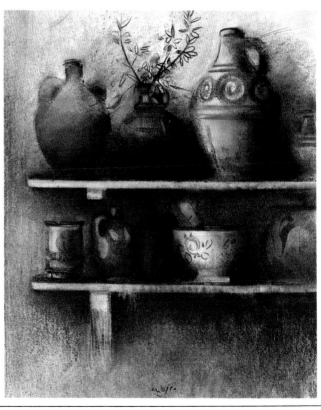

圖546.（左）這是克雷斯波，這本書的許多插圖都是由他畫的。在這兒，他向我們顯示了使用炭筆、炭精蠟筆以及用白色粉彩筆創作女性裸體畫的過程。

圖547、548.這是由克雷斯波創作的兩幅素描畫，使用的是炭筆，左邊的人體畫及下面的靜物畫的畫幅都相當大，寬1公尺。

547

體，這個題材從不令我厭倦。」（圖547、548，這些是克雷斯波教授最喜愛的素材。）克雷斯波的畫室在頂樓，有一個陽臺，兩個房間和一個更衣室。畫室內到處是畫板、畫紙夾、繃畫布的框子和畫框（「我的財產是畫框」）、完成或待完成的素描和繪畫作品（「我總是同時進行五至六幅畫的創作」）、三個畫架、一張有抽屜的輔助桌（桌腳上裝著輪子，以便於取畫筆和鉛筆），在角落還放著一個給模特兒使用的平臺，另外還有立體音響設備。

模特兒走進了更衣室，脫了衣服。克雷斯波便打開了唱片機，他腦海裡已設計好模特兒的姿勢，所以很快便進入了創作。唱機播放著威爾第的納布科合唱曲。

克雷斯波喜歡站著畫素描及繪畫。他沒有作平面幾何圖來確定對象的基本輪廓，而是直接描繪出對象的外輪廓線條。他用目測的方法衡量

548

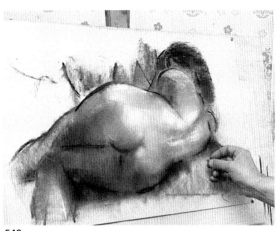

**549**

**550**

圖549、550. 左圖是最後
階段的完成作。右圖是
作品最初的落筆筆觸。

圖551,552. 克雷斯波繪
畫的第一步是勾出對象
的基本輪廓,描繪各種
明暗調子,將三度空間
的物體再現於平面。

**551**

**552**

模特兒各部分的比例尺寸,使用炭筆作畫。他
先是站在一個角落,然後一會兒向左,一會兒
又向右,變換著位置。在繪畫前,他在試紙上
試了一下筆觸。繪畫時手在臀部和大腿間擺動,
從一邊移向另一邊。忽然他畫一條線,一條非
常有力的線條。接著,他又畫了一條,然後停
下筆來,比較著模特兒與畫上的形象。克雷斯
波工作時專心一致,他描繪的線條都是經過目
測、衡量,色彩強烈而準確。他在繪畫的一開
始就運用強勁的結構線條,並且直接用平面的
構圖在畫面展現出三度空間的物體。他繪畫的
另一特點是當他描繪陰影區時,是使用炭筆的
平面。他畫一下,然後用錐形擦筆調和一下筆
觸,接著再畫一陣子,再用錐形擦筆調和一下
……但是他每次調和色調總是留有餘地,似乎
他要留一半待以後完成。「為什麼?」我問他,
他的回答很明確:「我是這樣考慮的,一幅畫的
局部重要性總是次於整體結構,所以,各局部
色調的調和工作應該放到以後同時進行。例如,
若我現在完成了脊椎骨陰影區的筆觸的調和工
作,那麼可能會造成它的色調比畫面其餘部分
要強。」克雷斯波開始用炭精蠟筆給畫面著色。
他用的炭精蠟筆大約3公分寬,他用它的橫面
繪畫,然後又重複上述的程序:畫一會兒,調
和一下筆觸,然後停下來比較一下,接著再畫、
再調和筆觸。他喜歡用他的手指調和筆觸,很
少使用錐形擦筆。
接著,他用白色粉彩筆來增加畫面的亮度。「難
道你非要使用白色粉彩筆?」我問道。「粉彩筆

較柔軟、易著色，可快速地上色塊。」他使用白色粉彩筆的方法同炭筆、炭精蠟筆一樣。同樣地，他先繪出大片的白色區，而不急於調和這些筆觸的色調（圖555）。

他又開始重複前面所做過的：調和、描繪、再調和（圖557）。最後他說道：「我現在該給畫面上固定劑了，這瓶固定劑剛好夠用於這幅畫。」接著，他想停頓幾分鐘，讓畫面的固定劑乾固。他點燃了雪茄煙、洗了手、隨便地攀談了幾句。

當他又重新開始工作時，又恢復到之前的果斷神情。但他的運筆速度慢了下來，更多地比較、審視，終於他說道：「就這樣吧。」說完就在這幅素描（圖558）上簽名。

半個小時以後，攝影師和模特兒都離開了，克雷斯波突然喊道：「等等！等等！」他又走到了素描前，並說道：「你知道，這肩膀的線條……還有這背部的角度……」接著又補充道：「還不能拿走它，今天下午我要再看看，那時頭腦更清醒些，或許會發現一些不恰當處。我不喜歡這樣，總是無法按時畫完。」這就是克雷斯波。

圖553.（左）克雷斯波用白色粉彩筆的橫面描繪了亮面。在這一階段，他還沒有使用錐形擦筆來調和色調。

圖554.（下）圖例顯示了克雷斯波的觀點：對象的整體結構比局部重要，因此，首先要強調構成對象形狀的整體結構。

553

554

圖555. 在這一階段，炭精蠟筆的色調作了初步調和。注意，白色粉彩筆在畫面的白色區作了亮面處理後（未調和），炭精蠟筆的柔和色調得到了加強。

555

圖556.（下）在進行最後階段的繪畫之後，克雷斯波向畫面噴射固定劑，以固定顏色。

圖557,558. 畫家正確處理了整體與局部的對立及統一的關係，採用了勾勒外輪廓線、建立色調區、使用調和技術以及加強明暗對比的手法成功地創作了這幅素描作品。

556

557

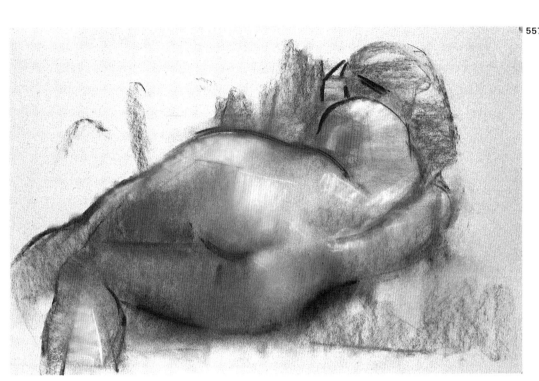

558

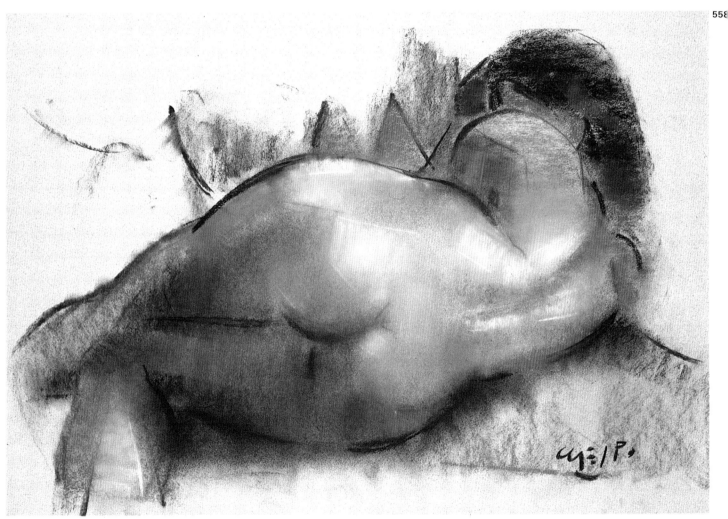

# 用鉛筆畫裸體畫

559

560

561

562

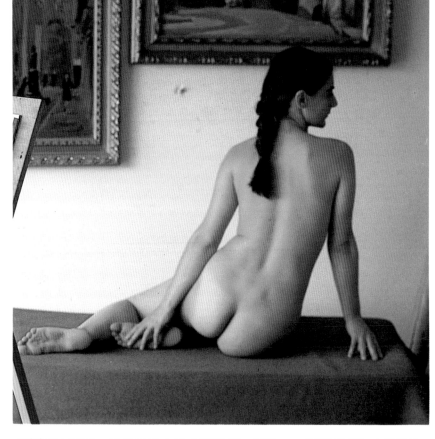

前幾頁中已提到過，學習素描的最佳方法是畫女人的裸體形象。在這兒我再補充幾句，如果用鉛筆描繪人體，會更有樂趣，因為黑色和灰色的基調最適合表現裸體畫。我們來看一下人體寫生。我先要求這個模特兒作出各種姿勢，然後選擇了她背部朝著我的姿勢（圖563）。我使用阿奇斯牌光滑紋理的畫紙，規格50×50公分，頭的直徑7或8公分。我用的是3B及6B的純石墨鉛筆，但勾勒輪廓用的是一支HB鉛筆和一塊軟橡皮擦。正如你所看到的，整個畫幅幾乎是一個正方形，模特兒的基本形態是一個三角形，頭與身體的比例可以根據人體的標準比例原則推算出來，從頭頂至恥骨的縱長共有四個頭高。

用鉛筆作為測定的工具，設垂直與水平的參照線，藉此我勾勒了模特兒的整體結構（圖565），又經過反覆比較修改，直到將整個輪廓大致確定下來後，才開始畫灰色調。這時我沒有採用調和筆觸的技巧，努力使筆觸保持某種程度上的均勻，以便達到整體上的協調。

在這裡提醒你注意：石墨有著黑色、釉質、易掉色的特性，所以你應該盡量避免與畫面接觸，且要經常洗手，一幅由優秀的職業畫家完成的素描畫應該絕對乾淨。另外，要防止汗漬弄髒畫面。畫面上被汗漬弄髒的污跡起初是看不見的，但上了中灰色或淺灰色調後，污漬顏色會變深，而且擦不掉。

如圖571所示，繪畫已進入了中間階段，但這一階段的暈塗效果（Sfumato）已能預示出最後的樣子。一旦你到達了這一步，就要注意下列幾點：循序漸進地畫出明暗對比關係、不斷地對照比較、小心不要著色太深，因為將色調加深很容易，但保留亮部卻是非常困難的事。記住，肉體質感能用白和黑的明暗關係來表現。極大部分的亮面呈現出非常淡的灰色，亮

圖559至563．如圖所示，你看到專業模特兒的各種不同造型。一個優秀的模特兒會憑著一種直覺，作出使畫家感興趣的姿態。

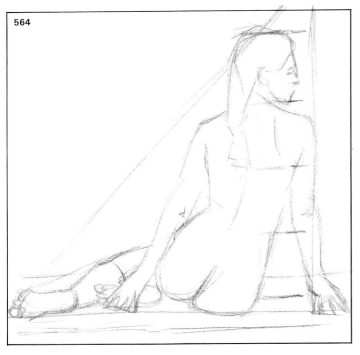

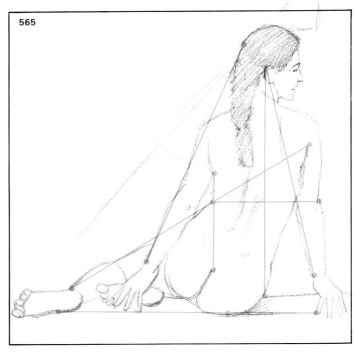

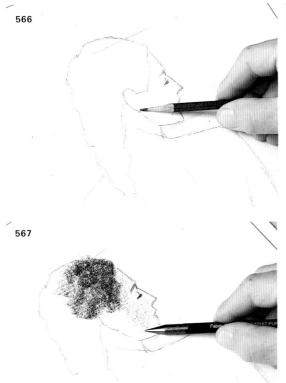

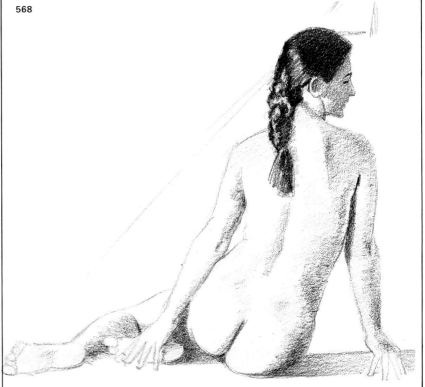

圖564. 我可以用三角形來確定模特兒的這一造型。根據人體的標準比例原則，我測出了模特兒的頭與身體的尺寸比例。

圖565. 這樣的人體形態結構用上述打底框的方法可以很容易地解決，不過也可用傳統方法測量：用鉛筆作為目測工具，再按照透視法繪製對象結構的參照點和線。

圖566. 可使用HB鉛筆來完成這張素描的第一步，HB鉛筆留下的筆跡很淡，以後建立色調層次時，容易掩蓋，較不會留痕跡。

圖567. 一旦完成了暗調子區的描繪工作，就應該開始使用純石墨的3B鉛筆。筆尖與畫面須成一定角度，在畫面上留下粗線條，以此來確定中灰色調的區域。

圖568. 暗部重點區域的筆觸要均勻，以便以後調色時，這些區域可以獲得統一和諧的關係。

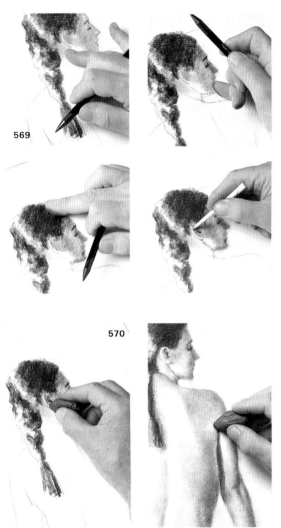

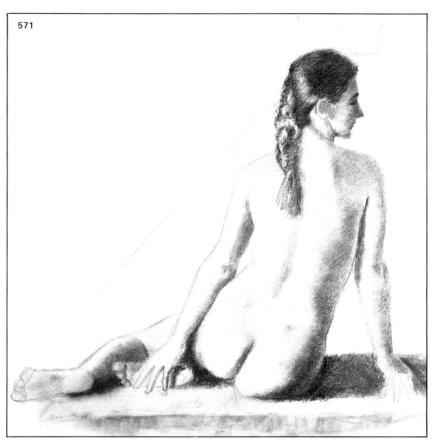

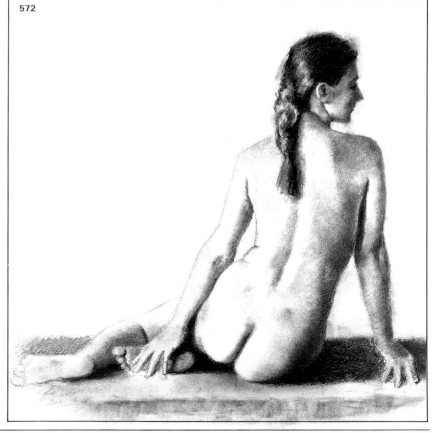

面受光線的影響，在「淡灰色」區出現了許多散置的白色「碎斑點」。注意圖572、574所示。由於肉體是柔軟的，不是冰冷的金屬或機械。因此，描繪人體輪廓的明暗層次變化時，從亮面到暗面，必須使用暖色調的、模糊的、以及柔和的筆觸。你可以從圖例中觀察到這一特徵。在這幅素描的最後階段（圖572），是一個建立明暗調來塑造物像的階段，運筆應該慢些，要準確、反覆多次地進行。我要特別強調「反覆多次」這個詞，每次下筆和調色都要仔細謹慎，不斷比較，每加深一次色調，人物形態就要發生一些改變，所以一定要控制好，且要適度。

**573**

圖569. 注意交替使用手指和小的錐形擦筆調和色調區後，所產生的畫面效果。

圖570. 柔軟的橡皮擦也可以用來「畫畫」。在這幅畫中，用橡皮擦「畫」了耳朵的外輪廓和背部的亮面。

圖571. 調整色調、建立明暗關係，是一項非常細緻而又辛苦的工作。

最後我使用了純石墨的6B鉛筆，點綴了暗部重點。當渲染了人體的明暗色調層次後，這幅素描才算真正完成了。

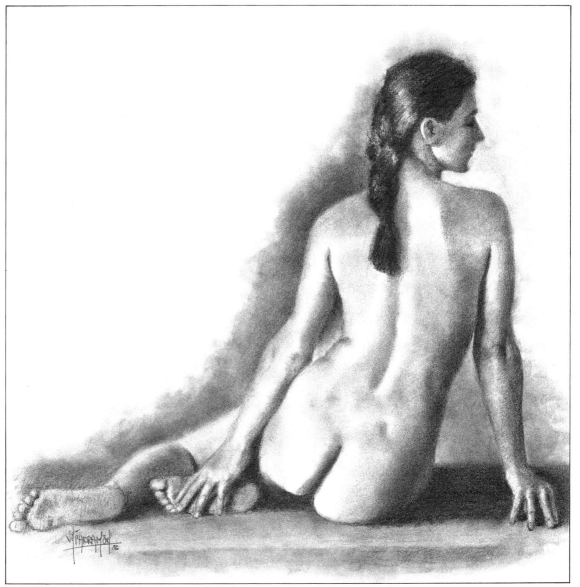

圖572. 至圖示的階段，此畫已近完成。6B鉛筆可以描繪出的色調層次，包括最深的暗色調區和淺得無法察覺的灰色調區。

圖573. 這幅畫可視作攝影中人物頭部的特寫鏡頭。注意灰色調的層次，是經調和產生的效果，也是畫面最終要達到的藝術效果。

圖574. 用石墨鉛筆描繪的素描作品，可以噴固定劑於畫面，所形成的保護膜可以保護畫面，防止脫色。然而，採用這最後的步驟之前，我建議你要稍稍等待數天。期間不要去看畫(提香便是這樣做的)，過幾天再去審視它時，就會有新的感觸，然後再稍加修改。如此，一幅作品才算告成。

**574**

# 用色鉛筆畫肖像

為了做這一練習，我畫了三幅習作：第一幅畫面為模特兒手拿著書，正在閱讀，似乎畫家強調的主題是「正在讀書的婦女」。因此，這不算是一幅肖像畫（圖576）。第二幅素描習作，用紅色畫扶手椅，與它實際的色彩相符。但扶手椅的色調太深，迫使我加強了人物的色調，使得這幅畫看來不太像是一幅素描作品（圖577）。

第三幅，也是最後一幅素描習作，是一幅真正的人物肖像素描（圖578）。一開始我用的是

圖575. 這位上了年紀的婦女，坐在家中紅色的扶手椅上，是絕佳的肖像畫題材。

圖576、577、578. 這三幅草圖是肖像作品的習作。第一幅更接近於速寫，而不能稱作肖像畫。第二幅由於用了較強烈的深紅色畫扶手椅，因此其他物體也要用較深的色調，這樣才能使畫面協調。然而，這種色彩的使用方法，使這幅

575

576

577

圖579. 首先是按比例畫出老婦人的輪廓草圖。

HB鉛筆，因為HB鉛筆比色鉛筆容易擦除。我畫了模特兒的橢圓形臉，估算臉長約10至12公分，依據這一尺寸進行計算比較，得出模特兒頭與上身的比例關係。接著著手畫出模特兒的臉部特徵。安格爾曾說：我們見到的一切，都可依其特徵畫一幅漫畫。因此，我們必須努力尋找出模特兒最明顯的特徵：如狹窄的前額、銀白色蓬鬆的頭髮。頭部的標準比例原則表現在這位老婦人的頭部，但前額例外，它顯得窄了點，不是標準比例。眉毛與鼻子、鼻子與下額的距離，是符合標準比例關係的。準則中最基本的一條：「兩眼之間的距離等於一隻眼睛的寬度。」在這個例子中得到了實現。談到眼睛，安格爾認為畫眼睛必須分開進行，彷彿你描繪的是兩隻不屬於一張臉的眼睛。頭部的構圖完成後，用威尼斯紅鉛筆再描一下臉部輪廓線（圖580）。

畫看上去像是繪畫，而
不是素描畫。第三幅草
圖較為恰當，它適合畫
肖像畫。淺色粉筆適於
表現淺色調的畫面；從
這幅畫，可以清楚地看
出這位老婦人的性格特
徵。

**580**

圖580. 這一步驟主要是
表現老婦人頭部及臉部
的特徵，五官的位置是
依據人的頭部比例原則
確定的。

**581**

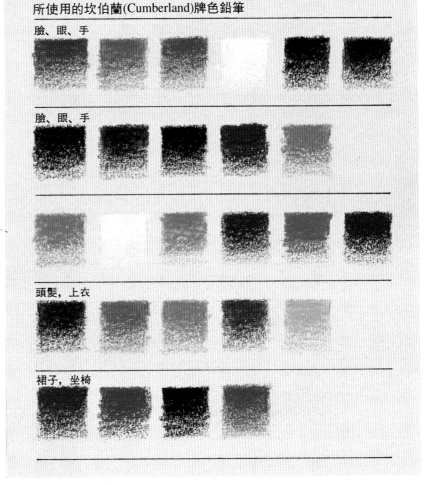

### 所使用的坎伯蘭(Cumberland)牌色鉛筆

臉、眼、手

臉、眼、手

頭髮，上衣

裙子，坐椅

這時，應該開始使用色鉛筆。先看一下這個圖
表，顯示了色鉛筆的色譜範圍（圖581）。我在
人物的臉部著以焦赭色，然後用洋紅潤飾，臉
部亮處用白色。接著，用深褐色畫眉色，用圖
582上所看到的深得幾乎是黑色的深紅色畫眼
瞼外輪廓線，又用赭色畫眼睛的虹膜。瞳孔用
黑色畫，瞳孔的亮點用白色表示。

**582**

圖582. 色鉛筆的使用特
徵是漸進的，且色調要
很精細，不宜一次著色
很深。

我用黑色和灰藍色畫眼瞼。然後畫頭髮，左側頭髮用赭色，右側亮區用白色，其他部分用法國灰色和鈷藍色。然後用焦赭色和一點洋紅畫脖子，再用深紅色加赭色和洋紅（圖582）。襯衫有兩種基本色調：陰影區基本上用暖色調，光線照到的部分基本為冷色調。我用橄欖綠、深灰藍和深紅色，加上焦赭色、黃色、青銅色和銀灰色描繪光線（圖582）。裙子用的是深灰藍、普魯士藍和黑色。之後我加深了手和腿的色調。再用洋紅描繪扶手椅，作為頭的背景色。環繞手與肩膀邊緣的淺陰影區，則採用鈷藍色（圖583）。

注意，扶手椅的紅色使頭部的色調看起來更亮些，這證實了鄰近色對比的效果（Simultaneous contrast）（參考圖475A和B）。作為補色，我加深了臉部和頭髮的色調。

583

584

圖583、584. 從這兩幅肖像畫中你可以看到：畫中的人物色區是多麼複雜，特別要注意臉部與頭髮這二塊區域，它們經常是較難畫的部分。也要注意光線與陰影的效果，例如這位老婦的襯衫和手的立體形狀，是通過複雜的明暗關係的描繪來顯現的。在這裡我取了人物的頭部鏡頭，目的是讓你注意這個區域的用筆比其他部分要精細和複雜得多。

585

頭部的色調多集中在臉部（圖583）。必須減弱背景紅色調的強度，以便獲得較好的整體的明暗對照關係。接著再完成背景物的描繪（圖584）。

我用很細膩的筆觸描繪頭髮，使它產生立體的感覺。又增加頭髮的亮度，讓它的輪廓、形態更鮮明，這樣便完成了頭髮的部分。眼睛部分用的是赭色、威尼斯紅、深褐色和黑色。在眉毛上再加深色調，眼瞼著以紫色和灰色，在左邊的眼球上略加了點灰色（圖585）。著紫色、藍紫色、深紅色於扶手椅上，檯燈用的是綠色，

背景中的書、唱片和收音機用的是深褐色，書架投下的陰影用深灰藍色和藍紫色。但是我還沒簽上名字，我將此事多延一天再做。可以從鏡子中審視已完成的肖像畫，這是一種識別任何不易察覺錯誤的傳統方法，因為鏡子能夠頗為客觀的反映作品。

圖585.這是最後的完成稿。通過色鉛筆的色彩調用，模特兒的形象與性格特點充分地體現出來。

# 粉彩畫

我們再次採訪法蘭契斯可·克雷斯波時，他正要畫一幅靜物素描。題材為：藍色邊飾的白瓷瓶和瓶中的銀蓮花（圖593）。

克雷斯波使用白色中等紋理的法布里亞諾(Fabriano)畫紙。他有超過一百五十種色彩的粉彩筆，都放置在左面附設的桌子上（圖587）。冷色調的粉彩筆放置在桌面的左部，暖色調的筆放在右部。在冷暖色筆之間，有一塊空間，這裡放著使用頻率最高的粉彩筆（圖588，589）。

克雷斯波按照傳統的方法使用粉彩筆。第一步，他用軟性的炭條勾勒出輪廓線。他說：「正如你所知，用炭條勾勒輪廓容易用橡皮擦擦掉。」接著，他重新勾勒輪廓，這次用的是黑色粉彩筆加深靜物側面及外部輪廓的線條。此時，他持黑色粉彩筆的手勢彷彿是在執一支鉛筆。最後，他用粉彩筆進行平塗，並用他的手指調和筆觸。

圖590、591、592. 克雷斯波工作時就近放了一大組顏料，並根據不同的需要，取一點或一大條。當他畫線條時，他像持鉛筆一樣拿粉彩筆；當畫大的色塊區時，他用粉彩筆的平面下筆。他始終用手指摩擦筆觸。

克雷斯波在勾勒物體輪廓，塑造物體結構方面，有他獨特的方法，與其他畫家不同。他只用幾分鐘，便簡單地按比例勾畫出物體的整體結構草圖，似乎是做一件世界上最容易的事。你可以從圖594中看出他繪畫技巧的熟練與敏捷程度。你也要注意，圖595的冷色調區、背景的陰影區有一種幽深感。

談到克雷斯波的創作，會給人一種印象：他這樣畫並不難。確實，如果看看他的工作，你會認為每個人都會這樣想：我也能像他那樣作畫，如他一般用黑色粉彩筆畫那些植物葉子的側面輪廓，畫花瓣和鮮花，用各種色彩描繪出空間感。

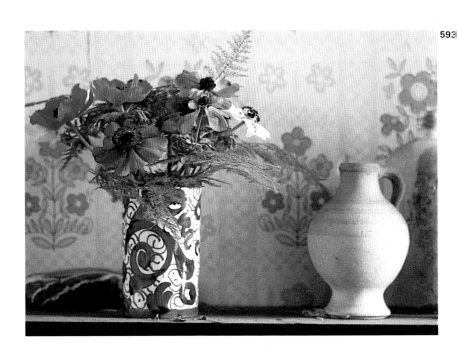

593

595

圖593.（上右）這是一幅用粉彩筆畫的靜物畫，畫的題材為有藍色邊飾的瓷瓶，瓶中插著一束銀蓮花。

圖594、595.這是粉彩筆畫的草圖，從畫中可以看出，克雷斯波的繪畫技藝是何等嫺熟敏捷，流露出一位畫家非凡的自信。這兩幅畫僅用五分鐘便畫完。

他開始為花後面的葉子畫背景色調，然後用藍色描繪了插在花瓶裡的這些花朵，整個過程就是這樣。但是要描繪出一幅靜物畫並非你想像的那麼容易，克雷斯波的繪畫技藝也不是在一夜之間就練成的。「當然，」他邊說邊繼續工作，「我從事素描和繪畫的創作有二十年了！」

瞭解了克雷斯波繪畫的整個過程後，你不妨按照他的示範親自繪製靜物畫。或許，一旦你動了筆，你的創作興趣就會變得越來越濃，這就是我寫這本書的目的，我用此話作為結束語。

圖596. 為了能夠用深色和淺色調來描繪花朵，克雷斯波用中間色調描繪了背景。畫家通常先處理最大色區的色調。

圖597.（左下）克雷斯波在花朵的背景上用了深綠色，這與花朵的淺色調形成了戲劇性的對比效果。

圖598. 在這一階段，明暗對照的難題已解決了，亮面在花朵上，整幅畫的色調和諧統一。「有人認為，」克雷斯波說道，「有必要留一小部分沒有上過色調的區域，顯示出紙的白色，這樣可以給人一種更自然的感覺。」然而，這觀點並不完全正確，因為太多的白色區域會轉移我們的注意力，破壞了一幅作品的整體效果。

596

597

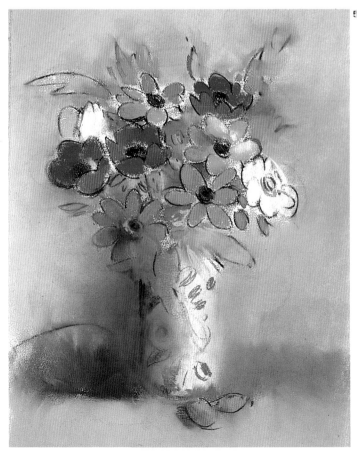

599

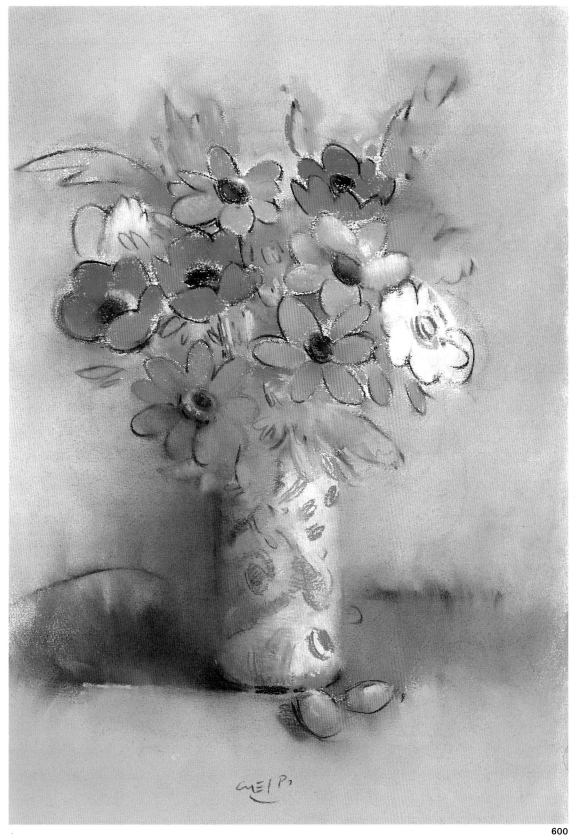

圖600. 這是最後的完成
作品。整幅畫給人一種
質樸、賞心悅目的感覺。
美麗的花朵彷彿就是野
生的銀蓮花，誰見了都
會流連忘返。

600

# 專業術語表

A

**Acrylic paints　壓克力顏料**
基本原料是人造樹脂。二十世紀六〇年代開始用於繪畫作品的創作。呈糊狀液體，類似於油畫顏料，管裝出售。壓克力顏料是作為水溶性的顏料使用的，但是一旦乾了之後，就很難去除。

**Alla prima　直接畫法**
義大利語是「一次」的含義。這種繪畫技法不必著底色，不需要什麼準備工作，可一次完成。

B

**Back lighting　逆光**
從模特兒背面射來的光線。從畫家的視角看，這樣的光線會產生過多的陰影區。

**Binary colors　第二次色**
英文也可寫成 Secondary colors，它們是紫色、綠色和橙色。每一種第二次色都由兩種原色合成。

**Borders　邊飾**
一系列重複的花紋，作為畫框的裝飾圖案。

**Boxing up　幾何框架**
用正方形、長方形、立方體以及長方體來確定對象的基本結構形狀。

**Burin　推刀或稱為雕線刀**
用於手工操作的工具，由木頭柄及鋼柱二部分組成。

C

**Chalks　色粉筆**
英文的別名為 "Pastels"，有圓柱形或長方體形狀，由色料加其他成份合成。天然的粉筆類似於粉彩筆，但特性更穩定，可形成附著力強的線條。粉筆有白色、黑色、淺赭色和深赭色、鈷藍色和深藍色。

**Charcoal　炭筆**
炭化的柳樹枝、椵樹枝、李樹枝等，一般用於素描草圖。

**Charcoal pencil　炭鉛筆**
將炭粉壓縮成炭筆芯，外包木料。炭鉛筆的線條色調比炭筆的要強烈，筆觸要更緻密些。

**Chiaroscuro　明暗對比畫法**
繪畫的光線會在對象身上產生很深的陰影。林布蘭是一個善用明暗對比法繪畫的畫家。

**Colorism　色彩主義**
一幅繪畫風格的表現，主要的是透過色彩而不是透過明暗對比關係。各種物體的結構和立體感，也可用顏色來體現。

**Complementary colors　補色**
將三種原色中的兩種調和，它所產生的顏色是第三種顏色的補色。例如將紅色和藍色調和所產生的紫色是黃色的補色。

**Contrapposto　對稱**
義大利語。在巴洛克時期雕塑上運用的一種站立的方式，此時身體的重心移至一條腿，另一條腿略為彎曲，以取得平衡。

D

**Dry point　不用酸的刻版技法**
這是一種刻版技術，不用酸，直接用雕刻針在銅版上雕刻。雕刻針的針頭是由非常堅硬的鋼、紅寶石或金鋼石製成。

E

**En plein air　直接利用戶外光的繪畫**
印象主義派畫家反對在美術學校或學院裡學習繪畫，主張去戶外寫生。因此，它成為一種印象派為擺脫學院派風格的一種創作手段。同時，這一詞也表達了印象派畫家希望引起人們對於這一創作方法的關注和熱情。

**Etching　蝕刻法**
用雕線刀在塗了樹脂的金屬版上刻畫，然後將金屬浸於酸性溶液，讓酸腐蝕版上刻露出金屬的線條，最後去掉金屬版上的其餘樹脂，著以顏料，就可印製版畫的樣張。

**Encaustics　蠟畫**
用蜂蠟作顏料的結合劑，直接創作壁畫的一種繪畫技術，並可用加壓的鐵製工具加以固定。這一技術在古埃及被用於創作小型肖像畫。

F

**Fêtes galantes painting　法國宮廷洛可可畫風的油畫**

這一油畫題材體現了法國洛可可時期熱鬧又莊嚴的生活氣氛。畫家華鐸是此風格的代表人物。

**Fixative　固定劑**

有不同種類的材質。它用於素描畫的表面，防止素描因時間長、過強的光線照射和潮濕所導致的畫面受損。

**Foreshortening　按透視原理縮短線條**

運用於每個物體的透視畫法。

**Fret　裝飾圖案**

由短而直的線型物所組成的裝飾性圖案，線條經常是相交成直角，形成一系列連貫的圖案，如古埃及建築物上的卍字飾。

**G**

**Glaze　透明畫法**

用一層透明色置於另外的顏色上，使原來的色彩效果更好，以取得裝飾性作用。

**Glossy paper　光滑紙張**

具有一種幾乎難以覺察的細微紋理，很適合用於鋼筆及鉛筆所創作的素描。

**Golden section　黃金分割法**

這是古代建立的一種美學上按比例分割空間的法則，用於確定線與點的理想位置，進一步說就是在確定的空間內進行分割所依據的規則。如果這個空間距離用線段AB表示，那麼C點的位置就可以通過以下的公式計算：CB:AC=AC:AB。

**Gouache　不透明水彩顏料**

一種與水彩顏料相仿的蛋彩顏料，但顏料占較大的比例，其他成份有蜂蜜和阿拉伯樹膠，它是一種不透明的顏料。不透明水彩顏料較厚，可覆蓋其他的顏料。畫家經常用淺色的不透明水彩顏料覆蓋於較厚的顏料上，然後用粉彩筆潤色。

**H**

**Hieratism　僧侶藝術**

這是一種經教會認可，由嚴格規則控制的繪畫風格。這種繪畫風格體現了拜占庭時期的美術。其作品主要在描繪禮儀、紀念儀式的場面，

風格僵硬、死板。

**I**

**Iconoclasm　聖像破壞運動**

十八世紀出現搗毀畫有基督教徒的聖像畫及雕像的運動，因這些作品被視為壓抑了美術表現藝術形象的創作空間。

**L**

**Lacquer　天然漆**

用於油畫的一種彩色顏料，最早產於中國和日本。

**Lead pencil　鉛筆**

以石墨和粘土組合成筆芯，外包以雪松樹的木料所製成。

**Lekythos　古希臘出殯用的花瓶**

**Linseed oil　亞麻仁油**

從亞麻種子中提取，通常調入松節油，用作油畫顏料的溶劑。

**M**

**Mannerism　風格主義**

這一油畫風格源於文藝復興末期（十六世紀）。被畫家瓦薩利(Vasari)稱為體裁主義。強調先知先覺，而忽視對客

觀的直接觀察。風格主義畫派打破了傳統的藝術法則，創造了一種戲劇般的、充滿激情的藝術效果。

**Metalpoint　金屬筆**

筆尖由鉛、銀或金製成，用它描繪的黑色線條比鉛筆的稍淺些。這種金屬筆在文藝復興時期使用最普遍。

**O**

**Ostracon　作品的局部**

取自陶器或石灰石上作品的局部。

**P**

**Papyrus　紙莎草紙**

這類紙張是由一種植物纖維製成，於公元前四世紀至公元五世紀流行於埃及，後來被羊皮紙所代替。紙莎草紙被裱糊成卷軸形式。

**Parchment　羊皮紙**

一般由公羊或山羊的皮經加工製成。幾個世紀以來，羊皮紙一直被當作創作繪畫作品的最佳材料，尤其適合於小型畫的創作。

**Perspective　透視法**

用圖解的方式表現距離效果

的科學。又可區分為直線透視法和空氣透視法：直線透視法是透過線條和形狀來體現三度空間（深度），而空氣透視法則通過顏色、陰影以及明暗對比的效果來體現三度空間。

**Pigment　色料**
可以是有機物或無機物材料，通常為粉狀，可調入油類或水，將其稀釋成液狀，用於繪畫。

**Pointillism　點畫派**
僅僅用小圓點（有時還用錐形擦筆）創作出素描和繪畫的明暗調子，以這種方法所創作的畫面最終效果類似於照片。

**Primary　原色**
光譜的基本顏色：紅、黃和藍，它們被稱為原色。

**Priming　底色**
將石膏和膠合劑塗於帆布、紙板或木板上，作為創作油畫的底色。

**S**

**Sanguine　赭紅色粉筆**
略帶紅色的斯比亞褐色顏料，外觀呈小方型條狀，特性與粉彩筆相似，但質地比粉彩筆堅硬、細密。

**Secondary colors　第二次色**
這個英文詞的別名為"Binary colors"，參考上述。

**Sfumato　渲染層次**
義大利語，翻譯成英文為"Smoke"。達文西用這一詞表示了明暗層次的變化是「沒有線條或邊際線的」。

**Stretcher　繃畫布的木製框子**

**Stucco　灰墁**
質地細膩、堅硬，由石膏和白堊粉製成，從羅馬時代起就用作室內裝飾和製作浮雕的材料。

**Stump　錐形擦筆**
鉛筆形狀的工具，有兩個筆頭。由柔軟的紙或羚羊皮製作。用於調和由炭筆、赭紅色粉筆、炭鉛筆、色粉筆或粉彩筆所描繪的漸層色調。

**Symmetry　對稱**
以某一點或軸線為中心，兩邊圖案所組成的部分在結構上、大小上及形狀上均完全等同。

**T**

**Tertiary colors　第三次色**
有六種顏色系列，分別由原色和第二次色混成。

**V**

**Values　明暗關係**
明暗層次的變化效果。

**Vanishing points　消失點**
按透視原則，各個方向的平行線將匯聚在地平線上的一點，此點被稱為消失點。

**W**

**Wash　淡彩素描畫**
用墨水加上水，或一、二種水彩顏料加上水所描繪的素描。顏色通常是黑色和斯比亞褐色或深斯比亞褐色和較淺的赭色等。此畫法所採用的畫紙、畫筆等工具，以及一般繪製技法皆與水彩畫相同。淡彩素描畫在文藝復興及巴洛克時期被大多數畫家所採用。

本書作者感謝以下個人和機構的真誠合作：
維森特‧皮爾 (Vicenta Piera) 提出了有關新
的素描材料的建議；經法蘭契斯可‧塞拉
(Francesc Serra) 的遺孀的許可，本書使用了
一些塞拉的速寫草圖和素描作品；巴定‧卡
普絲也為此書提供了速寫草圖和人體局部習
作。在此，我還要感謝巴塞隆納大學美術學
院的學生所給予的幫助；感謝該院的院長兼
教授、畫家法蘭契斯可‧克雷斯波(Francesc
Crespo)為本書提供的素描，以及特意為本書
所作的插圖。

普羅藝術叢書

# 畫藝大全系列

解答學畫過程中遇到的所有疑難

提供增進技法與表現力所需的

理論及實務知識

讓您的畫藝更上層樓

| 色 | 彩 | 構 | | 圖 |
| 油 | 畫 | 人 | 體 | 畫 |
| 素 | 描 | 水 | 彩 | 畫 |
| 透 | 視 | 肖 | 像 | 畫 |
| 噴 | 畫 | 粉 | 彩 | 畫 |

普羅藝術叢書

揮灑彩筆
不再是遙不可及的夢

畫藝百科系列

全球公認最好的一套藝術叢書
讓您經由實地操作
學會每一種作畫技巧
享受創作過程中的樂趣與成就感

在藝術與生命相遇的地方
等待
一場美的洗禮……

# 滄海美術叢書

### 藝術特輯・藝術史・藝術論叢

邀請海內外藝壇一流大師執筆，
精選的主題，謹嚴的寫作，精美的編排，
每一本都是璀璨奪目的經典之作！

## ◎藝術論叢

## ◎ 藝術史

## ◎ 藝術特輯

# 生活也可以很藝術——

## 藝術概論　陳瓊花 著

透過對藝術家的創造活動、

藝術品的特質、

藝術的欣賞與批評等層面的介紹，

引導認識並建立藝術的基本概念，

適合所有對藝術有興趣的朋友閱讀。

國家圖書館出版品預行編目資料

素描 / José M. Parramón著;盛力譯;林文昌校訂. ——
初版二刷. ——臺北市:三民,2007
　　面;　公分. ——(畫藝大全)
　　譯自:El Gran Libro del Dibujo
　　ISBN 978–957–14–2616–7　(精裝)

　　1.素描

947.16　　　　　　　　　　　　　　86005500

## ⓒ　素　描

| | |
|---|---|
| 著作人 | José M. Parramón |
| 譯　者 | 盛　力 |
| 校訂者 | 林文昌 |
| 發行人 | 劉振強 |
| 著作財產權人 | 三民書局股份有限公司<br>臺北市復興北路386號 |
| 發行所 | 三民書局股份有限公司<br>地址／臺北市復興北路386號<br>電話／(02)25006600<br>郵撥／0009998–5 |
| 印刷所 | 三民書局股份有限公司 |
| 門市部 | 復北店／臺北市復興北路386號<br>重南店／臺北市重慶南路一段61號 |
| 初版一刷 | 1997年9月 |
| 初版二刷 | 2007年1月 |
| 編　號 | S 940471 |
| 定　價 | 新臺幣肆佰伍拾元整 |

行政院新聞局登記證局版臺業字第○二○○號

有著作權‧不准侵害

ISBN　978–957–14–2616–7　(精裝)

http://www.sanmin.com.tw　三民網路書店